U0164658

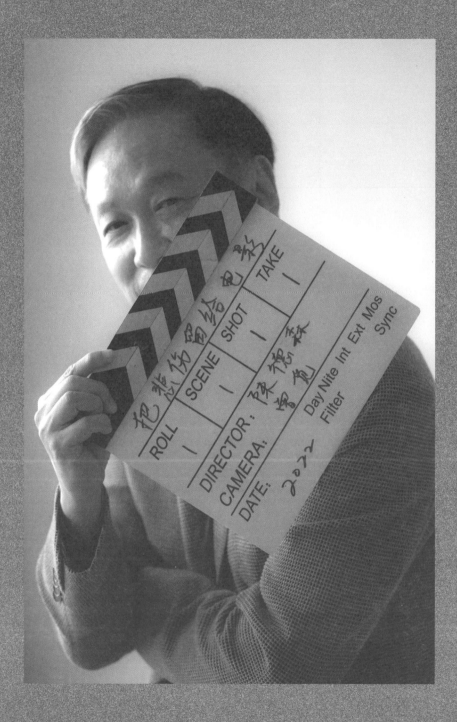

把悲傷留給電影

導演陳德森

目錄

序

用心籌款無私助人陳德森

　　因緣和合，我認識陳德森導演超過了十年，他令我敬佩的是，不嫌我們會小，多次落手落腳參與策劃東井圓的籌款活動。第一次陳導演協助東井圓是 2010 年，他和我為籌募東井圓慈善經費和興建觀音殿，發起於當年 4 月 25 日舉行「十方善緣·共種福田」慈善素宴，在尖沙咀百樂門酒家筵開 80 席；當晚不少香港影藝界娛樂圈的朋友一起參與，可謂星光熠熠。知名書畫家林文傑教授亦捐出墨寶即場作義賣，競投氣氛熱烈。而因青海玉樹幾天前發生了大地震，當晚額外增加為災民籌款，即場籌得 70 餘萬；隨後熱心會員再增捐款，並安排於翌日在電視直播的演藝界情繫玉樹籌款活動中捐出百萬港元，為玉樹災民送上一點溫暖。是次東井圓慈善籌款活動完滿，陳導演功不可沒。

2016 年，陳導演再助東井圓於溫哥華籌建濟公廟；當年他陪同我與港澳、內地東井圓善信於 3 月 26 日專程赴溫哥華，在幸運海鮮酒家舉行溫哥華濟公廟籌款晚會，當晚還邀得加拿大國會議員黃陳小萍女士、卑詩省議員屈潔冰女士和列治文市長馬寶定先生蒞臨支持。陳導演熱心慈善公益，多年來用心為多個團體籌辦籌款活動；2017 年他聯同多位藝人及十位善心籌委於 6 月 2 日舉行大型慈善晚宴，為興建一所高標準安老院籌款。

　　2018 年，陳德森知悉東井圓林東慈善基金獲善長捐地建文化公益大樓，爽快地表示一起推動籌款晚宴。陳導演夥同曾志偉等一起參與籌委會工作，於 2018 年 9 月 22 日假九龍灣國際展貿中心三字樓展覽廳舉辦「共建東井圓文化公益大樓慈善晚會」，凝聚各方善長仁翁，共同為推廣中華傳統文化和中國香港公益事業而努力。當晚延開 80 多席，千人共結善緣，透過席券、義賣、拍賣、慈善抽獎等方式籌得 800 多萬，為籌建東井圓文化公益大樓奠下基礎。

　　在此，再次感謝陳德森導演無私助人，願他福有攸歸！

東井圓林東慈善基金
創辦人 林東
2021 年 1 月 1 日

 序

陳德森導演是平凡人，
為什麼平凡人一個要寫自傳？

因為他過著不平凡的人生。他的故事很不一樣，亦因他見多識廣，經歷香港最好的，也是最糜爛的。

我們大部分活著的人（包括自己在內）只為生存而活著，或許不同程度地加點吃喝玩樂和性。但陳導演的每一天都見證不同的眾生在人世間活動；他看到的喜怒哀愁都是放大的，因他圈子裡的眾生有著不平凡的生態。

讀者或許可以從書中窺探他們的點滴。

我記得王爾德曾說："To live is the rarest thing in the world. Most people exist, that is all."（能夠真正活著是極稀有的，大部分人只是生存而已）。

陳導演是真正活著的人。

我認識陳導演時，他還是導演。他不但本身充滿故事，更是一位愛說動聽故事的人。

他工作很用心，對事情很執著，更因此而得了抑鬱症。當他能夠克服重症之後，他四處幫助其他人面對它，擁抱它，並與之共存。

現時，他已經不只是一位導演；他更是一位慈善家。

扶老攜幼，支持善終，興建老人院，疫情嚴重時去小區派抗疫物資，出錢和出力已經是他平常生活的一部分。他更加不求名和不怕開罪他人，他行的是真正菩薩道，希望他的善行繼續走下去，令更多有需要的人得到幫助。

我很高興能夠認識陳德森導演，因為南懷瑾老師有一句名言：「願天常生好人，願人常做好事」。我不能夠保證陳導演是一位好人，但他不作壞事，反而常常作好事。

而作為讀者的你有緣拿到這本書，也許能夠對你有所啟發和得著。跟陳導演去活出好人好事！！

林國輝大律師
遼寧省政協委員

 序

點點用心，
籌款助人的陳德森

　　一般人認識陳德森導演，都會率先數算到他的得意之作《童夢奇緣》、《十月圍城》等等，他曾經拍過好多名演員，例如劉德華、甄子丹，亦曾取得香港電影金像獎最佳導演殊榮，演藝途上星光熠熠。私底下的他為人極低調，勸善由心，從不為賺人褒獎，公眾甚至會好奇，陳導究竟長相如何？這位公私兩忙、行善神龍見首不見尾的奇俠，打從 2005 年開始幫助榕光社籌款，直到現在累計善款超過千萬元。而且在電影事業之外，仍能撥出寶貴時間和精力，每年籌辦許多活動給獨居長者，他的足跡不止涉及華麗紅地氈，更屢攜同其他著名影視藝人如黃百鳴先生、呂良偉先生、謝雪心小姐等親自到長者宴現場獻技，令老友記歡歡喜喜；另一方面運用他在行業內外的人際網絡，廣拓善緣，從多途徑中找到更多善長支持無依長

者，是一個有愛心的大善人，他永遠把光彩贈予別人，自己卻謙退於幕後，選擇做一名隱俠。

所以當知悉陳德森導演要出一本自傳，我是義不容辭為他寫序，正如每次別人有慈善項目有求於他，無論交情深淺，他總是很爽快答應了，確是位非常友善、沒架子的導演。天道無親，常與善人，當年母親的去世，在電影引發的情緒病之外，再次給他帶來沉重打擊。心中深深的內疚感，促使陳導開始關注身邊須要幫助的獨居老人，機緣巧合下，他接觸到我們的慈善團體榕光社，並開始身體力行，年年為中心募捐，侍陌生獨老、雙老如侍至親，我深相信助人也是一種自愈。天道酬勤，榕光社得到陳導及眾多善長的支持，三年前在運動場道購置物業開辦安老院，並於 2021 年開始裝修，預計 2022 年 5 月可以投入營運。

謝謝陳導在活動籌辦上的無間斷指導和支持，讓看似不可能的巨額籌款戲碼，在舞台上一再感動上演。新安老院投入服務後，仍需要各位善長的繼續支持，讓基層獨居長者老有所依，榕光社甲級安老院舍不畏監察，只怕沒有你的關注。感恩有我們的永遠榮譽會長陳德森！

榕光社主席
長者安居協會（平安鐘）前主席
聶揚聲

 序

我的第一個助理：陳德森

　　當年剛剛簽了嘉禾，經紀人陳自強想幫我找個助理。那個年代是沒有助理的，只有李小龍有過經紀人，沒人有助理。陳自強幫我找來的助理是誰呢？陳德森。

　　他跟我工作的第一部戲是《師弟出馬》。那時候我剛剛嘗到走紅的滋味，還不太懂事，每天收工都帶他去喝酒，我買一件衣服，就有一件買給他。那時候我才 22 歲，他也就 18 歲吧。我們倆都不算是大人，就兩個小孩在一起。拍戲住在希爾頓酒店，我睡覺，他也跟我睡一間，反正大家喝醉了就睡。第二天，我不醒，他也不醒。就像一個老太爺一個小太爺。

　　那時候陳德森覺得自己是「一人之下，萬人之上」。十幾歲的小鬼頭，很多人巴結他，把劇本遞給他，然後追著他問我的意見，

對他畢恭畢敬。那時候其實他也沒什麼正經工作，幫我看看車子，看看房子，我有朋友來香港，他幫我招呼招呼，送送飛機，有國外的影迷來找我，他稍微會些英文，就幫我陪陪影迷。

那時候我很喜歡賽車。有一天晚上，我開車帶著他去山上，一邊開車，就看他神情有點緊張，說有事想要跟我商量。我說，你講。他說，我不想做了。我當時有點驚訝，就把車一下子停到一個避彎處，看著他，問，我對你不好嗎？他說，沒有不好。我說，沒有不好為什麼不做？他說我沒機會進片場，但我想進片場學習。我說，學習什麼？他說，我想做導演。

後來據陳德森形容，我當時那個表情，白眼都要翻上天了。他當時年紀小，一下子自尊心受不了，感覺都快哭了。我那時抽著一根煙，很瀟灑地把煙彈掉，問他，你想怎麼做導演？他說，我從基層做起。我說，什麼是基層？他說，我做場記。我說，好啊。

一個禮拜之後，我就推薦他去一部電影做場記。之後我就換了別的助理。第二個助理叫 Angie Chan，女孩子，美國回來的，現在也是導演了。

陳德森說我後來20年看到他都不理他，他覺得是徹底得罪我了。我回想一下，其實剛開始確實很生氣，覺得我對你那麼好，你居然要走，但是後來慢慢也就沒事了，沒有他想的那麼嚴重。

直到有一天，我給他打了一個電話，把他嚇壞了。「在幹嗎？」「我在吃飯。」「要不要來跟我吃日本菜？」他就有點納悶，不知道是什麼意思。「我聽說你有個劇本很不錯，叫《特務迷城》，嘉禾要投資。你過來跟我聊聊吧，我想拍。」他有點語無倫次，說那大哥你是嘉禾股東，你想拍就拍啊。我說你先過來吧，過來再講。

他出門之前先在家裡灌了半瓶酒，喝得有點搖搖晃晃地就來了，

可能是為了壯膽吧。

一見他我就問，你喝酒了？他說，對。我說，來，再喝。「就是這部戲，我做演員，你做導演。」他聽了之後驚呆了。接著大家就越喝越 high，他還一直跟我確認，你有沒有搞清楚？不要酒醒了之後又忘了。是你叫我做導演的哦。

後來我跟他說：「其實這 20 年，我都有在看你。你他媽真的是做到了一個好導演。我看過你的上部戲，真的不錯。你去嘉禾講了兩次《特務迷城》的劇本，我也在關注。大哥錯怪你了，你這些年真的是努力了。這一次我不是大哥，我是你這部戲的演員，你是我的導演。我們好好地把這部戲拍出來。」

看我這樣說，他就有點得意的樣子，我又馬上補一句：「我這一輩子，沒有人跟我說辭職的，你是第一個，也是最後一個！」

成龍博士
全國政協委員獲禁毒宣傳形象大使

 自序

觀音送子
一個木瓜一顆子

　　動盪的五十年代，我的母親拿著數百塊錢從上海隻身來港，她心想賺夠了錢便回家（上海）……但因為學識不多的關係，年輕的她只能找到一些低下階層的工作，她是那段時間認識我父親的。

　　我父母第一次所謂的約會……是半年後，後來二人便走在一起。

　　我的父親從事棉紗生意，他告訴我母親每到週末便得要飛去緬甸或柬埔寨接洽生意，最後卻被母親識破，原來每個週末他都是回自己的家，他是有妻兒早已結了婚！

　　我母親傷心欲絕加上心灰意冷便決定離開，但又沒面子回到上海面對自己的家人（上海人是非常要面子的），便考慮到台北找我外婆和舅舅，或是到泰國投靠一個發小（即從小一起長大的玩伴）的女閨蜜……一切重新開始！

　　我後來長大後問我母親為什麼沒有離開而生了我？

　　她是這樣回答我：

　　「我是一個佛教徒，在我想離開前一個月相約數個姐妹一同去

上：（左）蘇民峰老師
下：香港大嶼山的寶蓮禪寺

大嶼山的寶蓮禪寺[注1]拜拜，當時廟裡的一位出家人送了我一個木瓜，我們把木瓜切開後竟然發現瓜裡只有一顆子，大家好奇之際，出家人問我有沒有特別供奉哪一位神靈？母親指著寶蓮寺內的一尊觀音娘娘佛像，出家人便說這可能是觀音送子，更叮囑母親如果真的懷上了孕，千萬要留著不能拿掉！」

後來母親去醫院檢查卻發現自己真的懷孕了，也是這個原因，她打消離開香港的念頭並把我生下來。

我媽告訴我一定要好好做人，別辜負了她及佛菩薩！

許多年後，我跟一位好友，著名相學家蘇民峰飯聚時提及觀音送子一事，他打趣地說：**「哈哈……這可能是你母親想你成才而編出來的故事！」**

回到家裡，我把相學家的話反覆思量，發現每當我的人生……甚或工作遇上氣餒想放棄時，也會不期然地想起母親當年並沒有放棄過我，哪我為什麼要放棄自己？

今天，不管觀音送子孰真孰假，其實我也覺得無悔此生！

注1：「寶蓮禪寺」為香港一座佛教寺廟，亦為旅遊景點之一，位於新界大嶼山昂坪，介乎彌勒山與鳳凰山之間。寺廟前身為大茅蓬，由中國江蘇鎮江金山寺的頓修、大悅和悅明三位禪師建於 1906 年（即清光緒三十二年）。直到 1924 年，第一代住持紀修和尚正式命名為寶蓮禪寺。

前半生的人生如戲

後半生拍戲如人生

第1章

超級頑皮仔
零用錢

小時候的我已經十分反叛，原因是我的童年並不快樂！

我和母親跟著一個有妻室的男人，這已經註定我不能在正常環境裡成長；然後，爸爸在我十歲左右又再認識了一個泰國女華僑，後來他們甚至有了小孩，我爸還把她們母女接過來居住……。

自此之後，我的家變得更沒有寧日。

那個後來者知道我爸有元配妻子這個事實是不能改變，所以便把目標轉移到我母親身上！

因此……母親和爸爸的關係變得更差。

母親為了逃避感情上的缺失，她一方面用打麻將的方式去麻醉自己，但另一方面又想**彌補沒有家庭溫暖的我，於是每天把零用錢 [注1] 收藏在家裡（但不到飯點是不會告訴我錢藏在哪）**，讓我放學回家自己下樓吃飯。

放學回家找零用錢是我的一個特別節目！

很快……憑我的偵探頭腦很快便找到（小時候很喜歡看推理小說，如日本的松本清張），找到後，我便會帶著鄰居的小孩和朋友去看電影，甚至會領著表兄弟到荔園遊樂場 [注2] 玩足半個晚上！

有一次，因為玩得太晚，其他家長們要報警才找到我們。

去警察局其實不止一次，當時我大概十歲左右，我母親與阿姨

右一的是我，其他的是所有姨媽的小孩

們在一個飯館打麻將，我與我表哥（跟我相差一個月大）在另一房間玩耍，我問我表哥打去警察局的電話號碼 999[注3] 應該會是誰接電話而對方會說些什麼，他說不知道，我叫他撥打試試，結果打通了我們都不敢講話，話筒扔在桌面便逃了，結果飯館夥記接聽了，**警察便派人到現場，我一看警察便哭，然後指著我表哥說：**

「他⋯他⋯他！」我倆回到家又是一頓打！

長大後每次看到我表哥都有點歉意⋯⋯不過還好，問他好幾次他都說記不起來！

我在這種成長的環境下，學業理所當然地每況愈下，我們班上一共是 41 人，成績強差人意的我，還試過考最後一名。

我覺得讓母親看到一定會賞一頓痛打，在放學回家的路上我決定塗改成績單，我把 41 的 4 擦改後變成 1，但心想我的成績一直停留在 30 幾怎麼可能一下子變得那麼好，我母親打死都不會相信，於是便又再修改成 21。

照片裡打人的是我

　　這下完了……橡皮擦用力過猛，成績單被擦破！這次差點被趕出校，但我母親最後還是求校長給我最後一次機會。

　　那時候我也開始沉迷流連電玩遊戲場所，雖然讀書不成，但打電玩倒是技術了得，還記得當年每一局的遊戲收費是 5 毛錢，我因為技術了得，每次只需要六個 5 毛錢硬幣，便能在電玩遊戲場消磨一整天，日子久了，跟維修遊戲機的師傅混熟了，我連 5 毛錢硬幣也省下，師傅偶爾免費送我幾局……

　　後來 2020 年能夠執導由遊戲改編的電影《征途》，我感到特別

的興奮。

　　除此之外，足球場也是當年其中一個讓我流連忘返的地方，每次踢完球，大夥的汽水也由我（零用錢多）一手包辦，因此讓我有很多朋友，這也是我喜歡待在球場的原因，球場裡的友情彷彿彌補了我缺失的親情。

注1：「零用錢」，當年一個麵包是港幣3毛，一瓶汽水5毛，看場電影從1塊多到4塊左右，而我每天的零用錢是5塊。
注2：「荔園遊樂場」，原址位於荔枝角灣，1949年4月16日開業，曾是規模最大型的遊樂場，可惜於1997年3月31日晚上結業。
注3：999是香港劃一的緊急求助電話號碼，而內地則劃分為：內地報警電話為110，醫療救護電話為120，消防火警電話為119，及交通事故報警電話為122。

第 2 章　電影公餘場 逃避現實的樂園

小時候住在九龍城，最喜歡到國際戲院[注1]看公餘場，因為公餘場的放映時間是下午四時，正好是放學的時候，而且公餘場的票價比正場便宜許多，所以每當遇上煩惱事，如改成績表或在學校被記大過，我都會躲在國際戲院裡看電影。

電影的 90 分鐘是最讓自己快樂及忘憂！

當年大部分公餘場都是放映一些日本的二輪電影，當中不乏神怪題材、有忍者武打……也有科幻片等等，總之每次都讓我看得目不暇給，也可以暫時逃離一下現實。

當離開戲院回到現實那一剎，我在戲院街角的攤檔買了一碗仔翅[注2]，然後一邊吃一邊問自己：「銀幕裡的映像令我快樂，長大後的我是否也可以做這些讓人開心的映像？」

那時候的我相信，世界上還有許多少年跟我一樣因為家庭而不快樂！

有了這個想法我便開始找尋如何能接觸到拍畫面的這些人，終於被我找到一個途徑，就是想辦法進入當年的電影王國——邵氏片場。

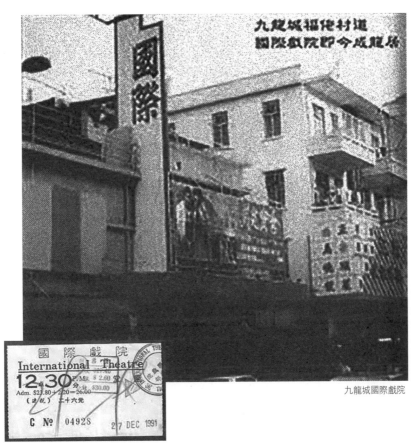

九龍城國際戲院

國際戲院票尾

注1：國際戲院，於 1990 年代初結業，建築物已拆卸，現址為成龍居。
注2：「碗仔翅」是香港著名的街頭小食，看起來像魚翅，其實是冬菇、豬肉和粉絲。

把悲傷留給電影　　27

第 3 章

遇上李小龍
巨人的氣場

小時候除了受到公餘場的影響外，李小龍的功夫片也是我長大後熱衷拍攝動作電影的原動力（相信很多動作片導演都是被他影響很深）。

中學年代我就讀聖芳濟中學，李小龍的初中也在那就讀，學校的老師告訴我們，李小龍在聖芳濟念書那幾年裡，校裡的神父（李的班主任）要經常到警察局去擔保他，因為李小龍實在太愛武術了（比武），也有可能當時年少氣盛吧⋯⋯後來因為打架屢次被記大過，最後還是離開了。

萬萬沒想到這年青人的偶像及國際巨星李小龍，在我初中一年級那年回到學校，為校運會擔任頒獎嘉賓。當時我在那一屆的校運會裡奪了兩冠一亞的總成績，所以連續上台領獎三次！

李小龍第三次頒獎給我時對我說：「嘅仔，能夠上台領獎三次，應該有點料！」

頒獎禮完畢後，在同學們的強力要求下，李小龍脫掉外衣向我們展露渾身肌肉，台下的我們不禁大呼小叫，每個在現場的人都感到熱血沸騰，及為人生中有這樣一位學長而感到非常榮幸及驕傲。

再度跟李小龍近距離接觸，就是在我最好的朋友陳家旋家裡玩單杠，陳的二哥見到了要向我們表演單杠的高難度動作（陳的家人

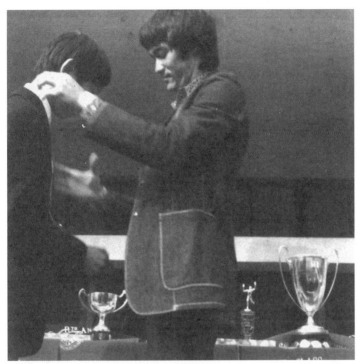

1973 年 3 月 13 日我的學長李小龍回母校頒發給當年
校際運動會得獎的同學，那是我第三次上台領獎

都喜歡運動，家裡有很多器材），我們便拍掌歡呼，他二哥還能單
手握著杠把身體在空中橫著平行了數秒，但萬萬沒想到杠杆從牆上
鬆脫，他二哥不慎在空中翻騰時重重的墜下，頭先著地而昏迷，陳
的家人立即把他送院。

　　內疚的我們守在手術室門外半步未敢離開，六小時的手術過程
中，陳的大姐苗可秀姐姐（藝名）慌忙中趕至，而陪著她來的是李
小龍，他們當時正在影棚拍攝！

　　X 光報告是大腦裡有瘀血及後腦頭骨有碎裂，要立即動手術！

　　手術過程中，大家默默的等著開刀結果，我當時心情非常沉重，

因為二哥表演時我是不停的鼓掌鼓勵，這一刻眼睛紅腫的我除了有
罪惡感，也不敢抬頭面對他們的家人，我與同學家旋兩人都低著頭
坐在醫院走廊上的木長椅，此時李小龍也緩緩的坐了下來，他看了
我倆一眼，那一剎我還是感到他那股強大的氣場及正能量！

　　幸好，家旋的哥哥手術成功，並且已經脫離了危險期，大家總
算舒了一口氣！

　　在李小龍離開醫院時，他走到我和家旋的身邊，拍一拍我倆的
肩膀，雖然他什麼話也沒有說出口，只是用力的點了一下頭，但他
彷彿在對我們說：

　　「這是意外，不是你們的錯！」

校際田徑接力賽最後一棒

第4章

十二金釵
母親的閨蜜們

　　1956 年，母親隻身來港的主要原因，就是為了要養活她住在內地的所有家庭成員。

　　她第一次來港人生路不熟，在那段期間，母親卻因緣認識了另外的 11 位年齡相若的女士，她們全都是上海人，而有些還早在老家就認識；因為這樣她們便常常聚會，久而久之覺得為了互相有個照應，最後乾脆結義金蘭取名——「十二金釵」。

　　我四、五歲稍為懂事時，我媽都要我稱呼她們做「姨媽」！

　　五十年代有許多人從內地來港生活，五湖四海什麼人都有，但這些認識 12 位女士的人，無論他們是什麼階層也都對我母親非常尊重！

　　還清楚記得「十二金釵」裡年紀最大排行第一位的姨媽，家裡放著一張男人手持機關槍的照片，那個男人就是她的丈夫，事緣他在越南從事礦業生意，機關槍其實是護衛員用來保護礦場傍身用的。

　　當年大部分人從大陸來工作也好長居也好，很多都會住在同一個區，而這些上海人大部分會聚居在尖沙咀。尖沙咀這個地區除了住宅外，便是酒店、咖啡館及中西飯店，生活在此甚為方便……因此，每個月「十二金釵」們都會在尖沙咀一家上海飯店聯誼聚會，**我記憶中這 12 位女士的酒量也是相當驚人，所以如果有男士有非份之想把她們灌醉那就肯定大錯特錯**，另外也為大家離鄉別井要互相

照應吧！大概我的酒量也是遺傳自母親。

我媽在 12 人裡排行老二，但她在眾姐妹裡是特別受歡迎的那個，因為她永遠不會惹事生非也不喜歡吵架，大夥有爭端她也永遠扮演著和事佬的角色，有她在就什麼大事都變成小事，吵不起來！

日子久了，其他上海來的家庭如有糾紛或吵架，或偶然在男系社會裡的爭端，有時候也都會找上這 12 位大姊的其中幾位出來評理，身份就像香港法院的陪審團〔注1〕一樣；其實如果要把 12 人集合在一起是很困難的，因為有些姨媽經常出外公幹或出國探親。記得有一次一位男武打明星及一位拳壇高手起了爭執而動了手，上海社群裡的男士們大家都不敢勸，結果還是二姐（我母親）及數位姊妹，分別同時宴請兩位猛男於同日晚上回到那家上海飯店吃飯，兩位大男人到了發現對方也在，一時也不想令這些姊姊（都比兩男年紀大）同鄉為難而面有不悅的坐下，後來如何和解因我不在場也不很清楚，只知道兩位猛男叔叔隔了數天又開始麻將耍樂，應該是那頓飯解決了兩人的恩怨！

說起打麻將，這些姨媽有時候也會和其他阿姨打……話說有一次一位年紀比較輕的阿姨和母親她們麻將耍樂，聽說她的丈夫也是個社會名流，當晚她提出想加入「十二金釵」做最小的十三妹！隔天 12 位姨媽投票超過大半數反對，尤其是我媽最不贊成！我之後悄悄問我媽這阿姨有哪點不好，事緣我跟這阿姨的子女差不多年紀也認識，她理直氣壯的說因為她牌品不好、脾氣大……別人打得慢又被她罵，別人打得不好她又會不悅，但從不檢討自己……我心想，不和她打麻將便沒事了啦！

我媽看到我充滿疑惑便一臉認真的向我說：

「你記住！如果你要跟一個人合作做生意就跟他打一場麻將，牌品就看得出人品！如果你要跟一個伴侶決定結婚長相廝守，你得

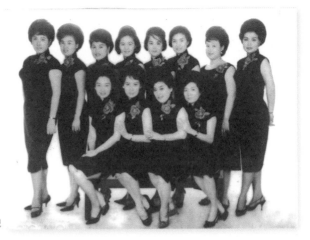

（第一排）右二是我母親

先跟她去一趟時間長一點的旅行，是每天 24 小時相對著，事後彼此都會發現對方是否適合自己！」

我不愛打麻將，這些不是學校或書本教的理論，小弟我很快便忘了！

哈哈！這番話後來應驗了……我和我前妻就是去了一趟 15 天郵輪觀光地中海的旅程，回來後決定離婚的！

可是……我母親就算再精明再能幹，也敵不過自己的愛情……

當年我父親出軌，母親氣得患重病進了醫院，昏迷了兩天，她的 11 個好姐妹便約我老爸出來見面為我母親討個公道。見面的結果，我父親表示感情是挽回不了，但答應會一直照顧我母親到終老，最後也替她買一所房子，好讓我母子倆未來有個安居的住處！

11 位姨媽的理論是，不能挽回婚姻，但一定要對方承擔一個男人該有的責任。

母親和 11 位姨媽都是我成長路上的良好教材，她們讓我明白，無論出生如何低微……也得要做一個有擔當和負責任的人。

她們每個人都把我當兒子一樣看待，在我心目中她們每一個都是我的母親！而且……她們每一個人都有一個精彩人生！

注 1：陪審團用以判定事實或被告是否有罪（視乎各地法律而定）的平民團體。所有成年公民都可能被選為陪審員，卻不是所有成年人皆有資格出任陪審員，例如警察、軍人、律師、教授、神職人員、市（省）長、法學系的學生等可能不符合出任陪審員。陪審員的選任需要遵從一定的程序。

第5章

母親
我的人生導師

　　我的母親除了含辛茹苦把我養大之外，其實還是我的人生及心理的輔導師。

　　她一直告訴我她出生於無錫的一條小農村，在小學二年級還沒有讀完時便跟著我外婆去了上海在一戶大宅門裡工作，我外婆是管家，我媽就跟著外婆侍候那家人的老太太；她到現在能夠認識這麼多字，其實是來港後靠每天讀報紙自學而來，但她卻認為自己是社會大學畢業的高材生，因為**生活的折騰及不斷的挫折讓她經歷了很多，也從中學會了一套自己的人生道理，所以她的教導及待人處事方法，後來讓我終生受用。**

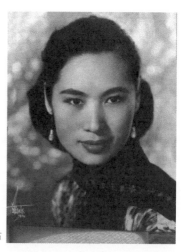

母親攝於 30 歲左右

之前提及過的「十二金釵」，雖然母親排行第二，但她幾乎是十二金釵裡最深得人心及最終決策者，姐妹們所有人的問題都會先找我母親商討，而她解決姐妹間紛爭的方法其中之一，便是宴請兩位當事人回我們家吃頓她煮的菜，姐妹一聽都很樂意，因為她是烹飪高手；飯局上她就是讓各持己見的兩位姐妹盡情爭吵，待二人吵到力歇聲嘶無力爭持時，母親便總結說：「你們各有各的道理，吵完了氣消了，也吵夠了便得吃飯，菜涼了不吃以後別再叫我煮菜，過了今晚明天我們還是一家人！」

哈哈……我媽煮的菜實在太好吃！這一招每次都奏效！

年輕的我除了反叛和憤世嫉俗還蠻享受談戀愛，但因當時的我收入有限，另外我媽思想還是老一派比較保守，故往往週末夜裡把女友偷偷帶回家過夜，翌日早上乘母親還未起床便請女朋友離開，殊不知，有一次母親起得特別早，還坐在大廳看報紙，我只得像小偷一樣戰戰兢兢經過她背後把女朋友送出大門，然後再靜悄悄返回房間，母親卻突然開腔問：「等一等！我想問……一個普通旅館一晚住宿需要多少錢？」

我傻呼呼但認真地回答：「大概 1、200 吧！」

然後，母親繼續說：「如果身上沒錢我借你，但請你別再把非固定的女朋友帶回家，上一趟來我家過夜的叫小麗，但剛才離開的肯定不是小麗，倘若我把她的名字叫錯了，弄得人家難受、我也尷尬，那又何必？」

從那天開始也不敢交太多女友，因為副導演的工作不固定……沒有錢！

其實類似的事情早在父母親還相愛時便已經發生過。他倆老偶爾喜歡在家弄幾道小菜和喝點小酒。有一次他倆在家喝著黃酒吃著大閘蟹，期間有一黃姓女生致電我家找我。當時母親在吃蟹，手戴

一次性的手套，所以接電話時便用免提方式接聽。黃小姐在電話裡說要找我，母親說我還沒下班，黃小姐便把電話掛掉；但不到一分鐘，家裡電話又再響起，來電的又是黃小姐。

黃小姐：「妳是伯母？ Teddy（我的洋名）的媽媽？」

母親答：「是。」

當時爸爸不知什麼原因已感到有點焦慮，他直覺我可能出了事！

爸爸悄悄在母親的耳邊說：「我們的兒子可能出事了！」

母親當時想把電話遞給爸爸讓他處理，但那邊廂的黃小姐又再接著說。

黃：「不好意思伯母，這麼夜還打擾你們，我打來只是想告訴妳，現在我懷孕了，有了 Teddy 的小孩！」

（其實這位黃小姐是我在酒吧認識的其中一位酒吧股東，她因為喜歡我而提出要我放棄副導演的工作，更說每一個月給我支付當副導演的薪酬，條件是每天去酒吧陪她直到她下班，把話說得白一點她是想包養我，我一怒之下跟她斷絕來往）

母親後來告訴我，當時爸爸的樣子彷彿突然間老了十年，不停的喝酒鎮定自己；反而，母親氣定神閒的回答：

母親：「黃小姐很抱歉，如果這個電話是在你們還沒發生關係前打來，或許我還能夠幫得上忙，但你們都是成年人，有問題應當自己去處理，這事我沒法管！」

對方二話不說便掛掉！

我爸又急了：「妳這樣說話不太禮貌！」

母親：「吃你的蟹！懷孕是編出來的故事！」

我媽應該去算命！真準……

母親在我的一生裡教導了我三件事情：

1. 借出去的錢就是潑出去的水。

2. 皇帝不差餓兵。

3. 一定要有瓦遮頭。

聽起來不見得是什麼大道理，但卻讓我受用終生！

第6章

我的父親
一個遺憾

我和父親之間有著許多的遺憾……

童年缺乏父愛，因而直接影響了我的成長，我們之間的矛盾與不和，除了因為父親的外遇，另一個更主要原因是我選擇了電影為我的終身事業。

我父親是上海出生的寧波人，三代學歷都很高，太爺在清代是當官的，爺爺是大學校長，而我父親也是優材生；在我父親出生之前，爺爺認識了一個女明星，他有一晚約女明星共晉晚餐，結果爺爺被數個彪形大漢，在餐廳門外痛打一頓，原來女明星早已經有一個導演男朋友而沒告訴他。

父親與我

自從父親長大懂性之後，爺爺便教誨他有兩種人是不能結交：一是戲子、二是婊子，**爺爺說戲子無情、婊子無義，並說如果父親在他未來的人生裡結交到這兩種人做朋友，定必把他逐出家門，從此斷絕關係。**

當年爸爸追求母親的時候，故意隱瞞著已婚的身份，而且已經有了五個子女（四女、一男），後來母親知道真相，本來已經打算離開我父親，但在那個時候卻懷上了我，母親才打消離開父親的念頭。

如果說我的人生裡完全沒有父愛，這是不公道的，我最快樂的童年應該是四歲到九歲吧，在這五年的光景裡，父親每個星期都會給我買一本叫《兒童樂園》的漫畫書，也會每個週末帶我和母親到淺水灣酒店喝下午茶，父親知道我喜歡一切有關美國西部牛仔的玩具，他都會偶爾買給我。

六十年代兒童讀物

但這一段溫暖和快樂的日子，只維持到我十歲那一年，父親便有了另一個女人，這位泰國女華僑知道父親的元配是合法註冊的妻子，所以便把目標轉移到我的母親身上，她用盡所有的辦法來騷擾和破壞母親和父親的關係，讓母親非常困擾，她為了逃避傷痛，讓自己忘卻煩惱，一天到晚跟她的姐妹們（十二金釵）打牌，一打就

兩三天，因此……我在疏於管教之下變得無心向學，把時間都花在公餘場和邵氏片場裡尋我的電影夢。

無心向學的我決定踏足社會，尋找的工作又是跟電影有關，父親知道後便更加不喜歡我，我們的關係也開始越走越遠。

後來，我開始正式工作，也有點賺錢的能力之後，我變得更不喜歡留在家裡，整天流連在外交朋結友，每當知道父親會回家吃晚飯，我便立即躲得遠遠，直到深夜才願意回家，因為我不希望跟父親再有任何正面的衝突，但每次回家，母親總會告訴我，父親一踏進家門便先走進我的房間，就這樣一個人靜靜的待在我的房間裡看著四周待個數分鐘才出來，母親也不知道原因。

長大後，我猜父親或許是想瞭解我當時的生活近況吧！

往後，父母的感情變得越來越疏離，甚至可以說是不相往來……。

1996 年，我和幾位圈內朋友一起開了一間小酒吧；某一夜，梁家輝來電說心情不大好，想過來我的酒吧喝酒聊天，他抵達後不到一會，我收到一個從上海打來的長途電話，來電者是父親從前的員工，他告訴我父親在兩個月前因癌症離開了。

掛線後，我沉默良久，家輝也感覺到不對勁，他問我發生了什麼事？我答他：「我父親已過身！」

那一夜，我靠在家輝的肩膀上哭了很久……。

對於父親的心結，我一直都耿耿於懷，直到有一天許冠文先生的勸化，我才得以放下，當年許冠文先生的一字一句，我至今依然清楚記得，他對我說：

「真正受害人是你的母親（母親曾被我父親的事氣到重病入院），她都已經原諒你的父親，為什麼你就是不能？如果一直帶著

仇恨的回憶，只會讓自己未來的人生更加不快樂，而且也會影響工作，影響創作。」

今天，我還是非常感謝許冠文先生，他的一席話讓我茅塞頓開，所以我寫了《童夢奇緣》的劇本，希望告訴世人「子欲養而親不在」的真正意義！也不要等到事情發生了才後悔！

自此之後，拍電影之餘，我開始花很多時間去關注一些獨居長者，也辦了多次慈善活動為長者們募款，希望藉此能彌補心靈上的一些缺失及……自己也很快便會成為一個獨居長者！

第 7 章

邵氏片場
終嘗演員夢

七十年代邵氏電影公司[注1]出品的武打電影非常火紅及受歡迎，大家都很喜歡武打明星如王羽、姜大偉、狄龍和傅聲等等……

正如前文提過，我的零用錢向來都比一般小孩多，因此我經常把零用錢儲起來，等到週末放假帶著鄰家的一對小兄弟入邵氏片場遊玩。一開始因為我們不是員工，當然被拒諸門外不讓進，但鬼主意特別多的我，再一次到訪便在附近的小商店買下許多水果、糖和香煙，我們把它們分別送給門口的護衛員，當我們幾個小鬼順利進入後，再把餘下食物香煙送給道具部及馬房的員工；這樣一來三個小孩便可以**騎著馬，拿著狄龍大哥用過的劍或明星王羽的獨臂刀，在馬房外的沙圈由員工牽著馬繩繞一圈！**對於我們來說，這可是天大的酷事……但遺憾的是不能拍照留念！

混熟了，接下來有大半年光景，我幾乎每個週末都在邵氏片場度過，每次都玩得不亦樂乎！直到有一天，我玩累了在邵氏員工飯堂用餐時（幾乎整個片場都已經混得很熟，哪裡都可以進），一個臨時演員的領班突然走過來問：

「小鬼，你想拍電影嗎？喜歡演戲嗎？」其實你問我，我也不曉得拍電影到底是什麼一回事，遑論喜歡不喜歡？我只知道跟我同年紀的友人喜歡去「荔園遊樂場」，而我卻獨愛邵氏片場！

邵氏片場（建於 1958 年）

臨時演員領班接著問：

「我看你每週末都進來玩，一玩就一整天，還不如賺點零用錢，一舉兩得？」

自此之後，每逢星期六、日，我都會在邵氏當上臨時演員，每次賺取 3、40 塊錢，如是者又過了數個月……又是某一天，一個副武術指導在戲棚裡跟我搭訕，他說他覺得我體格挺好、人也很扎實，問我有否學過功夫？其實當時的我曾學過一些柔道及西洋拳，但都是些三腳貓功夫，不過因為我在學校是籃球、足球及田徑隊隊長，所以體格還真算不錯！但萬萬沒想到，副武術指導竟突如其來的問：

「你有沒有興趣做『武行』？」

才 13、4 歲的我，也剛瞭解臨時演員的工作是幹些什麼，那知道怎麼當「武行」？那個副武術指導繼續說：

「你可以做第三排的小武行，因為第一排的一定是非常專業，除了要懂兵器以外、還要懂對打及做難度高的反應，也是他們武行裡的老手；而第二排也需要有資歷及演出經驗隨時要補上；第三排

只要別讓前兩排的武行遮擋住臉（意思就是攝影機要看到你拍到你），然後手舉武器，左右跳躍及大聲吶喊便可。」

那年頭一個武師每天可賺百多元到幾百元，當然就算我這個新手加入也拿不到全數的片酬，因要被領班抽取佣金，但我卻完全不介意，因為拿著兵器那剎是多麼威風。當年武俠片在香港及東南亞算是最風光的年代，在同一時間裡光是在邵氏片場便有超過七、八個廠棚都是在拍武打片，每天每組打鬥場面之多，連第三排武行每天都有工開，武師更加是供不應求，後來就連在戲裡被對手打死而躺在地上的「屍體」也是武行在演，片酬也一樣！

那是一個充滿演出機會的年代，每個人都爭取不同的演出機會來向劇組表現自己的演技，希望下一次有更好或更多發揮的角色，所以躺在地上全無發揮的屍體，便沒人願意接，但我……當時的心態並不是為表現自己，只是希望能繼續每星期在邵氏片場賺更多的零用錢和玩樂，於是一有「屍體」演出的通告我便樂意參與。其實那段時間我因為在家裡沒人管，而經常打遊戲打至深夜，白天往往睡眠不足，所以第一次演屍體，就算滿臉血漿，人一躺下我可以旁若無人呼呼大睡，很快進入夢鄉，不管轉了多少次機位及拍了多少個鏡頭，我還是可以在那沙塵滾滾、人來人往的片場地上，安睡得像圓寂一樣。

躺在地上不知有多久，突然有人來把我從睡夢中叫醒：

「收工啦！」

這個人原來就是那部戲的導演，我立馬睡眼惺忪的站了起來，他拍拍我的肩膀笑著說：

「小朋友，躺了一整天沒動過，你挺敬業的，這場戲還有三天才拍完，你就繼續來躺吧！」

長期進出邵氏的我，接下來便和許多劇務、助理製片變得熟絡，

也終於讓我有機會晉身成為有對白的特約演員。

那是在牟敦芾導演的電影《打蛇》裡演一個販賣人口的壞人，足足有 20 多天有對白的戲份；但每天不是暴力和血腥場面便是要面對著一群裸女演戲（因她們是被人賣到這裡，不聽話便脫衣潑冷水），年少氣盛又血氣方剛的我看到大量裸女肆無忌憚的走來走去，其實一點也不好受！每次收工後都要去小商店買瓶啤酒喝，降降溫！邵氏影城其實就是我進入影視行業的起步點……

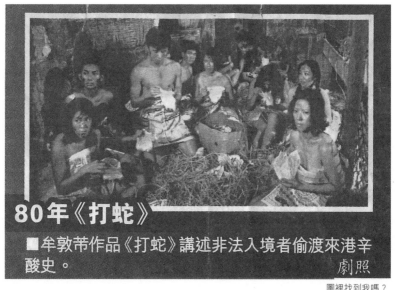

80 年《打蛇》

■牟敦芾作品《打蛇》講述非法入境者偷渡來港辛酸史。　　劇照

圖裡找到我嗎？

注 1：邵氏電影公司，全名邵氏兄弟（香港）有限公司。1958 年，由邵逸夫與邵仁枚成立，在港製作電影，邵逸夫任總裁。1961 年 12 月 6 日，位於新界清水灣半島的邵氏片場正式啟用。

第 8 章 台北（1）旅遊變長居

在四十年代，大眾對生男丁視為很重要的事，尤其是年長的一輩。在我母親的家族裡，只有母親有一個弟弟，故我媽把我舅當兒子一樣看待（那時我還未出生）。

後來外婆帶著我媽從無錫鄉下到上海打工，我媽都想盡辦法把弟弟接出來，省吃省用給他念最好的學校——上海聖芳濟中學。

可能我家的男丁都有不愛讀書的遺傳基因，我舅和我一樣愛玩，也因經常逃學而被姊姊打，有一次我媽很生氣就把他重重的打了一頓，舅舅一氣之下便離家出走，當年他才 17 歲多一點，一走卻走得好遠，跟他的同學一家人去了台灣……

我母親很傷心，但還是騙著外婆說弟弟去了北京念書。

隔了一段日子，我媽好不容易才發現了弟弟的行蹤，他去了台北住在同學家，我媽一方面擔心他學壞，另一方面又擔心他沒人照顧，於是想盡辦法，含辛茹苦省吃省用，先把我外婆接來港然後才送她去台北，讓我舅舅身邊有人照顧及看管。

我母親在我心目中是非常偉大，當然每個兒女都會敬重自己父母，但我母親隻身來港，把兩岸三地的親人都盡能力照顧到、照顧好……實在不容易！

言歸正傳……外婆和舅父一直都在台北定居，所以我母親訂了

外婆攝於台北家中

一個規矩，就是每年的農曆新年，我也要陪她去台北跟外婆和舅父拜年。

記得第一次去台北我才八歲，因為母親有事已先行出發，也虧我母親膽子大，竟然讓我一個人一周後自己坐飛機去台北。她用了一個挺機靈的方法，她離港前給我一張中華航空公司的空姐（穿著制服）照片，然後她教我時間到了就拿好機票及證件坐出租車去啟德機場，到了機場便去找跟照片中穿一模一樣制服的空姐，禮貌的拖著她的手邊給她看我的機票證件邊說：

「姐姐，我要去台北找我媽，可否幫忙帶我到櫃檯辦理登機手續？」

記得當時我很認真問了母親一個問題：「我可不可以挑一個漂亮一點的姐姐？」

其實小時候的我還蠻喜歡台北，除了因為外婆廚藝了得，主要是我的舅舅有很多有錢的朋友，時值過年，每次收到的紅包是又多又厚。

前文曾提過，我初中時經常在外流連至很晚才回家，母親實在是不想我繼續留在港，怕我早晚會碰到一些不良份子而學得更壞，

於是在我 15 歲那年提議過年去台北多待一陣子，看看是否適應在那生活……

我當然十萬個不願意離開、離開我的邵氏影城、公餘場及球場，但我媽堅持的理由是因為那年我外婆剛好 70 大壽，加上過年，理應多待一會，陪陪老人家……

好吧……想到那豐厚的壓歲錢……

但卻萬萬沒想到本來只是一周的旅遊卻變成一待就兩年！

抵達台北當天，其實前一晚也沒睡好（小孩的時候聽到能坐飛機都特別興奮），下了飛機坐出租車到了外婆家後我才發現我把護照及回程機票都遺留在出租車上。奇怪的是當時母親並沒有怪責我，只說申請護照需要兩、三個月，就暫時留一段時間吧（後來才知是我媽編的），當時我也不敢違抗，因是自己的大意才讓自己走不了，但原來出租車司機早在半小時後已經把證件送回，但媽就是不告訴我。唉！大概這就是命！既然回不了，母親說學業不能荒廢，便臨時安排我在台北上學直到證件補發才回去，在沒有選擇的情況下只得答應暫時留下來讀書！一讀就是兩年。

第 9 章

台北（2）
華僑子弟

在台北的兩年歲月裡，我除了家人親戚以外，一個人都不認識！

我的朋友寫信告訴我台北有個地區叫西門町，那裡聚集了各國的僑生，有廣東酒樓、賣港貨的商店及港式服裝店，大部分都是港人開的，而且還有很多戲院；一聽到戲院我便很開心……

於是我便經常流連西門町一帶看個電影再找地方吃飯！

在西門町有一家商場非常多港人出入叫「萬年商業大樓」，其中在六樓的一家叫「萬禧酒樓」，因為這酒樓是吃廣東點心及粵菜的中式酒樓，所以就聚集了更多來自香港的僑生或生意人。

一般海外僑生在台北都有比較好的待遇，譬如……不需要考入學試便可以直接保送進當地較好的學校，因為我是到讀初中的年齡，所以就被保送到台北市最好的中學「建國中學」〔注1〕，後來考慮到自己學習成績一般便去了另一所較普通的中學！

說回西門町……其實老實說，在此認識的絕大部分都是成績不太好的頑童，因此當**我們這些僑生在萬禧酒樓認識後，為了互相有所照應，便團結起來成立僑生聯誼會，簡稱「僑聯」。**

「僑聯」最大的建樹是延續了我們最愛的各種球類活動（港僑特別會踢足球，也帶動了學校成立足球隊），然後就組織樂隊，都是因為有共通語言及能打發時間！

當時有些香港明星及歌手在當地頗受歡迎的緣故，我們便在自己籌辦的舞會上演唱流行廣東歌，也順理成章的受到女生們的歡迎，其實我們唱的好不好，有沒有走音跑調……台下的她們也聽不太懂！

　　僑生運動好，打扮也比較潮，沒想到這樣我們也會樹立了很多男生的敵人，尤其是東南亞國家來的僑生太妒忌我們……當年越南華僑最仇視「僑聯」，他們吃虧的地方是因為大部分不會說國語，加上日常的零用錢不夠我們多，因此較吃虧……後來部分越南僑生還冒充是「僑聯」的一份子……

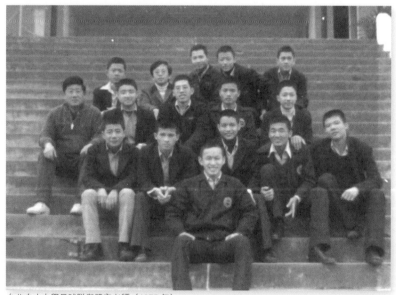

台北自由中學足球隊與體育老師（1975 年）

　　終於，衝突在某一天爆發了……。

　　我們與越南僑生舉辦了一場足球比賽，因為一個誤判的點球，港僑覺得球證偏袒越南隊而差點打了起來，結果當然是我隊輸了！

　　後來我們其中一個較年長的僑生不甘受屈，於是便領著一些僑

生到西門町某電影院外（那電影院是越僑經常聚集的地方）找他們！

唉！年青人就是血氣方剛，結果還是打了起來……事情鬧大了；幸好，當時我因為要參加籃球比賽而沒有參與其中，鬧大的原因是其中一個被打傷的越僑是當地越南領事的兒子！

因為這事，所有有份參與的港僑都被驅逐出境，「僑聯」從此徹底瓦解。

那事發生後……我也沒去過「萬禧酒樓」，雖然我沒參與但我母親知道之後還是非常生氣，便決定要我搬去學校寄宿，更罰我往後三個月的週末都不准回外婆家，要獨自留在學校！

我在學校因為運動好，個子高大體格也不錯，初中三年級便被選為糾察隊隊長，誰不守校規誰鬧事都被我舉報，其中一名高中生犯事被我抓到，他也因此被退學！

這下可好……這高中生帶了幾個朋友來學校找我，其中一個後來聽別人說是跆拳道三段的高手！

那晚上我在寢室和室友聊天聊到中國功夫，他們氣沖沖的來寢室找我，我當時裝作不知道他們來意，他們進門後我（背著他們）還在向其他同學吹噓我懂一種中國神奇功夫，**而當年有一部很火的港產片叫《神打》**[注2]**，因為我曾在邵氏片場當過演員也略懂演戲，再加上澎湃的運動細胞，我也不知哪來的鬼主意，竟訛稱自己懂得這門「神打」的功夫**，還即席在宿舍裡當著大家面前表演起來。

我嘴裡呼嚕呼嚕的振振有詞，裝神弄鬼的兩眼一翻再大叫三聲往地上一蹲，一下子如有神助般從地上跳到床頂（上鋪），簡直就是孫悟空托世……大家看呆了，包括站在門口來尋仇的三位高中生。

這事發生後，我名聲大噪！還跟那幾位高中生成了朋友，尤其是那位跆拳道三段的高手不時來學校找我，想拜師……求我教他「神打」！

住在學校其實也並不太寂寞，另一個美好回憶便是拿著結他隔著一道鐵欄向另一端的女生宿舍獻唱。每晚自習前便唱起我那走音的粵語流行歌曲，唱的都是香港歌手許冠傑的《雙星情歌》，然後有知音者便相約去學校門外的小吃攤，吃著小菜聽「神打」老師講故事（可能編劇的伎倆也是從那開始培養）。

注1：台北市立建國高級中學，簡稱建國中學、建國高中、建中，為一所公立普通型高級中等學校，位於台北市中正區南海學園正對面。建中以自由學風著稱，社團的多元蓬勃發展也頗為著名。各年級設有科學班、數理資優班、人文暨社會科學資優班、體育班。
注2：《神打》是邵氏公司1975年出品的功夫電影，由劉家良執導，汪禹、林珍奇主演。該片講述了一對行走江湖的郎中師徒，自稱身負「神打」奇功，可以請神上身溝通陰陽，穿州過省都是仗著這張幌子，誆騙迷信大賺其錢。該片名列當年度十大電影票房榜第七位；是汪禹的成名作，也是劉家良導演的第一部作品。影片借助義和團神打功的噱頭來包裝故事作為糖衣，內容搬演的卻是「闡揚武道，破除迷信」這八字真訣。

第 10 章

台北（3）
三個人生的第一次

　　我一直懷念和喜歡台北的三個原因，因為在那塊土地上我出現了人生的三個第一次。

1· 第一次獨個兒乘坐飛機，那年八歲。

2· 刻骨銘心的初戀，那年 15 歲。

3· 第一次當導演的機會，那年還不到 30 歲。

　　在台北讀書的第二年，學校要我做體檢報告，原來僑生如果連續留在當地超過兩年不曾離開便會成為當地公民，如果歲數超過 17 歲而不繼續讀書的話便要被徵召入伍，我母親知道入伍的事當然不太願意，便立即辦退學把我送回港。

　　臨別在即，台北的朋友決定為我舉行一次惜別派對。印象中，我們是租借鐵路旁的一所小餐廳來舉行派對。因為錢都是同學一起湊的，預算也有限，所以我只邀請 70 個朋友出席，卻沒料到最後竟然來了 150 多人，多出來的 70 多人大部分是因為我是學校運動尖子想看看我而慕名而來，有些是聽到我的一些事跡（神打）好奇之下也來湊湊熱鬧。

　　當時我的心情可謂驚喜交集，三個小時的派對我忙得不亦樂乎，過程中我遇到了一位我表妹的女同學，原來她和我表妹是住校室友，兩個女生上下鋪，她一直聽到我表妹誇讚我，就是這樣我們開始了一段刻骨銘心的初戀。這段初戀有個小插曲，原來一開始這女生是

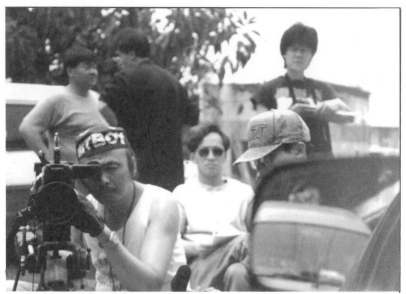

《上錯天堂投錯胎》拍攝現場，第一次當電視劇導演

有個拍拖兩年多的男朋友，不知道這男生是怎麼知道我的存在，有
一天放學他帶了三、四個男生在我家門口等我，後來我們坐在家旁
邊的攤子邊談判、邊吃小菜。突然這男生握著我的手哭了起來，說
都是女的不好不關男生的事，還說我倆都不要她，最後還要跟我結
拜為兄弟，真是人生如戲……後來這男也去當兵，跟女的沒再見面。
我隨著要離開台北當然也跟她分了手……直到現在，我也希望有一
天能把她的身影放進我的電影裡。

　　而另一個人生的第一次，便是後來回港讀完高中後當上電影的
場記和副導演工作。因我曾經為電影《邊緣人》[注1] 做副導演而認
識這部電影的編劇張鍵先生，他隨後邀請我隨他去台北工作，目的
是幫他寫的劇本做編故事的工作，因此也讓我有機會遇上了一位台
北當地電視台製作人伍宗德先生[注2]。伍先生當時正在籌備一個名

為《上錯天堂投錯胎》的電視連續劇，我參與後一開始只是負責創作，**但合作期間伍先生留意到我有當導演的天份，縱然我還沒有執導過任何電視作品，他還是大著膽子給予我人生第一次的機會當這部電視劇的導演。**

這部劇的女主角是沈雁[注3]，還有民謠歌手羅吉鎮[注4]，另一主角便是當年香港影視當紅小生董瑋[注5]，而我便是跟董瑋在那個時候結的緣。

當時伍先生準備每一集的拍攝預算是 70 萬台幣左右，開拍後我卻用了拍電影的方式，拍得超講究及慢再加上本身經驗不足，最後第一集還未拍完已超支到 120 萬台幣……拍攝也因此暫停！

伍先生看了毛片後不但沒責備我，還決定繼續支持我去完成我的首個導演作品。

其實除了伍先生，所有參與這劇的台前幕後，都給予我莫大的支持讓我銘記在心中，當然這件事對我而言是感到非常的愧疚，**但第一次執導的經驗拍出來的成績，卻增加了我做導演的信心……開展了我的影視生涯！**

注 1：《邊緣人》為 1981 年電影，由世紀公司出品。主角艾迪、導演章國明及編劇張鍵分別憑此片獲 1982 年第 19 屆金馬獎最佳男主角、最佳導演及最佳原著劇本。同時亦有多項提名，包括最佳劇情片、最佳男配角（金興賢）、最佳原作音樂（顧嘉輝）、最佳電影插曲（鍾鎮濤《邊緣人》）等。

注 2：伍宗德，知名電視節目製作人及導演，同德傳播負責人，歷經影視工作 30 多年。伍宗德創作風格為自編自導，從早年描述真實社會事件而聲名大噪的《法網》與《天眼》開始，到以靈異偵察題材為主題的《台灣靈異事件》，這些作品讓伍宗德成為電視圈傳奇人物。2005 年，他憑藉《雙響炮》榮獲第 5 屆中國電視藝術雙十佳導演獎。

注 3：沈雁，原名周美麟，是 1979 年至 1987 年的當紅影、歌、主持三棲玉女歌手，與當年歌林唱片旗下歌手江玲（原名蔣美玲）和海山唱片旗下歌手銀霞並列華人國語歌壇第一代「玉女偶像掌門人」。

注 4：羅吉鎮，校園民歌男歌手。1981 年時與李碧華合唱的歌曲〈神話〉首開校園民歌男女對唱新曲風，被海山唱片喻為「金童玉女」。除了唱民歌、出過七張專輯，羅吉鎮還曾主持台視綜藝節目《我愛紅娘》、《動感九九》（與陶君薇主持），在電影《小鎮醫生的愛情》演秦漢的兒子；之後多在幕後做音樂。

注 5：董瑋，原名董雲瑋，暱稱阿弟，著名武術及動作指導兼導演。曾參與多部電影及電視劇演出，近年淡出幕前，專注電影幕後工作。他擔任動作指導的最大特色，就是非常強調動作與故事合一。曾經 17 次獲金像獎最佳動作指導提名，六次得獎（《神偷諜影》、《紫雨風暴》、《特務迷城》、《十月圍城》、《一個人的武林》、《湄公河行動》）。

第 II 章

第一份工作
與海豚為伍

　　回港後也因為少年時的我並不喜歡讀書，時間都花在看電影（公餘場）、球場及遊戲中心，後來我更迷上了保齡球。

　　因為我是用左手的，球館裡有五個球友都是左撇子，於是我們便成立了一個「LEFT-HANDER- 左手仔保齡球隊」參加比賽！我們的隊長是一個在港土生土長的菲律賓人，他在當年剛落成的海洋公園海豚表演部門當司儀，他一直知道我無心向學，又正好學校放暑假，於是便提議我加入海洋公園當暑期見習員（當時還未開幕，籌備中）。

　　什麼是暑期見習員？原來就是海豚見習訓練員。

　　開初只是抱著好玩的心態，因為當訓練員有機會學潛水，每天的基本工作是餵食海豚和海獅，陪牠們游泳瞭解每條海豚的個別性格。**海豚是這世界上除了人類外排行第二最聰明的哺乳類動物，你去瞭解牠，牠也會同時瞭解你**，你不用氧氣瓶能在水底下待多久牠都知道，我握著牠的鰭翅一同潛游，牠會懂得什麼時候把你帶回水面。

　　這簡直是天下間最美好的暑期工！

　　我們整個訓練部門連同我加起來也只有 11 人（每一個人負責培訓兩條），公園在準備開幕前再在台灣和日本海下灣兩邊的海域捕捉了 14 條海豚，連同公園之前已在接受訓練的八條總數加起來變成

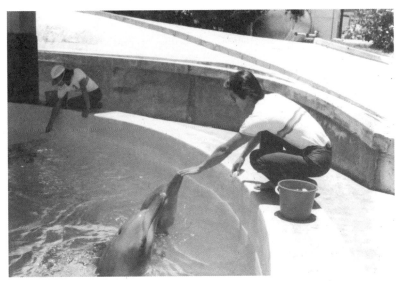

我負責照顧的兩隻海豚

了 22 條，但正式的訓練員卻只有十名，最後因為人手問題，連我這個暑期工也得臨危受命加速受訓，要讓我在短期之內成為正式訓練員，而我即時便要負起每天培訓及飼養兩條海豚。

替母海豚接生

把悲傷留給電影

快樂的時光總是短暫的，雖然我們整個部門只有 11 個人，但也會出現不和的現象，這是我第一份踏足社會的工作，讓我瞭解到成人世界沒有我想像中那麼簡單！

決定離開的當天我向總經理遞上辭職信，我忍不住流下眼淚……

我跟他說：「**如果 11 個人的部門也這樣難以相處，遑論足有 2,000 員工的海洋公園？如果一家公司不能做到上下團結，這公司未來還會運作順利嗎？**」

那時候的我還不到 18 歲，雖然我的海豚訓練員生涯只有八個月，但還是有所得著，可能……也是因為這工作跟表演有關。

不得不在這裡提一下臨走的那天，我所照顧的其中一條雌性海豚來公園的時候已經懷孕了，要生產了……我最後還是幫獸醫接生完才收拾離開！這是個很微妙的感覺，也讓我畢生難忘！

第12章

保齡球場
人生轉折點

台北仁愛保齡球館拿到的獎項

　　離開了海洋公園，我便繼續每周抽時間打我的保齡球，在台北讀書的時候也曾奪過單局最高分紀錄，曾經有過一刻，球場的經理叫我考慮做全職保齡球員。

　　在這樣不踏實的思想年紀之下，我在保齡球場認識了改變我人生的兩個人。

　　有一天我下了課如常去打球，後面坐了一位很面熟的中年人，他一直在看著我！然後坐他旁的另一位男士走過來，他自我介紹：

　　「我姓楊，是徐小明導演電視劇的統籌，**徐導演認為你頗適合**

他下一個劇的其中一個角色，有沒有興趣演戲？」

我接下來便把在邵氏片場工作的事告訴他，然後他指著後方⋯⋯

香港賓士域保齡球館獲得的比賽獎項

原來一直在看著我的先生就是徐小明導演！徐導演當年是麗的電視[注1]的重要導演之一。

徐小明導演正為他的新電視劇《十大奇案》[注2]的其中一集物色少年演員，該單元劇叫《學童》！

既然海洋公園的工作沒有了，當職業保齡球員又如此的遙不可及，所以我二話不說便答應了。

注1：香港麗的映聲於 1957 年 5 月 29 日晚啟播，為首間有線電視台，1973 年轉型為免費電視台並更名為麗的電視，設有麗的一台（中文台）和麗的二台（英文台）。1981 年 3 月，麗的電視英國母公司麗的呼聲把其持有的麗的電視出售予三個澳洲財團：戴維森、亨利鍾斯和 CRA 有限公司。1982 年再轉售予邱德根家族並改名為亞洲電視。至此，亞洲電視與麗的呼聲（香港）再無關係。
注2：麗的電視《十大奇案》取名「十大」只是想製造震撼效果，其實是拍了十餘集，全部由真實個案改編，包括當時最令人熟悉的巨案。觀眾反應熱烈，拍案叫絕，此劇榮登該台收視榜首。

第13章

<div align="right">

十大奇案
《學童》

</div>

徐小明導演讓我第一次真正嘗到當演員的滋味。

整個單元劇只需七個拍攝天,而我的戲份也不過三天而已。

戲份並不多的我,徐導演卻要我在正式拍攝前親身到壁屋懲教所[注1]體驗牢裡的生活,前一周便要入住懲教所,並且跟真正的男童犯[注2]從早上起床便一起吃早餐及派發工作。

我們在懲教所加起來就是三個男演員,其中主角年紀最小才15歲,然而**連續七天都要和真正的男童犯生活在一起**,他們也協助拍攝,但當他們每每看著我們的時候,眼神都並不是很友善,我們三人都感到隨時會被打的可能,但當然最後沒有發生任何不愉快的事情;不過……我也深深明白他們的感受!

正式拍攝後的第二個晚上,收工後因實在沒什麼事情好做,便拿出自己帶來的結他找個無人的樹下自彈自唱;未幾……徐小明導演走了過來,借了我的結他便開始唱著民謠;唱了一會之後他問我有沒有修讀過電影或進修過電影相關的課程?我說沒有。

他笑笑的跟我說:

「你有點天份,以後跟著小明哥吧!只要有我的劇,便有你!」

當晚我開心得徹夜難眠,因為徐小明是炙手可熱的電視導演,他每一個劇都很受歡迎而且我都看過。

當日壁屋懲教所的長官在我們離開前，曾打趣的跟我和另一位飾演學童的主角說：「記住！像你們這個年齡，如果犯了法便一定會被送到我們這個懲教所服刑！所以⋯⋯千萬要好好做人，別做違法的事。」

　　萬萬沒料到數年後，這個單元劇的男主角真的因為犯了事被抓而進了這個懲教所。

　　不知是人生如戲或是戲如人生？

當年徐小明導演在拍攝現場

注 1：壁屋懲教所是香港懲教署轄下的一所高度設防的懲教所，位於新界西貢區清水灣道 399 號。該所於 1975 年投入服務。專門關押男性年青還押犯人和定罪犯人。

注 2：男童犯指年齡介乎 14 至 20 歲的年青男犯人

第14章

最快樂的日子（1）
麗的電視台

　　我的影視生涯裡最快樂的日子應該是剛加入麗的電視台，正式成為電視工作者的時候吧！

　　那時候的我才 18 歲，最初應徵是助理編導的職位（這次推薦我的是苗可秀小姐），但**在應徵的前三天我卻出了車禍！**事緣那天剛好颱風襲港，天文台懸掛三號風球，我當時駕著摩托車準備回海洋公園收拾私人物品，結果因天雨路滑發生了交通意外，嚴重摔倒受傷而全身足有七道傷痕，到了醫院因為右手嚴重擦傷還須要打石膏及包紮，遠看整個人像半個木乃伊！

　　應徵的那一天，我心想……傷成這樣還應否去面試？

　　終於，我還是鼓起勇氣，去了麗的電視台見準備聘用我的綜藝節目總監屠用雄先生[注1]，當時我膽戰心驚的走入屠先生的辦公室，他抬頭愣住……看著滿身傷痕的我足有十秒，然後他指著我的右手接著問：

　　「手傷成這樣，想問你如何能出通告？」

　　我說：「我是左撇子！」

　　他想了一想繼續問：「那……你最快可以何時能上班？」

　　我回答：「要是你不介意我明天便可以上班，因為我實在太喜歡在這個地方工作了！」

　　哈哈！他居然答應了！

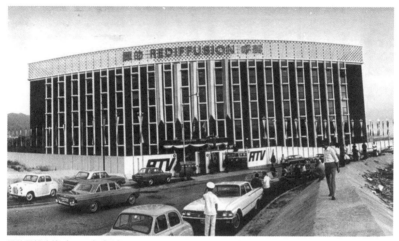
麗的電視大樓（1957 年成立）

　　正式成為助理編導的我，一沒事便很喜歡到編劇組串門子（即閒話家常），因為在那個大房間裡經常聽到很多神神怪怪的事，後來跟編劇組的同事混熟了也覺得創作挺有意思；而我自身的助理編導工作又經常看到編導們把劇本修改得體無完膚，但也不是改得很好……讓我暗地裡替編劇組的同事感到不值！後來也不知哪裡來的念頭，我決定由助理編導轉職到編劇組。

　　終於，我的人生又多另一次的面試，因為電視台的規定，部門與部門之間轉職，也得要再次申請和面試，而這次要見的領導是戲劇組總監麥當雄先生[注2]。

　　當年麥當雄先生的編導功力已是電視界的神話。

　　我懷著戰戰兢兢的心情去見這位傳說中的電視界巨人，萬萬沒想到他見面的第一句話是：

「如果佳視^[注3]讓你來接管和打理，你有什麼方法能讓佳視成為收視率最高的電視台？」

我立馬傻住了，萬萬沒想到面試是一份編劇工作，卻要回答如此宏觀的問題，別忘記，那時候的我才 18 歲……但問題始終還是要答，我腦筋一轉爽快的回答：

「我會先聘請你，過來協助我！」

氣氛一剎那凝住了！

麥先生似笑非笑地看著我，然後便叫我回去等候消息！

第二天我便收到通知正式以編劇身份上班。

注 1：屠用雄先生是亞視的「電視人」，被「麗的電視」第一個華人總經理黃錫照破格起用。與麥當雄、李兆熊一同被稱為「麗的三雄」，製作連串震撼性節目，領導潮流，給予對手無綫電視極大衝擊。

注 2：麥當雄先生，電影導演、編劇和監製，以善於製作警匪片見稱。在七十年代他是麗的電視（亞洲電視前身）的監製、麗的電視第一台（後來的本港台）台長，多次為收視常處弱勢的麗的打敗無綫。至八十年代起他轉身成為電影監製，並獲得過第 11 屆金像獎最佳編劇。

注 3：佳視，全名為香港佳藝電視台，於 1975 年 9 月 7 日正式開台，其後於 1978 年 8 月 21 日早上突然發表聲明，宣佈因財政陷入困境而停止運作，並在總部大門外貼出告示，表示當日起停播。

第 15 章

最快樂的日子（2）
每個月的月經會

為什麼在麗的電視工作會是我人生中最快樂的日子？

香港共有三個電視台，麗的、無綫及佳視，當年大家競爭非常激烈，是我們本土史上第一場電視台大戰，麗的電視要和 TVB 無綫電視台[注1]一直抗衡，無論在綜藝節目或戲劇……因為加入創作組我一開始只負責一個兒童節目，日常的工作很快便完成，一旦其他節目需要幫忙我都樂意參與。

我們麗的電視編劇組一共有 35 人，大家都好像生活在一個大家庭裡，我更慶幸自己是其中的一分子……我們全組人可以為了其中一個節目的收視率，大家會一起 24 小時待在電視台裡幫忙，直到創作完成！

那是一個團結又熱血的年代。

除了一起拼鬥，我們也一起玩樂，而編劇組每一個月都會有一個名為「月經會」的聯誼活動，那天我們會準時下班，然後在一所電視台附近的中菜館，一起來分享每個月的創作經歷、有辛酸也有快樂，我們除了大吃大喝一頓，偶爾也會打麻將聯誼，減輕每個月在工作上的壓力。

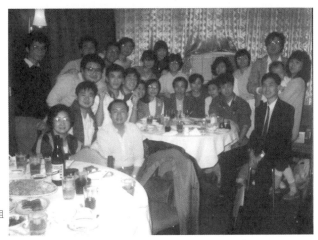

麗的電視台編劇組
「月經會」晚宴

　　「月經會」也會辦一些搞笑的選舉，同事之間會選出「三最」，
即三個所謂「最」的同事，包括：

　　最猥瑣編劇、最醜陋編劇及最體弱多病編劇！

　　另一次我們頒了個文采獎給編劇文雋[注2]，因為他把我們所有
編劇的名字，變成氣質相乎的商業品牌名稱⋯⋯

　　例如：江龍飯店、丹瑞眼鏡、德森木材、文雋書局、華標跌打
和立人幼兒園等等。

　　當然品牌前面便是編劇同事的名字。那段時間真是充滿歡樂！

　　後來我有一個機會轉職做電影，那個年代我們在電視台工作是
為「小框框」[注3]服務，如能投身電影行業便是為大銀幕服務；當
然拍電影是每個電視人的夢想，但**實在捨不得離開這塊樂土，當我
正猶豫應否離開時，最後還是透過「月經會」所有同事投票而決定。**
結果是 27 票贊成、5 票反對、2 票棄權，部分投反對票的是因為不想
每個月少了一個麻將搭子（俗稱麻雀腳）。

注1：TVB，即無綫電視，成立於 1967 年，也是首個投得無線電視牌照的電視台，從 1967 年至 1973 年間是唯
　　一一間無線電視台。由於電視廣播市場受政府發牌控制，長期缺乏實際競爭，無綫得以一台獨大，故坊間亦有
　　「大台」之稱。
注2：文雋，原名王文俊，是資深電影人。電影導演、電影監製、演員、電影及電視編劇等。效力過嘉禾、德寶、
　　邵氏、新藝城、藝能及永盛等電影公司。近年以監製、編劇及經理人工作為主。
注3：小框框，意思是電視機，因當年的電視機頂多只有 20 吋，屏幕四邊也有框架，所以稱為「小框框」。

第 16 章

我要成名
勇闖電影圈

　　我們編劇組當年最體弱多病的是鄭丹瑞[注1]，我也不知道他是壓力大，還是真的是體弱？鄭丹瑞動不動便會抽筋及頭暈。

　　我雖然經常取笑他，但和他也是組裡最要好的朋友，當年他追求一個大學同學叫「沙律」的女孩子（即現在的鄭太太），到最後也是經不起我的遊說才答應嫁給他的；我還是他們的伴郎。

　　上文曾經說過，在麗的電視編劇組的工作氣氛是很好的，我們每天除了齊心合力創作外也經常在吵吵鬧鬧中度過。有一次，我也忘了為了什麼原因激怒了鄭丹瑞，我也頑皮的三番四次的去挑釁他，最後弄得鄭丹瑞按捺不住，拿起一卷衛生紙作勢要扔向我，我還裝出鬼臉一副放馬過來的模樣，一次……兩次……三次之後他真的把手中的東西扔向我，而我一臉不屑地像足球員頂頭球方式把頭迎向鄭丹瑞扔出的「東西」，但原來衛生紙卷不知在何時竟被換成一個用硬物造的膠紙座[注2]！

　　接下來的那一刻我眼冒金星天旋地轉的倒臥在地上，膠紙座也裂成四塊散落在我身旁地上。

　　當時鄭丹瑞和另三位同事立刻把我扶起，但他們低頭一看地上留下了一堆血，還是個人形圖案。

　　他們立即扶著我下樓送往醫院，當時我是半清醒的狀態進電梯，正當電梯到達一層，電梯門徐徐打開之際，剛好大堂裡站著一群在

電視台採訪的娛樂版記者……他們看到一個血人被攙扶出來便一窩蜂向我衝過來想採訪及拍照,但當發現我一不是藝人、二又不認識,覺得沒有採訪價值便隨即一窩蜂散開。

散開的速度之快,就好像我是一個帶菌者。

在往醫院的路途上,我咬著牙自己跟自己說:

「陳德森!你有朝一日一定要出人頭地!」

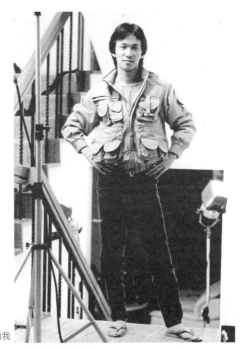

做製片時代的我

注1:鄭丹瑞,人稱「旦哥」或「阿旦」,涉足電影、電視、電台、舞台、報紙專欄,是香港娛樂圈、文化界的多面手及前無綫電視藝員訓練班導師。鄭丹瑞是由電台 DJ 出道,曾是香港最受歡迎的男 DJ,並歷任香港電台節目總監、商業電台營運總裁,其編撰的《小男人周記》是華語影壇至今唯一一部廣播劇,並創下多項紀錄,收聽率高居榜首,也是迄今為止首部原創的廣播劇本能發展為小說專欄、電視劇、電影及舞台劇作品。鄭丹瑞也曾製作參與過多部經典的廣播劇、電視劇、電影,主持過上百台經典綜藝晚會和大型節目,有「金牌司儀」的美譽。

注2:膠紙座是切割膠紙的工具,通常都是把膠紙套在裡面,然後通過膠紙座帶有的鋸形刀切割膠紙,使用起來十分方便。

第17章　成龍大哥（1）香港第一個私人助理

　　我媽有一天問我，你覺得自己適合做藝人的私人助理嗎？

　　我跟我媽說，跟助理編導應該沒什麼大分別吧！

　　事緣是成龍大哥剛拍完《蛇形刁手》和《醉拳》，紅得發紫的他實在需要一個私人助理來分擔經理人陳自強的工作，因為母親是陳自強的麻將搭子，所以他隨即想到和成龍大哥年紀相若的我，我們只是相差四歲而且我也懂影視行業的工作。我當然非常願意接受這份新挑戰，更何況離開麗的電視的主要原因，就是希望加入電影圈學做電影導演，而那個年頭的成龍大哥在電影界炙手可熱，而且他接下所有片子都會是大製作。學當導演這條路不是更容易嗎？但卻事與願違……

　　記憶中那個年代的大明星都只流行帶傭人進組，她們負責奉茶倒水，另外像李小龍會有經紀人，**但如果說正正式式的私人助理，成龍大哥該是第一人，而我就成了香港電影界第一個大明星助理。**還記得第一次到嘉禾電影公司見成龍大哥時的情景，他見面第一句跟我說：「大家都稱我做 Jackie，你以後也跟著這樣叫我。」

　　當年的成龍才 24 歲很年輕，我想叫英文名 Jackie 是比較洋氣吧！從言談間，成龍知道我在台北生活過，也能操流利國語，而且曾當過編劇及助導，覺得我很適合幫他，他告訴我因為他小時候在于占元師傅[注1]的戲班學校沒什麼機會讀書，幾乎只有小一程度，所以

需要有人給他讀劇本，然後幫他寫讀後感！但他憑後天的努力學習中英文，就算到美國電視台接受現場訪問，也可用英文對答如流！

因為《蛇形刁手》和《醉拳》的超級成功，成龍大哥決定休息一陣子，專注籌備自己首部執導的電影《師弟出馬》，這段日子跟著他的我，天天都吃好喝好，日子過得不亦樂乎。而且當年成龍待我也猶如親弟，他買新衣服我必定可以選一件，後來他知道我想買摩托車代步但缺錢，便叫公司為我付頭款（即首期）。**那時候的我可說是一人之下、萬人之上**（除了經紀人陳自強）。我記得有一次跟當年嘉禾電影的其中一個老闆蔡永昌先生[注2]，一同送成龍去飛機場，因成龍要出國做宣傳。大哥上飛機後蔡先生邀我一起在機場餐廳吃午餐，原因是他希望我能夠幫忙從成龍家中的一大堆電影劇本裡，抽出公司想優先開拍的劇本讀給他聽……

想想……堂堂嘉禾電影公司大老闆邀請一個 20 歲小助理一起用膳？

就是一個字「飄」！

這樣快樂的日子連續過了七、八個月，終於等到成龍自導自演的電影《師弟出馬》正式開鏡……。

還記得正式拍攝的第一天，我穿上簇新的衣服，還特地配上一對白色的皮鞋昂首闊步踏入片場，沒想到迎來門外茶水女工的第一句話竟然是：

「陳公子，片場地方都很髒，你的白鞋子就完蛋了，你還是在辦公室待著，有冷氣較舒服！」

當時的我心想：阿姨……我不進去片場，怎麼學習當導演？真是的……

回復心情後大步的踏入片場……

七十年代嘉禾片場

注1：于占元為京劇名武生，生於大清北京，1940年代在上海享負盛名，乃知名武戲教席兼後台武戲管事。
1960年代開辦中國戲劇研究學院。門下弟子眾多，桃李滿門，包括七小福：元龍（即洪金寶）、元樓（即成龍）、
元彪、元奎、元華、元武（周元武）、元泰等七人。其他的有元慶（即袁和平）、元秋、元德、元俊（即吳元俊）、
元彬（陶周坤）、元寶（徐佑麟），以及林正英等。其女兒于素秋為當時之著名電影紅星，1970年代移居美國；
其長女于素春的夫婿韓英傑，是當時武術指導之一。
注2：蔡永昌是影壇大佬，1960年代進入邵氏電影公司工作，1970年與何冠昌一起跟隨鄒文懷離開並組建了嘉
禾公司。嘉禾公司一手捧紅李小龍、成龍、洪金寶、許冠文等眾多明星，並製作李小龍系列、《黃飛鴻》系列、
《甜蜜蜜》等優秀影片。

第18章

成龍大哥（2）
事與願違

七十年代攝於嘉禾片場

踏入《師弟出馬》的片場，我滿心歡喜的坐在成龍大哥身旁的另一張導演椅，除了嘉禾的老闆和電影的另一些主角之外，根本沒有人膽敢坐在成龍大哥身旁，但我卻習慣了，然而坐下來不夠五秒，成龍大哥便跟我說：

「今天，我有一群日本粉絲來看我，我記得你告訴過我你曾在海洋公園工作，你替我帶她們去海洋公園玩吧！」

我暗地裡想，去海洋公園豈非要花上一整天？但我當然還是要照成龍大哥意思帶他的粉絲去海洋公園。我覺得才第一天開工，心想《師弟出馬》的拍攝期最少要三、四個月，學習的機會還多著……。

翌日，換了另一雙球鞋的我又一大早準時到達片場，才剛坐在大哥身旁不到五分鐘他便說：

「今天韓國的粉絲也來了，你可否帶她們去幾個大商場購物？然後好好招待她們用膳，還有時間便帶她們去半島酒店喝下午茶。」

就這樣，又過了一天……

第三天早上，我戰戰兢兢地步入片場，沒想到成龍又對我說：

「有一輛新的美國跑車叫『野馬』到了，有 500 匹馬力，你替

我去試試車，然後下午代我看一看一所新屋，這是陳自強為我找來的一間海邊的房子，看看採光及窗外的景觀好不好？代我去感受一下……。」

步出片場我知道因為大哥非常信任我，所以才放心讓我替他處理這些私人事。

如是者，整整一個月了，我也沒辦法在片場逗留超過一個小時。想了又想，我也想不到埋怨的理由，因為他聘任我的工作是私人助理，而非副導演，他沒有錯，弄錯的人是我！**思前想後，我鼓起勇氣決定辭職！**終於等到有個主要演員受傷要停拍一兩天。大哥有一個嗜好，就是特別喜歡速度的感覺，所以他的車大部分都經過改裝。在改裝車發燒友經常出沒的呈祥道，路旁有涼亭，站在亭內可以俯瞰整個中環的夜景，所以這條也被情侶叫它做「情場道」，是出了名的拍拖勝地。當年的成龍也不過是 25 歲，血氣方剛，而那個亭也經常聚集一群熱愛改裝汽車的年輕人；那一夜，駕著新車的成龍要我陪他去試一下新車的速度，追風的感覺。在等待的過程中，周邊的車上都是一雙一對的男女，我們的車被許多恩恩愛愛談著情的情侶包圍著。

在一個充滿甜蜜氛圍的晚上我鼓起勇氣向大哥說……

以下是我們的對話內容：我：「Jackie，我有事想跟你說！」

大哥：「什麼事？」

我：「我想……我想……辭職！」

我終於把想說的話說了，空氣在剎那間好像凝固了，時間也彷彿停頓了數十秒。

大哥：「我待你不好嗎？」

我：「不是。」

大哥：「那你為什麼要辭職？」

只有 21 歲的我，吞吞吐吐把心底話如實相告。

我：「其實我離開電視台轉到電影圈是希望未來可以學當導演的！」

說罷，不敢面對他的我，只能從後視鏡觀察他的反應，他做了一個極之不屑的表情，雖然現場沒有人說話，但他的口形卻好像在說：

「就憑你？」

然後，一切靜止……

那一剎那轉頭看著隔壁車廂內卿卿我我的情侶們，我心裡卻很想哭（淚點從小就很淺）……我使力抓緊車門扶手，我告訴自己：不……能……哭！

時間又靜止了不知多久……

大哥：「好，告訴我，你認為你如何才能成為一個導演？」

我：「我想從低做起，由場記開始……。」

大哥聽罷，想了一想便說：

「OK，下個月我會投資陳勳奇 [注1] 第一部做男主角的電影，你就去那部戲裡當場記吧！」

翌日，我回到公司，突然間整個世界都充滿著冷嘲熱諷，同事們以為我瘋了，他們都認為我的決定很不理智。

大家都在高談闊論：

「怎麼那麼傻，在皇上身邊待著多好！」

「長相還行呀，回去當演員吧！」

還有一個平常看到我就像失散多年兄弟的製片在眾人面前大聲的說：

「你記住……場記是不能遲到的，不然你立馬會被炒魷魚！」

我每次回想這些言詞我都沒有恨，反而抱著感激的心！

就是這樣，一夜之間我由一人之上，變成了萬人之下、無人之上。

注1：陳勳奇，原名陳永煜，電影人，擔任導演、電影監製、演員、編劇、電影配樂等工作。

第 19 章

副導演的日子
拼命三郎

　　離開了大哥的電影公司後，我做了數部電影的場記，然後便躍升為副導演，那時候我才知道，一個好的副導演要為導演付出能力的所有，心無旁騖全心投入做好每一部電影。

　　每天片場裡導演起碼要回答一百個問題，但其實其中只有 2、30 個問題是必要去騷擾導演！**能做到一個好的副導演便是要替導演回答另外那 70 多個問題……，我的責任就是要讓導演能夠心無旁騖全心全意去導戲！**

　　所以能當上最好的副導演都是拼命三郎。

　　試舉一個例，當年許鞍華的副導演，就是後來成為大導演的關錦鵬，有一次，許鞍華為了取景走到一個湖畔旁邊，她只是說了一句：

　　「不知道這個湖有多深？」

　　關錦鵬聽到導演有此一問，即二話不說脫掉上衣跳進湖中測試水深……當然現在科技發達有其他方法測試，但……我們就是那麼拼！

　　其實我當副導演的時候，也曾有過這樣跟生死擦身而過的經歷。

《天真有牙》拍攝現場

　　有關當副導演的驚險事情還多著，但也得要下回才繼續分解，因為我想先分享在我的副導演生涯裡，還會兼任其他電影工作崗位的往事。

　　當年除了拍本土的電影，還會偶爾為沙龍電影公司接下一些外國的電影工作，印象比較深刻的，就是由日本導演柳町光男〔注1〕執導、尊龍主演的電影《龍在中國》〔注2〕。我在這電影負責選角的工作，期間認識了來自美國，年約 50 歲的副導演。他有 30 年副導演經驗，我奇怪他為什麼自己不想辦法當上導演呢？他卻說很享受副導演的工作，還說這工作一旦開始了便回不了頭，全因為在**美國的第一副導演有很大的權力——如果當天的工作未能如期完成，第一副導演有權代表製片「提醒」導演，而製片方有權停止拍攝；如導演一意孤行，製片人有權請第二組導演代為完成未完成的部分，當然用最簡單而不費錢的方法**，而導演必須繼續往前拍剩下的戲。因為在美國拍電影是不能把當天拍攝的場景「順延」到明天的，整個美國電影組加上工會的超時費用，每天的預算是非常龐大的！

　　這一次的經驗讓我獲益良多，除了學習到美國拍攝電影的制度外，也讓我明白為什麼美國電影要在正式開拍前六個月，讓部分重要的工作人員正式入組。他們是寧願把錢花費在籌備的工作上，因

為在這樣準備充足的情況下，如期完成拍攝進度也是理所當然的事，這經歷絕對影響了我往後做導演的思維，讓我深諳前期籌備的重要性。

除了當選角工作，我也曾試過當電影製片，就是由鄧光榮先生〔注3〕的大榮電影公司〔注4〕出品的電影《盟》，這電影是由林燕妮小說改編；在當年而言，算是較為創新的電影，因為是由三個女導演分別處理三個單元故事，每人拍一段而完成的，但這一次經歷讓我知道製片這工作不適合我，每天大部分時間坐在辦公室裡對著一大堆數字，同時還要面對三位不同性格的女性導演，對一個第一次當製片而不太善言辭的我，感覺比拍攝動作電影還要困難十倍。

注 1：柳町光男（Mitsuo Yanagimachi），日本導演、編劇，畢業於早稻田大學法學部。1979 年，執導個人第一部電影《十九歲的地圖》，影片被雜誌《電影藝術》評為十佳作品第一名。1983 年，憑藉劇情電影《再見吧！可愛的大地》入圍第 6 屆日本電影學院獎最佳導演獎。1985 年，執導劇情電影《火祭》，該片獲得日本《電影旬報》十佳作品獎第二名。1993 年，執導愛情電影《愛在東京》，影片獲得日本《電影旬報》十佳作品獎。2005 年，執導劇情電影《誰是加繆》，影片獲得第 18 屆東京國際電影節日本視點獎：最佳影片獎、日本《電影旬報》十佳作品獎。
注 2：《龍在中國》是由柳町光男導演，由尊龍、佐藤浩市、賽米·戴維斯及鄔君梅主演的劇情電影。
注 3：鄧光榮，人稱「大哥」和「學生王子」，著名演員、製片人、導演。曾與張沖、謝賢、陳自強、陳浩、秦祥林、沈殿霞結拜，組成六男一女的「銀色鼠隊」。
注 4：1977 年鄧光榮與胞兄鄧光宙合組大榮電影公司，拍攝題材多以黑道居多，像《無毒不丈夫》、《血洗唐人街》、《怒拔太陽旗》、《義蓋雲天》、《江湖龍虎鬥》。

第 20 章

《邊緣人》
踏腳石

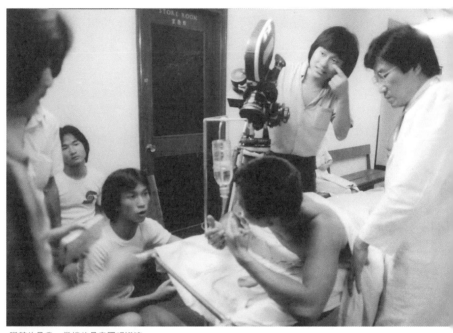

蹲著的是我，掌機的是章國明導演

　　副導演生涯當中，有一件事情絕對值得一提，這就是有機會參與章國明導演[注1]的電影《邊緣人》[注2]，這次的經歷足以改變我往後的電影人生。

　　當年是泰迪羅賓把我介紹給章國明導演，讓我最感深刻的事，其實至今也不知道是好事還是壞事？就是因為這戲的投資方對角色人選非常謹慎，讓男主角之位一直懸空，最後投資方的老闆楊群先生[注3]，給了章國明最後的三個男主角選擇：艾迪、湯鎮業和陳

德森。偶爾回想，如果想當年我真的當上了男主角，可能早已離開了電影行業，原因是我根本不是演員的料。

言歸正傳，其實我真的要衷心多謝章國明導演，因為當年他非常熱衷於攝影，所以無論文戲或動作場面都要兩台以上攝影機拍攝，別忘記那是一個菲林年代，還沒有即場回放功能的歲月，章導演對我特別信任是因為我從編劇、選角及主題曲都用心參與，故很多時候重要的場面戲，他拍完一個鏡頭都會回過頭來問我意見，感覺好不好，因為他透過攝影機細小的 camera viewer [注4] 看現場，是非常難看清楚演員的演出。

題外話，也因為章導演經常詢問我的意見，讓資深演員金興賢 [注5] 對我這個黃毛小子甚覺反感，但深諳人情世故的章導演便解釋，他需要顧及現場的一切，焦點、光線及演員的準確位置，為了電影出來的效果精益求精，所以必須要聽取其他工作人員的客觀意見，尤其是一個熟透劇本的我。而事實上，我在《邊緣人》的參與度是前所未有的高，也多得章導演對我的信任，而為日後立心當導演的我打下一支強心針！因為《邊緣人》的關係，我明白到一個成功的導演，真的要付出許多許多，就算不惜一切也得要完成心目中的影像。

其實，章導演也算是個電影狂人，記得在拍攝結局戲份時，我們需要在徙置區 [注6] 連續拍攝三天。當天拍攝，突然懸掛起颱風，當時母親身在國外，家裡空無一人；我記得家裡窗戶沒有關上，而拍攝現場已經狂風暴雨，我要求章導演准許我回家把窗關上，不然怕會水淹，章導演好凝重的低頭想了想才回答：

「既然已經下了這麼久的大雨，你現在回家情況也不是一樣嗎？」

颱風當前，當然大部分演員都要求回家，章導演又繼續妙語如珠的說：

　　「外面狂風暴雨，留在拍攝現場把戲拍完是最安全的！」

　　2019 年，小弟得到章國明導演的邀請，出席他的電影回顧展，在台上我重提這舊事，弄得台下所有觀眾哄堂大笑。

註 1：章國明，電影導演、前無綫電視監導。1982 年憑《邊緣人》獲得金馬獎最佳導演。他是 1970 至 1980 年代香港新浪潮 30 多個新晉導演中的其中一員。

註 2：《邊緣人》為 1981 年電影，由世紀公司出品。主角艾迪、導演章國明及編劇張鍵分別憑此片獲 1982 年第 19 屆金馬獎最佳男主角、最佳導演及最佳原著劇本。同時亦有多項提名，包括最佳劇情片、最佳男配角（金興賢）、最佳原作音樂（顧嘉輝）、最佳電影插曲（鍾鎮濤《邊緣人》）等。

註 3：楊群，哈爾濱裔加拿大華人，知名老牌演員，屬邵氏兄弟元老之一。1970 年他與妻子成立了鳳鳴影業公司，曾以監製和導演身份從事電影創作。其作品《庭院深深》和《忍》分別獲第 9 屆金馬獎優等劇情片和第 11 屆金馬獎最佳劇情片。楊群曾四次獲提名金馬獎最佳男主角，並在第 7 屆（1969 年）和第 11 屆（1973 年）獲得此殊榮。現居美國洛杉磯。

註 4：Camera Viewer 是附帶在攝影機的屏幕顯示器

註 5：金興賢，電視劇和電影演員。金興賢是於 1972 年進入第 1 屆無綫電視藝員訓練班而出道，1982 年憑《邊緣人》的演出獲第 19 屆金馬獎最佳男配角提名，其代表作品有《民間傳奇》、《公僕》等。

註 6：徙置區，第二次世界大戰結束後，逃難後回流人士和新移民紛紛來港，人口急劇增加，各處山坡迅速佈滿僭建的寮屋。該些房屋以廢木和鐵皮等物料搭建，經常受到火災威脅。1953 年的聖誕夜，石硤尾寮屋區發生大火，約 58,000 人痛失家園，大量災民無處棲身。政府立即把部分災場夷平，興建兩層高的平房以臨時安置災民。但這並不足以解決災民的長遠住屋問題，政府旋即決定以鋼筋混凝土建造更牢固的房屋。首批共八幢六層高的徙置大廈於 1954 年年底建成。

第 21 章

回歸電視台
故事人

在當副導演期間，我曾於85年回到亞洲電視 [注1] （即前身的麗的電視）編劇組工作一年，身份是故事人 [注2]。

故事人的日常工作就是把每一集的電視劇先做一個分場，故事被編審 [注3] 通過後才開始寫劇本，我也不知道當時的我哪來這麼多的想像力？可以每一天為一集電視劇做分場而連續三個月不眠不休不放假，曾經參與的電視劇有《熱線999》，以及收視高達27.8點 [注4] 的靈幻劇《天靈》，這劇集開創了靈異鬼神的劇種，為什麼這麼說？是因為我們把所謂的鬼神的說法編寫成其實是外星人，雖然收視成績非常理想，但公司也是因為這個原因，竟不容許我及團隊放假，讓我幾乎晚上做夢也在想劇本，所以最後還是決定回去當電影副導演，好讓我喘口氣！

《天靈》電視劇片頭字幕

後來，我輾轉去了一間規模龐大的電影公司，重新當上副導演之位，卻因為年少氣盛而開罪了一位電影公司高層，從此被封殺，沒有工作也因此沒有任何收入。

在山窮水盡的時候，電影《邊緣人》編劇張鍵先生[注5]因該片獲得了金馬獎最佳編劇，因此他邀請我去台北擔任他負責的電視劇做故事人工作。初到台北的我身上窮得只有 3,000 元港幣，租房子已花掉了 2,000 元，情況可說是捉襟見肘，更甚的是，因為台北電視圈從沒有故事人這個崗位，所以有人反對聘用我，因為我的薪酬是從編劇預算裡扣除的，而當地的編劇制度通常是一個編劇自己就可以包下寫 30 集劇本，我的加入變相分薄了編劇的收入。

幸好，我在台北工作時也認識了不少有名氣的幕後電視人，而他們都樂於幫助我，尤其著名武俠編劇及製片人張信義先生[注6]。

沒想到這趟台北之旅，竟然種下了我當上電視劇導演的機會。

後來，因為簽證問題，我只逗留了三個月便必須回港補簽。

但回來之後又是另一個故事⋯⋯

注 1：亞洲電視有限公司，前身為麗的映聲及麗的電視，是一家免費電視廣播的電視台，於 1957 年 5 月 29 日啟播，成為全球華人地區的首間電視台。於 1982 年 9 月 24 日隨邱氏入主而將麗的易名為亞洲電視，並採用金錢為徽號。亞洲電視於 2015 年不獲續牌，2016 年 4 月 2 日凌晨零時牌照期屆滿，結束於本地的免費地面電視廣播頻道，正式結束 58 年 309 天的電視廣播歷史。

注 2：故事人的工作是不用寫劇本，而是發展劇情，發展每集故事，寫出每集的故事大綱及分場。

注 3：編審（Script Supervisor）是本港電視台在電視劇製作中獨有的名稱，正式名稱為「劇本審閱」，也簡稱「劇審」，但行內人大多稱呼為「編審」。在本港的電視台，編審多是由經驗豐富的編劇晉升的，是劇本的掌舵人，負責帶領一班編劇創作整套劇集，既要負責制定方向，也要作出最後決策，劇本上有任何錯漏都要負責。

注 4：1978 年起，無綫電視和麗的電視（及其後身亞洲電視）與市場研究公司（SRG）合作，以市場研究公司提供的「電視觀眾研究報告」作為收視數據的參考，每一個收視點代表總電視人口的百分之一。八十年代只有兩個電視台，《天蠶》的 27.8 收視於當年而言算是一個創舉。

注 5：張鍵，又名張魯鍵。1969 年進入電影界，最初在永華製片廠做燈光與攝影助手。1971 年至 1975 年間曾先後在協利、邵氏、長弓、嘉禾等電影公司做場記與副導演。1982 年為章國明導演的《邊緣人》（1981）編寫的劇本獲第 19 屆金馬獎最佳原著劇本獎。1989 年到新加坡電視台工作一年，策劃創作破收視紀錄的長篇劇《鑽石人生》。1999 年創辦電影網站，在網絡上發表電影理論研究。他現任自由身編本策劃與電影理論研究者。

注 6：張信義，電影編劇及導演，作品多得不可計數，從電影到電視，導演過十幾部電影，寫過的劇本更是可以疊成山，而且每個都叫好又叫座。

第22章

《衛斯理傳奇》
生死關頭

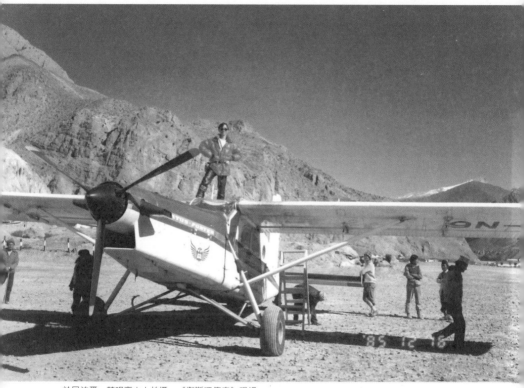

於尼泊爾一萬呎高山上拍攝，《衛斯理傳奇》現場

　　因為簽證問題，我必須回來。

　　在等候續證期間，曾在電影《邊緣人》工作時認識的泰迪羅賓導演[注1] 主動找上了我，請我當他新片的副導演，原來他正準備開拍由倪匡先生[注2] 的小說改編成電影的《衛斯理傳奇》[注3]。電影由許冠傑、王祖賢和狄龍擔演；在當年而言，《衛斯理傳奇》的製作費是非常的高昂，而且也算是本土首部充滿高科技的電影。

這讓本來打算回台北當故事人的我改變初衷，雖然我很享受在台北被認可的感覺，但《衛斯理傳奇》的拍攝將會去台北、尼泊爾和埃及等國家實地取景，這對於 20 多歲的我來說，實在是一個難得的機會，因為如非拍電影的話，我怎會有可能踏足尼泊爾和埃及這兩個充滿神秘色彩的國家？

我沒花上幾天的時間便接了這份工作，加入拍攝團隊。

沒想到，《衛斯理傳奇》會為我的副導演生涯，添上一個永不忘記的冒險經歷，因為**在拍攝的過程中，我兩次跟死亡擦身而過**……

第一次跟死亡有近距離接觸的地方是在花蓮[注4]勘景。

當時導演泰迪羅賓、攝影師鮑德熹[注5]，武術指導柯受良[注6]及一些重要工作人員，連我在內大概七八人，在花蓮的秀姑巒溪[注7]的急流看景。公司本來特別聘請了導遊來協助我們，但當地的導遊公司為了隆重其事，竟然另外派了公司經理來全權負責這件事情，反而沒有讓真正的導遊來協助我們。

秀姑巒溪總共有 24 處急流，我們坐船出發，沿途已經經歷了六個急流處，但一切都相安無事，水流一點都並不洶湧，感覺上，秀姑巒溪的急流也不外如是，就連經理也因為沒法讓我們見識到急流的磅礡及危險度而感到頗為失落。

花蓮「秀姑巒溪」勘景現場

其實也難怪他，這位經理平日都是在辦公室上班，所以根本沒有實地經驗。當船駛到第七處急流時，水流一下子很急，浪也變大，經理一直坐在船頭面向著我們、背對著溪流，突然一聲巨響，原來船撞到了大石，經理瞬間即被拋出船外，然後跌入急流裡，而我就坐在最接近他的位置……

　　那一剎那，我看到他那一張驚惶失措的臉拼命在水中掙扎大叫，就在千鈞一髮間，情急的我撲向前，一手緊握著船邊，另一隻手伸入溪流裡抓著經理的西裝領子，也不知道哪來的神力，我竟然一手把經理從水中拉回船上！

　　船終於回到岸上，但我的手足足有六小時不能動彈，之後還紅腫得像元蹄一樣，這可能就是人們稱之為突如其來的無情力。

　　第二次的生死關頭的拍攝地點是在一萬呎高的尼泊爾山上，山上的空氣本來就很稀薄，我們要在呼吸困難的情況下工作，還要抵抗零下20多度的氣溫。晚上禦寒被子根本就不足夠，我又習慣晚睡，就索性在民宿的飯堂坐在壁爐旁喝茶取暖，因而認識了在電影裡負責駕駛小型飛機拍攝的印巴籍機師，他還請我喝接近50度酒精的伏特加酒，說喝了特別暖和，這酒濃度之高倒在桌上點上火是可焚燒良久，正所謂酒逢知己千杯少，我們自然地成了好友。

　　來到最後的一個拍攝天，也是許冠傑得到高山症[注8]**的同一天，**由於天氣非常惡劣，拍攝進度變得很緩慢，但我們必須要在這一天完成反派騎著駱駝追著主角許冠傑駕小型飛機的一場大型動作戲。

　　正當駱駝和小型飛機都準備就緒之際，飛機師卻不願起飛，製片組跟機師和控制塔瞭解後，知道當時的風速甚高，而且風向是迎面吹向飛機起飛的方向。我們沒有任何的航空知識，當然不曉得情況是有多麼的危險，但導演堅持要在這一天內完成該場重頭戲，製片與導演開始爭論，機師又不明白我們用中文在爭論什麼，最後機

師願意妥協幫我們完成這個鏡頭，並用英語和製片組同事說：

「我願意冒一次險，但你們要派一個人來陪我！」

機師才剛把話說完，全部同事包括導演都同時看著我，原因是我和機師每晚喝酒聊天份屬老友，這個任務自然非我莫屬！

年輕人就是不知天高地厚，為了完成這場戲，我竟欣然答應坐進飛機裡。在飛機關上門發動引擎高速向前滑行之際，機師跟我說了一句：

"Good Luck！"

飛機頑強地迎向巨風驟然起飛，在半空中的飛機不住抖動，那一刻的我才知道自己是名副其實的身陷險境，機師卻只繃緊著臉握著對講機向著控制塔緊張的對話，而三魂不見了七魄的我，感覺到飛機不是在飛行而是和巨風在角力，感覺我的靈魂已經出了竅……

與此同時我的對講機傳來地面工作人員的歡呼聲，把我的神智一瞬間喚回人間，我隱約聽到導演說鏡頭拍得非常成功，但空中的我感到飛機外的風速彷彿要把飛機撕裂，突然我整個人向下滑，我看到飛機正迎向著一座高山，機師不斷用力拉起飛機軚盤，就像努力地想把飛機爬升，但飛機像是不受控般的被大風推向山峰中，機師又再神色凝重地跟我說了一句：

"Good Luck！"

然後他突然伸手把引擎關掉，我看著左右兩邊機翼上的螺旋槳瞬間停止運作，整個世界彷彿靜止得只剩下颼颼的風聲，我的淚水徐徐落下，腦海裡傳來數支慢歌及和家人相處的畫面，依稀記得當時的我是在跟他們道別！

其實機師關掉引擎是不想跟巨風對抗，他想用滑翔的方法避免跟巨風抗力，我聽到他自顧自的和控制塔對話，內容是一些數字，好像用英語從 60 一直倒數念到 30 後，便馬上把引擎重開，然後他

再用力把控制杆向上拉，估計是風速已變得沒有那麼強勁吧，就在最驚險的一刻，機師成功把飛機繞過山峰頂往回飛。

飛機安全著地後，現場一片歡呼聲、所有人都跑來想擁抱我，我一一把他們推開，獨個兒悶聲跑回民宿。

接下一整天我沒有吃飯，也沒有跟任何人說話。

當時我在想，這樣驚險的場面好像在荷里活電影《007 鐵金剛》裡看到，怎麼現實生活也會發生呢？

注 1：泰迪羅賓，本名關維鵬，知名歌手、詞曲作者、電影人、以及演員。1960 年代中熱愛音樂的 Teddy 與朋友組成樂隊參與著名唱片騎師 Uncle Ray 的電台表演節目後，備受鑽石唱片欣賞，成為第一位全華人搖滾樂團 Teddy Robin and the Playboys 的主音歌手及吉他手，風靡當年全港樂壇。其後演出第一部電影《愛情的代價》。同時學習電影製作。七十年代末期從事電影製作，泰迪羅賓在 79 年監製第一部電影《點指兵兵》，獲得非常好的口碑和票房，先後是珠城電影公司、新藝城電影公司的重臣；再成為好朋友電影公司、友禾電影公司、泰影軒電影公司的老闆之一。

注 2：倪匡，知名的作家、編劇、節目主持人，被喻為「香港四大才子」之一，亦是女作家亦舒的兄長，先後使用過的筆名包括：衛斯理、沙翁、岳川、魏力、衣其、洪新、危龍、原振俠。倪匡是兩岸三地和全球著名的科幻小說作家、劇作家、評論家。寫作範圍甚廣。作品包括《衛斯理系列》、《原振俠系列》、《女黑俠木蘭花系列》等。

注 3：《衛斯理傳奇》是 1987 年上映的電影，改編自倪匡的同名科幻小說《天外金球》。

注 4：花蓮縣是中華民國台灣省的縣，位於台灣本島東部，境內有北回歸線通過。花蓮縣是原住民最多的區域，境內原住民以第一大族阿美族分佈最廣。此外，花蓮縣曾在 2013 年榮獲「國際宜居城市獎」D 類第三名，在本次評選中，全台僅花蓮縣和新北市入圍。

注 5：鮑德熹，BBS，本名鮑起鳴，電影攝影師，著名演員鮑方之子，亦是著名演員鮑起靜之弟。曾六度奪得電影金像獎最佳攝影獎，2001 年以《臥虎藏龍》獲得奧斯卡最佳攝影獎，亦是第 43 屆金馬獎最佳攝影得主。

注 6：柯受良，以挑戰極限著稱的著名藝人，綽號小黑、亞洲飛人。他曾經駕駛摩托車飛越萬里長城及西藏布達拉宮，1997 年 6 月 1 日駕駛三菱 Lancer Evolution IV RS（CN9A）飛越黃河的壺口瀑布以慶祝香港回歸，有「亞洲第一飛人」的稱號。生前曾計劃飛越長江三峽，但未能如願。

注 7：秀姑巒溪位於台灣東南部，屬中央管河川，以泛舟活動聞名。秀姑巒溪本身發源於花蓮與台東兩縣之間的崙天山南側，但整個水系的最遠源流則為其最長支流樂樂溪（拉庫拉庫溪）的支流馬霍拉斯溪，發源於中央山脈的馬博拉斯山東側。秀姑巒溪上游原為向東流，因受阻於海岸山脈，轉而沿花東縱谷向北流，彙集各支流後在瑞穗鄉往東，經過海岸山脈後，進入太平洋，是唯一一條切過海岸山脈的溪流。秀姑巒溪在 1981 年左右開始發展泛舟活動，目前依然是泛舟最興盛的區域。由於泛舟河段位於秀姑巒溪下游，水量充沛，而且無人為污染，水質良好，河道地形陡峻，平均坡度達 1/34，為全台河川最陡者，沿途有無數激流、漩渦與險灘，全程充滿挑戰與刺激感，故全年皆為泛舟季節。

注 8：許冠傑於尼泊爾拍攝《衛斯理傳奇》而得到高山症，因為空氣稀薄和氣溫常處於零下 24 度的緣故，當地人是用燒炭的方式來取暖，許冠傑穿上羽絨外衣和兩個被袋也不能和暖入睡。而這個地方的旅館房間都有很大的窗櫺，大家也奇怪這樣寒冷的天氣，為什麼留有這樣大的窗櫺？原來這是讓空氣能夠進入房間而故意這樣設計，而許冠傑卻把門縫和窗縫密封再加上連夜燒炭，所以形成室內缺氧，他就是在最後的一個拍攝天因缺氧而陷入昏迷，幸好攝製組的工作人員及時發現。

第 23 章　　　末代最後一個副導演
侮辱變鼓勵

　　九十年代，香港電影的知名度及產量全世界排名第三。為什麼這樣細小的地方也能擠身國際、名列前茅？全因為在這塊小小土地裡的電影人是團結一心，互助互利，大家喜歡良性競爭，就算這樣細小的地方，也出現電影產量無數的新藝城[注1]、嘉禾、德寶[注2]、寶禾[注3]、拳威[注4]及永佳[注5]等等的電影公司，這是一個電影圈百花齊放的年代。

　　還記得，當年我們一群年紀相若的電影工作者大概 20 來人，很多時候下了班都喜歡聚集在九龍尖沙咀赫德道的一家叫 Rick's Café 的餐廳，由 Happy Hour（歡樂時光）開始，大家聚在一起聊聊天喝喝咖啡或啤酒，互相探討如何解決各人工作上的難題，一方面可以傳遞業內信息、一方面聯誼交流，當年關錦鵬導演也是座上客。

　　我是在八十年代中才開始當副導演，來到八十年代末，這一群電影工作者都有很大的變化，有些製片轉職當上策劃；有些副導演和編劇紛紛躍升為導演，這是因為當年的電影工作者，經常都會在同一個電影劇組裡或一直協助同一個導演工作，形成一個慣常合作的班底。當我們專注的電影得到成功，領導便會提拔長期跟在自己身邊的後輩，情況有點像師徒制，師傅成功徒弟便能有晉升的機會，也是這個原因，大家都專心一意為同一個導演或監製工作。

4 Hart Avenue, Tsimshatsui, Kowloon　　Map Position: 35-R
11:30-am/1:30-am Monday-Thursday　　Telephone:
HOURS: 11:30-am/2:30-am Friday-Saturday　　3-672939
3:00-pm/12-midnight Sunday
CASABLANCA IS ALIVE AND WELL IN HONG KONG.

Rick's Café, with all the style
of the original. And more.
Hong Kong's most renowned
Jazz-Rock venue, serving the
coolest, tallest drinks, and the
tastiest Mexican snacks
this side of Casablanca.

Rick's Café

可能我比較缺乏信心加上好學的緣故，沒有只跟隨一個劇組或導演，因為我總是希望能學習及吸取更多不同導演的創作風格和拍戲經驗，就好像我多年來跟過的導演有：章國明、泰廸羅賓、黃志強、程小東和徐克等等……直到八十年代末，我仍然是副導演，但我多個電影工作者朋友都已經由副導演變成導演。

深深記得有一次，我們又在 Rick's Café 聚會，其中一個跟我同期出道的副導演已擠身導演行列的同輩，他當時拍了一部頗賣座的電影，席間他當著大夥面前以半開玩笑口吻對我說：**「你東家做一下、西家做一會，常常漂浮不定，這樣下去你是很難會成功的！」**然後他帶著諷刺語氣跟我說：「現在我可以幫你一把，如果你認真聽取

我的指示，我便替你向公司提出讓你拍一部成本低的小製作電影！」他的語氣和表情就像是等著我去求他，但我只是輕描淡寫的回答他一句：「我還未學習夠，而且我不急著當導演！謝謝你的好意！」他喝了兩口啤酒後有點不屑的指著我大聲在眾人前說：「**大家聽著，我隆重的向大家介紹我們這位末代的最後一個副導演——陳……德……森！**」接下來，大家發出既可憐又帶點同情的笑聲。來到今天，我寫這本書的當前一刻，在當晚的 20 多個人裡，如今只剩下大概三位朋輩仍然活躍於電影行業。

　　有時候在現實生活中聽到這些較難堪的說話，往往成為我之後電影裡的台詞！我之所以要舊事重提，並不是想借機侮辱任何人，我只是感恩我現在小小的成就雖然來得比他們都晚，卻讓我更懂得珍惜現在所擁有！

注 1：新藝城影業有限公司是 1980 年代主要的電影公司，由黃百鳴、石天、麥嘉等幾個電影發燒友組織起來，公司在 1991 年一度結業。創業作為《滑稽時代》（1980 年，吳宇森導演），最後一部電影為《蠻荒的童話》（1991 年，盧堅導演）。曾經製作、發行的電影有《最佳拍檔》系列、《英雄本色》系列、《監獄風雲》系列、《開心鬼》系列等等。其中不少重要人物都在電影圈獨當一面。
注 2：德寶電影公司是 1980 年代中至 1990 年代初期一家重要的電影公司，1984 年由於潘迪生想創辦電影公司，找其好友岑建勳商議，岑其後再找來大哥大洪金寶一同創立（德寶一名更由洪金寶提議）。1985 年接手邵氏院線成立德寶院線後，迅速壯大，德寶電影和嘉禾電影、新藝城並列 1980 年代三大電影公司，但於 1992 年結業。
注 3：寶禾影業，1977 年由洪金寶等人創建，被稱為洪家班，成員包括洪金寶、元彪、午馬、林正英、孟海等。
注 4：拳威——成龍第一家自己的電影公司
注 5：永佳電影公司於 1981 年成立，創業作是洪金寶自導自演、與陳勳奇合演的《提防小手》。

第24章

強大的求知欲
兒童片到情色電影

江龍導演執導的《細圈仔》拍攝現場

縱然我副導演之路並不特別好走，但這些經驗和歷練卻讓我受用終身，尤其是章國明導演，他建立了我的信心，而另一位徐克導演，我在他身上學懂了很多有關電影創作的概念和隨機應變的能力。

還記得最初加入電影圈當副導演，因為我曾經在麗的電視台跟隨過的兩位前輩，梁立人[注1]和江龍[注2]，他們後來也離開了電視台成立了「立人電影公司」，我便參與他們的創業作，隨後也幫了他們接下來的幾部電影，都是以「小孩」為主題，**電影行業裡大家常說：臨時演員、小孩和動物是最難搞的。**

江龍導演執導的一部戲叫《天真有牙》，戲裡共有五個小朋友，其中有個五歲的男孩角色，他頑皮的程度我是難以用言詞來形容，有一場在海灘拍攝，這小鬼一直用沙來扔別人，我過去勸他，我說：「沙子很邋遢，很多人踏過……」

他隨即兩手各抓起一把沙子往嘴裡啃……他就是演員「尹子維」！

多部小孩的影片拍下來也學會了另一件事，小孩的戲別放在午夜後拍，一旦他們困了……他們的生理時鐘是沒法把他們叫醒！

當副導演時已經有許多機會學習如何去調教小孩子演戲，這些經歷鞏固了我未來當導演時要處理拍攝小孩的能力。

《狂情》拍攝現場，（中間）新藤惠美女士，（右一）陳惠敏先生

隨後，我有機會跟隨黎大煒導演[注3]的兩部電影當副導，第一部是1983年拍攝，由陳惠敏[注4]和日本演員新藤惠美[注5]主演的《狂情》，那是電影最輝煌的年代，演員都很忙，一天有時候趕兩組，有些大腕幾乎要到開拍前一刻才正式進組，但這位日本演員新藤惠美是演陳惠敏的情人，劇情寫他倆的感情非常糾結，所以**新藤小姐堅持電影開拍前一周便要進入劇組，更要求拍攝之前三天與對手陳惠敏相處**，是那種三天從早到晚的相處，新藤惠美解釋這是因為她首次為香港電影演出必須全力以赴，及把她這個情人的角色演活，所以不希望待到開拍時才在片場跟陳惠敏正式認識才開始暖身，這種早一點就跟對手交流以便入戲的態度非常值得我們學習。

這一次的經歷，除了讓我見識到日本演員的專業，還讓我明白到演員的互相交流對電影的重要性。

注1：梁立人，BBS，文革後期偷渡到港。來港後，報讀第一期無綫電視藝員訓練班，畢業後一年轉任編劇，及後成為影視界的編劇，也是中文電視業的資深電視人、電影人，殿堂級的影視創作人，現代戲劇（電視劇、電影）創作鼻祖。曾創作、主理了上百部經典中文電視劇，如香港電台電視部的《塞拉利昂下》、《小時候》等，亞洲電視的《大地恩情》、《變色龍》、《大內群英》、《我來自潮州》、《我和殭屍有個約會》等，無綫電視的《絕代雙驕》、《殭屍奇兵》、《大運河》、《成吉思汗》等，新加坡電視劇《人在旅途》、《霧鎖南洋》等，華視電視劇《包青天》等，是首屈一指的編劇家，被稱為「金牌編劇」、「香江戲劇神筆」。

注2：江龍，六十年代從上海來港發展加入長城影業有限公司，江龍是該公司當年的小生之一。

注3：黎大煒，導演、編劇、演員、製片人。中學畢業後加入麗的呼聲工作，1979年已參與60幾部電視劇的製作，1982年首次執導電影《靚妹仔》，1983年被提名金像獎。一向以創作多元化見稱的他，曾為寶和電影公司擔任監製，於1991年成為天幕電影公司董事，拍攝製作之電影更趨創新，黎大煒可說是多面體的電影創作人。

注4：陳惠敏，動作演員。1972年，因出演電影《血愛》而出道。1976年，陳惠敏在梁普智指導的電影《跳灰》中扮演冷面殺手。1977年，在《鐵拳小子》中飾演方敏。1981年，在黃志強導演的《舞廳》中擔任主角。1983年，因出演電影《殺入愛情街》被提名第2屆電影金像獎「最佳男主角」。1992年在《古惑仔3之隻手遮天》中飾演東星老大駱駝。1998年《龍在江湖》中飾演社團老大眉叔。2001年在《買兇拍人》裡飾演「洪興」的標哥。

注5：新藤惠美，日本演員。四歲時開始學習古典芭蕾，1964年進入頌榮女子高中讀書，並於中進入演藝界，參與知名電視劇《姿三四郎》的演出。

第25章

徐克（1）
電影狂人

我與鐵甲人合照

我的副導演生涯裡，大部分時間都是在一幢位於旺角的大樓叫「始創行」〔注1〕裡工作，這幢樓裡起碼有七、八家電影公司，就好像新藝城電影公司、永佳電影公司、立人電影公司及電影工作室等等。

我光是在新藝城電影公司因一部電影《衛斯理傳奇》，便讓我待上了兩年有多。

正當《衛斯理傳奇》拍攝得如火如荼之際，我親眼目睹**徐克為了吳宇森導演跟投資人爭取完成《英雄本色》所費的心力，如**

果沒有徐克，《英雄本色》可能有機會胎死腹中。

　　幾經波折《英雄本色》終於拍成，而且獲得空前成功，甚至哄動全東南亞，讓我那刻很想去徐克工作室學習；機緣巧合的是當年另一位電影界巨頭岑建勳推薦我擔任《鐵甲無敵瑪利亞》[注2]的副導演。

　　《鐵甲無敵瑪利亞》是著名攝影師鍾志文的第一部執導之作，岑建勳和徐克除了參與演出，二人還是電影的聯合監製，但就是因為兩大電影巨頭同時助陣，有時候會讓鍾志文感到非常頭痛，因為徐克每天會在拍攝現場把劇本從頭修改一遍，在時間緊迫的情況下，工作人員包括我根本難以配合現場的臨時拍攝需求，後來我才知道臨陣改劇本是徐克的獨特習慣，因為他總喜歡在拍攝現場拿取靈感，還清楚記得，當拍完《鐵甲無敵瑪利亞》的第一場戲，在下班的時候，作為副導演的我主動要求跟**徐克核對未來一星期的通告之際，對方劈頭一句：「你是否第一天入行？」**

　　直覺上，他這一句說話，彷彿在斥責我是一個完全不稱職的副導演！但在過去的十年裡，每一個跟我合作過的導演，總會邀請我參與他下一部電影的拍攝工作。

　　當其一刻的我，除了感到莫名的屈辱，也教我丈八金剛摸不著頭腦，因為我實在想不出自己到底在哪裡出了錯？反正當時是香港電影最繁盛的年代，無論是幕前的演員，抑或幕後的工作人員都求過於供，拍電影的機會多的是，最多不幹罷了，反正此地不留人、自有留人處……，但我心裡卻暗自決定留下來把這工作做好也視作一個新的挑戰。

　　年輕就是有一種傻勁，心裡想著今天你挑剔我六件事情做得不好，那我明天就只犯錯五次，直到六天後我一定會把所有事情

都做對；除了年輕的好勝加上不服輸執著的我，決定挑戰徐導演；還有另一個讓我非得要留下來的原因，那就是徐克的急才，正如前面提及過，他是一個很喜歡現場發揮靈感的創作人，別人覺得是苦差，我卻視之為新教材。

每天在拍攝現場，我就看看他有什麼要求是我辦不到的！

大家可能覺得我誇大其詞，事實上，徐克在拍攝電影《城市特警》[注3] 時，便差點把這部戲的製片逼至思覺失調，事緣是他明明落實要拍一場汽車的追逐戲，卻在拍攝前一夜的凌晨12時通知製片，他要將原本的汽車改成雙層巴士，但拍攝就在八小時後，一切如箭在弦，大半夜裡製片何來找得到一輛雙層巴士？雖然我當時是在另一組戲上，但我卻協助製片把雙層巴士找到，當天中午出現在現場！

終於，《鐵甲無敵瑪利亞》拍攝完畢，導演鍾志文從此退出電影行業，他的退出是否跟這部戲有關無人知曉，但我倒是以策劃合約的形式加盟到徐克工作室，除卻擔任副導演外，我還替他處理公司所有其他電影上的大小事務，例如電影《天羅地網》[注4] 擔任編劇工作……

值得一提的是在拍攝電影《棋王》[注5] 的時候，我跟徐導鬥法已鬥了好一段日子，我發現本土電影界除了王家衛，其實徐克也喜歡開創作會時戴上墨鏡，是因為他一方面閉眼休息（因為他晚上不愛睡覺），另一方面可能編劇提供的說法根本不是他想要的，我已仿如他肚子裡的一條蟲。

有一次，我乘著電影《棋王》裡一段棋王鬥九個高手的情節笑著問徐克：

「你找這麼多著名大導演來公司合作，其實你就是棋王？」

聽到我的提問，徐克戴上墨鏡，笑而不語的拂袖而去。

後來，我在徐克《倩女幽魂》[注6] 的導演組工作了十天便離開了他的工作室，這也是我跟徐克最後合作的日子。

注1：始創行，即現在的始創中心，位於香港九龍旺角彌敦道 750 號，為一個寫字樓及商場綜合項目。當中始創行的圓拱形頂為其建築特色，後來重建為樓高 23 層的商場及辦公室大廈，於 1995 年落成，由九龍建業有限公司發展，這是九龍建業旗艦發展項目。

注2：《鐵甲無敵瑪利亞》是 1988 年的電影。由鍾志文導演，徐克製作，梁朝偉、葉蒨文、林國斌、林正英、岑建動、徐克主演。故事描述發生在香港的機器人故事。

注3：《城市特警》是 1988 年上映的電影，由杜琪峰、金揚樺聯合執導，李子雄、黃衍蒙等共同主演的警匪動作片。影片講述了重案組辣手神探黃維邦追查救命恩人縮骨謝離奇被殺案的故事。

注4：《天羅地網》是 1988 年上映的電影。由香港矩星影像發行的 87 分鐘動作片。該片由黃志強執導，鄭少秋、梁家輝、李子雄、李美鳳、徐錦江主演。該片講述了 1926 年，丁君璧、張楚凡、劉福廣和曾超正被敵方的軍隊俘擄，摧盡希於庭的毒打。戰爭結束之後，他們之間的恩怨情仇。

注5：《棋王》是嚴浩、徐克導演的一部電影，故事融合了阿城與張系國的兩本同名小說：《棋王》的情節，講述了台灣電視節目《神童世界》主持人為了挽救下滑的收視率，托香港好友程凌尋到一個五子棋神童王聖方，而令程凌回憶起 20 多年前他在中國大陸遇到的一個「棋癡」王一生的故事。本片由嚴浩率先於 1988 年於台灣開鏡，期間曾多次易角，至 1990 年徐克接任導演並續拍剩餘戲份，演員陣容才得以確立。

注6：《倩女幽魂》，是一部香港製作的鬼故事系列電影。第一集《倩女幽魂》是在 1987 年拍攝的，徐克監製、程小東導演的靈異電影經典作，採取全新的特技和美術手法來包裝傳統的聊齋故事，使本片呈現出與往昔鬼電影全然不同的感覺，包括張國榮、王祖賢、午馬、劉兆銘等人的造型和演出及黃霑撰寫的幾首電影插曲。故事由《聊齋誌異》中的《聶小倩》改編而成，上映後大獲好評，並掀起古裝鬼片的風潮。此片亦揚威海外，為熱愛香港電影的東南亞和歐美人士推崇備有的電影之一。王祖賢亦憑此風靡亞洲，紅極一時。

第 26 章　　　　　　　　　　　徐克（2）
放飯

為什麼稱徐克做電影狂人？他狂在哪裡？

讓我跟大家舉一個例，當日為了拍攝《鐵甲無敵瑪利亞》的殺青戲，我們找到一個停用很久的垃圾焚化爐作為拍攝場景，早在取景時大部分工作人員已被焚化爐的異味弄得嘔吐不已，我也好不到哪裡去，每天下班帶著奇臭無比的身軀回家，我母親不讓我進屋，堅持要我暫住酒店。

劇組要連續在這個地方工作十多天，期間幾乎都沒有回家，只是日以繼夜又夜以繼日的拍攝，每天只能在現場偷偷睡數小時，就算偶爾可以離開拍攝場地，也是有家歸不得，只得到公司附近的小旅館梳洗，情況一直維持到電影的結局拍攝完畢，我們期待著徐克宣佈接下來大家可以休息一兩天，但他竟然這樣說：

「辛苦大家，你們先回家梳洗一下，兩小時後回到公司開始剪片！」

回到公司，他老人家已在……。

我打著呵欠走進剪片室，徐克便問我：

「年輕人，扛不住？」

他到底是一個正常人嗎？

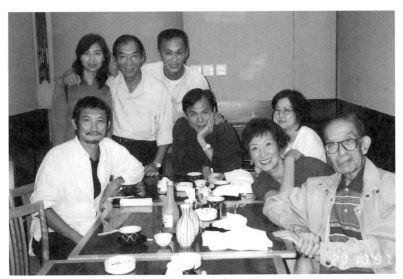

徐克（左一）

　　眾所周知，徐克拍戲是經常忘記放飯，即是無論拍攝時間有多
長，他也會忘了給工作人員用膳的時間。

　　有一次在一個渺無人煙的石礦場裡拍攝，期間每天由大清早六
時開始拍攝到日落西山，時值寒冬，而徐導到了中午又忘了放飯，
每次跟他說到了用膳時間，他都說拍罷這一個鏡頭才讓大家吃飯，
很奇怪的便是往往「這一個鏡頭」都是難度很高的鏡頭，等拍罷又
是三小時之後的事，就是這樣所有的工作人員每天要在寒冬裡只能
啃著冷冰冰的飯盒。經常胃痛的我，為了應付不準時放飯的徐克，
身上總是常備一個小麵包以備不時之需。

　　終於，徐導演也領悟過饑餓難堪的一次！

　　有一天，他一大早來到拍攝現場便對我說：

　　「我忘記吃早餐！」

到了快中午時份他叫著我：

「今天早點放飯！」

我用詭異的眼光看著他說：

「老闆，我今天沒有叫製片買飯。」（其實我早已叫大家自備午餐便食！）

他問我：

「為什麼不買？」

我的解釋是：「老闆，我也是替你省錢，工作人員那麼多，一頓飯好幾千塊，另外每天為了拍完那個鏡頭都是很晚才放飯，飯盒放涼了便沒有人願意吃，工作人員都寧願自備食物！」

他的表情有點扭曲！

我苦忍著不笑便隨即說：

「在山下的公司車裡我有一個麵包，你想吃嗎？」

他連聲說了五聲的「好」，證明他真的很餓。當時的氣溫大約只有五度，我暗地裡用對講機命場務先把麵包放在車外任由冷風吹，然後再命人下山去拿麵包。這個一拿，來回也得要一個小時！與此同時我再安排每個工作組的同事分別靜悄悄去吃飯，我知道只要有一大群人在徐克面前走來走去，他便會感到現場是在繼續運作沒有停頓！

就在大家都在角落裡吃著熱騰騰的飯盒，徐克的麵包終於送到，他急不及待把麵包往口裡送，卻發現麵包硬得像石頭，根本咬不動，他無奈的看著我，我裝作思考了一下便提議用熱水把麵包泡軟才吃……

說到這裡，機靈的徐克發現周遭的工作人員都在偷笑，他把我

拉到一角問：

「你們是否串通其他人在整我？」

我語重心長的解釋：

「現場有許多部門，燈光、攝影組、場務及道具組都需體力活，不吃飯沒力氣，其實也影響工作進度……」

我還沒有把話說完，臉臭臭的徐大導已搶著說：

「好了，好了，明天你說什麼時候放飯便放飯吧！」

不過這幾年徐克導演的身體也不如以前，可能都因為當年捱壞了，已經沒有「不放飯」的習慣！

其實八、九十年代這種電影工作者的拼搏精神，也不止徐先生一人！

第 27 章　　　　　　　　　　　《我老婆唔係人》
處女作

　　之前提及過，我跟鄭丹瑞是識於微時的好朋友，其後我們離開了麗的電視也各自加入了電影行業。

　　某一天，鄭丹瑞來電約我喝咖啡，見面時告訴我他和陳嘉上[注1]、陳慶嘉[注2]及葉廣儉[注3]四個人成立一家電影公司叫「仝人製作社」[注4]他們和嘉禾電影公司簽了兩年的合約共要製作四部電影，雖然他們的創業作《小男人周記》[注5]叫好叫座，但卻因為創作緩慢，故他們覺得接下來未必能如期在兩年內完成四部電影，鄭丹瑞告訴我他第一時間便想起我，可能是因為膠紙座的流血事件，他感覺有愧疚於我，於是便請我為他們執導一部電影，在此也再一次謝謝他給予我首次擔任導演的機會。

　　當年我屬於一級副導演，每個月的薪酬已經有四萬元左右，屬於高薪一族。

　　我也和我母親一起買了房子，由她先付房子的頭款，然後讓我每月負責供款。接拍這一部電影的導演費只有 12 萬，但我感恩終有機會當上導演，只是意想不到的是電影竟然拍了兩年多！其中一個原因是開拍前一周編劇把劇本徹頭徹尾的大改——因為編劇陳慶嘉同時也是這部電影的監製，而我這位監製兼編劇也是神出鬼沒經常躲起來寫劇本。圈內也眾所皆知他的創作一向較為緩慢，有時甚至

《我老婆唔係人》開鏡拜神

會在拍之前才把當天的劇本傳真給我，所以我整部戲的所有拍攝現
場都必須有傳真機的設備。他也是一個喜歡臨場發揮創作的編劇，
所以每天到了現場，演員如果問我今天拍什麼？而我能做的就是看
著面前那台傳真機⋯⋯在等！

我的焦慮症應該從那個時間開始⋯⋯

我在組裡幾乎每天需要抽上四包煙，其實是因為當點上煙那剎
那，看著一股徐徐上升的煙縷，彷彿可以掩蓋我那雙無助及越來越
沒有自信的眼神⋯⋯

接下來的拍攝又遇到另一個難題，因為三個月的拍攝期已超出，
我們的男主角梁家輝接了另一部電影《情人》[注6]，該電影的法籍
導演要求男主角於電影開拍前兩個月要去法國及越南跟女主角培養
感情，此刻他的離組，前後便需要半年才能回港。

我們接下來便停拍⋯⋯

在這段期間我逼著要到處借錢，因為供樓供車加上日常生活的
開銷，又不想母親擔心，只能夠賒借度日。

最後，電影由 1989 年拍到 1991 年才正式完成，電影叫《我老
婆唔係人》，成績只屬一般，我卻變成欠債累累，而且抽煙過多，
煙油讓我食欲不振，最後演變成胃潰瘍，嚴重得曾有一次我在街上

走走便暈倒，足足五分鐘才蘇醒過來。

從此之後我決心戒煙，但轉了抽雪茄，哈哈……

注 1：陳嘉上，電影導演及編劇。1980 年加入邵氏電影公司工作，1983 年首次擔任編劇，1988 年首次執導自己編劇的電影《三人世界》。憑《野獸刑警》奪得第 18 屆香港電影金像獎最佳導演及最佳編劇。2007 年接替許鞍華任電影導演協會會長，前任電影金像獎董事局主席。

注 2：陳慶嘉，筆名聶宏風，著名作家、編劇及導演，於多份報章副刊撰寫專欄。陳慶嘉創意無盡，題材廣泛，電影編劇作品無數，為圈內人所推崇。曾憑電影《野獸刑警》與陳嘉上一同獲得電影金像獎最佳編劇；電影《熱血最強》及《江湖告急》則獲得電影評論學會大獎最佳編劇，後者與錢小蕙一同得獎。

注 3：葉廣儉，演員、編劇、製作人，近期作品有《魂魄唔齊》、《公元 2000》、《電影鴨》。

注 4：全人製作社於 1990 年由鄭丹瑞、陳嘉上及陳慶嘉組成，創業作為《小男人周記 II 錯在新宿》，其後製作了《我老婆唔係人》(1991)、《吳三桂與陳圓圓》(1992) 等「小男人都市喜劇」，活現當代男性的微妙心態。

注 5：《小男人周記》由嘉禾電影有限公司、高禾電影製作有限公司於 1989 年上映的電影。該片由陳嘉上執導，鄭丹瑞、鄭裕玲、鍾楚紅、胡慧中、李美鳳、文雋等領銜主演。影片刻畫了一個在感情上遊移不定的典型小男人形象。

注 6：《情人》是一部 1992 年上映的法國電影，由克勞德‧貝里製片，尚‧賈克‧阿諾導演，主演是珍‧瑪奇和梁家輝。影片改編自法國女作家瑪格麗特‧莒哈絲的同名小說《情人》，講述了在 1929 年的法國殖民地越南，一個法國少女和富有的中國男子之間發生的愛情故事。《情人》從 1989 年開始製作，1991 年正式開鏡，1992 年 1 月 22 日首先在法國上映，同年 6 月和 10 月分別在英國和美國上映。影片獲得了 1993 年西澤獎「最佳電影音樂獎」的榮譽以及法國康城影展的最佳男主角獎項。

第 *28* 章

<div style="text-align: right">

《神算》
遇上喜劇泰斗

</div>

　　早於七十年代已有機會以臨時演員身份參與電影《鬼馬雙星》[注1]，當年的我已非常崇拜許冠文[注2]這一位喜劇之王。事緣有一位新藝城電影公司的舊同事當上了電影《神算》[注3]的製片經理，我與這位舊同事向來投契，加上我已有過一部電影的導演經驗，於是他便推薦我參與《神算》的拍攝工作，幫許先生做執行導演[注4]。接下這電影之後我第一時間收到《神算》的第一稿劇本，但曾經做過故事人和編劇的我竟然有些看不懂，內容很深奧！我心想這可能是因為許冠文曾經修讀心理學，事隔十多年後再執導筒的他，特意把故事寫得深入一點。隔了一天許冠文問我對《神算》第一稿劇本的看法和意見，我直說：

　　「大概知道你要拍一個關於算命的故事，但很多內容及情節我都不太明白……」

　　他聽到我所有的意見後，便著我等他一些時間。兩星期後，許冠文給了我一個全新劇本，但這次看完的感覺是內容變得太明太白及太清楚……他看到我的表情便解說：「我就是要這樣的清楚明白，讓牛頭角順嫂[注5]都能看得懂！」略帶冒犯的我反駁：「導演，你知否順嫂的女兒也當上了母親？現在順嫂老了，都不會出來看電影啦！」許冠文聽罷，帶點不友善的眼光看著我，沒多久便離開了公司。據我所知，**許冠文當天就聯絡製片人，查詢他如何會把我找上？**

他甚至想立即辭退我，後來製片經理解釋我也做過好幾年編劇，說我是個口直心快的人（這性格到現在都沒改），是否再給一次機會試試看？後來我才知道，原來許冠文從 TVB、邵氏及嘉禾，直到自己成立公司，也從沒有人像我這樣直接的頂撞他。又隔了一兩天，許冠文可能覺得我的誠實是會幫助到他，所以把我留下。其實長期以來他身邊的人都只會說他喜歡聽的話。

拍攝途中為許冠文先生慶祝生日

繼續留下來的我，當每一次說了一些不中聽的話時，他都會先皺皺眉頭然後再解釋他為什麼有這種想法，我消化後思考清楚才回答，繼而再和他討論。感覺上，許冠文是一個深思熟慮和觀察入微的人，而且個性不愛轉彎抹角；其實許冠文絕非不近人情，反之，他就是快人快語而且智商超高，往往在過程中別人反應不過來的時候便衍生出各種問題。合作之後，我們由賓主的關係變成了亦師也友，我在他身邊半年有多知道他一直都想突破《鬼馬雙星》、《半斤八両》[注6] 和《摩登保鑣》[注7] 的票房的心願和壓力，但我都有數次勸過他！我語重心長的跟他說：

「曾經有過三次破天荒的票房紀錄及全東南亞都愛上你，作品的大成功是既難得，後來更變成喜劇界的經典作品！應該都此生無

悔。」我期望許冠文有一天再執導的時候，會看到像《神算》的第一稿劇本，因為多年都缺乏較有深度的喜劇！希望本土能有一個「活地阿倫」[注8]。

除此之外，我還有一件事要更感謝許冠文，因為他解開了我多年來對爸爸的心結，事緣是他有一次用心良苦的請我吃飯喝酒，酒過三巡他跟我說：「你的母親才是真正的受害人（母親曾經為我爸氣到重病進醫院），而她經歷了那麼多都已經原諒了你爸，你又憑什麼那麼執著呢？須知道，**你一輩子都在憎恨一個人，那……你永不會有快樂的人生，更何況仇恨加憤怒是絕對不會有好創作！**」聽著聽著我不禁流下眼淚，然後輕輕的哭了起來……當離開那家餐廳坐上出租車……很奇怪……我感覺我終於放下了……不再恨！

因此，我要再一次感謝許冠文先生！直到現在我仍冀盼參與老許的下一部電影，什麼崗位都行！因為現在我更愛這個多才多藝的前輩！

注 1：《鬼馬雙星》是 1974 年的電影，由嘉禾公司出品，許冠文首次自編自導，和弟弟許冠傑拍檔演出，電影票房高達 600 萬港元（140 萬美元），創下了當年的紀錄，成為開埠以來收入最高的電影，甚至擊敗國際功夫電影巨星李小龍。

注 2：許冠文，喜劇泰斗，也是演藝人協會創會會長。1982 年憑《摩登保鑣》成為首屆電影金像獎最佳男主角，後獲導演會頒發「2017 年度榮譽大獎」，編劇家協會頒發「銀禧榮譽大獎」。在 1970 至 1990 年代，許冠文曾經自編自導，與其弟冠英及許冠傑一同主演一系列深受歡迎的喜劇電影。許冠文是「許氏兄弟」的長兄，文、武、英、傑四人皆是在廣東省出生，接受西式教育，弟弟許冠傑於 1970 年代間開啟粵語流行曲的潮流，被譽為是華語「歌神」。他們的作品是粵語流行文化的先驅，諷刺時弊，笑中帶淚，蘊藏哲理，捕捉了本土文化在 1970 到 80 年代的形成。

注 3：《神算》是由許冠文自導自演的電影，是 1992 年上映的電影。該片為九十年代初期的許氏風格喜劇之一，並找來了當紅偶像天王黎明合作，及演唱主題曲 < 兩心知 >，是 1992 年全年十大最賣座的影片之一。同時，這也是「棟篤笑始祖」黃子華首部電影編劇和演出的作品。

注 4：執行導演是指影視作品在拍攝階段有兩名或以上聯合導演時，其中負責現場拍攝工作的那位導演，因此執行導演又被稱為「現場導演」，並且在拍攝現場掌握著每個鏡頭的通過權。

注 5：「牛頭角順嫂」本為 TVB 處境劇裡的角色，由梁醒波女兒梁葆貞飾演，「順嫂」角色深入民心，從此便成為無知婦女和草根女流的代名詞，並得以發揚光大。

注 6：《半斤八両》（英語：The Private Eyes）是 1976 年賣座冠軍電影，由嘉禾公司出品，由許冠文、許冠傑、許冠英主演，許氏三兄弟喜劇系列第三部，首輪公映取得港幣 800 萬成績而打破票房開埠紀錄，亦是整個 1970 年代最賣座及最高入場人次電影。

注 7：《摩登保鑣》（英語：Security Unlimited）是於 1981 年出品的電影，由許冠文自編自導，許氏三兄弟：許冠文、許冠傑、許冠英領銜主演。該喜劇在 1981 年上映時曾拿下年度票房冠軍，並刷新了開埠票房紀錄，被很多影評人公認為開創賀歲片大賣先例的許氏作品。

注 8：活地阿倫，美國電影導演、編劇、演員、喜劇演員、作家、劇作家和音樂家，其職業生涯已逾 50 年。艾倫獨具風格的電影，範疇橫跨戲劇、脫線性喜劇，讓他成為了美國在世最受尊敬的導演之一。

第 29 章

《情人知己》
嚴重挫敗

　　有一天，我接到一個電話，電話裡的另一端正是我在麗的電視台工作時已認識的樂易玲小姐[注1]，她告訴我要拍一部關於都市愛情的喜劇，是由城市當代舞蹈團[注2]的創辦人投資，樂小姐想請我當導演。講愛情的電影向來不是我擅長的片種，我便提議不如改拍一部關於友情親情的溫馨喜劇，結果他們都同意了！

　　我一直很喜歡一部外國電影叫《午夜狂奔》[注3]，裡面的兩個男主角由對立變成朋友，於是，我們便決定開拍類似的題材，也是以兩男為主，戲名也改好了叫《情人知己》[注4]。之前在《神算》跟有份參與演出和聯合編劇的黃子華[注5]合作過，而且之後看過他的棟篤笑[注6]，覺得他的喜劇感越來越豐富，所以便邀請他參與我這一部電影的演出，而且同時負責撰寫劇本。劇本完成後公司和我經過一番討論決定男主角找梁朝偉。後來我請陳可辛幫我聯絡梁朝偉。

　　數天後，梁朝偉看完劇本便致電我們，他也覺得項目挺有趣，於是公司把片酬談好便落實於一個月後正式開拍，一切彷彿進展得非常順利！**但⋯⋯萬萬沒料到電影開拍了還不到一星期便出現了嚴重的情況，就是梁朝偉想退出。**我猜想梁朝偉想退出的原因有兩個，第一可能我還是新導演經驗尚淺，沒把戲把控的很好；第二這個電影是說兩個大男人化敵為好友的故事，但兩位主角梁朝偉和黃子華不約而同都是非常沉默寡言及較孤僻的性格演員，二人從開拍後一

《情人知己》的電影海報

直零交流，在拍攝現場都是各自坐在一角。

其實這事情的發生，梁朝偉和黃子華都沒有錯，錯的人只有我這個導演。這件事讓我想起《狂情》的新藤惠美女士，我錯在沒有提前讓演員跟對手交流的機會，這次給我一個重大的教訓！最終我只好再請求陳可辛幫忙去遊說梁先生！幸好，梁朝偉知道我們台前幕後都是認真的電影製作人，於是他約我見面，坦然說出他心目中想要的戲劇表達方式，並要求如果接下來拍攝之前，一定先把電影劇本從頭到尾與黃子華再過濾一遍。

我、子華及朝偉三人花了一段時間把劇情人物過濾清楚，當我們再進片場時一切便挺順利……《情人知己》上畫後的票房只屬一

般，連續兩部有明星助陣的片子都拍不出好成績，再加上當時我還欠下一些債務……**種種的問題讓我情緒很低落，我獨自在家中反覆思量是否不應該再當導演**，回到其他幕後的工作崗位？編劇也好策劃也好，就是不要再讓自己有當導演的念頭出現！

　　一下子感覺到前途茫茫……

注1：樂易玲，人稱「樂小姐」，傳媒人，現任電視廣播有限公司助理總經理（藝員管理及發展）、邵氏電影執行董事及總經理。

注2：城市當代舞蹈團於1979年成立，首個作品為於藝術中心上演的《尺足》，觀眾只有50人。經20多年的經營，舞團已發展成最大型的專業現代舞團，被譽為「當代香港的藝術靈魂」，與芭蕾舞團及舞蹈團合為三大舞團，在各自的領域上獨當一面，並多次代表香港作國際性的巡迴演出，被譽為「香港最好的文化大使」。舞團現為香港特別行政區政府資助之九大藝團之一，每年觀眾及學員達十萬人次。

注3：《午夜狂奔》是由環球影業出品的喜劇片，由馬丁·布萊斯特執導，羅伯特·德尼羅、查爾斯·格羅丁、亞非特·科托主演，該片於1988年上映。影片講述了傑克·沃什在一宗毒品案件中遭到黑社會頭目栽贓陷害失業後做賞金獵人的故事。

注4：《情人知己》是新寶娛樂有限公司出品，由梁朝偉、羅美薇、袁詠儀、林蛟、苑瓊丹、黃子華等演出，該片於1993年上映。

注5：黃子華，著名男演員及棟篤笑演員，也是棟篤笑始祖。黃子華以演出一人在舞台上講笑話的棟篤笑為人熟悉，參與演出的電視劇數量不多，惟所有曾演出的電視劇中，大部分對白均為自行創作並參與編劇，內容搞笑之餘帶有哲學成份，並諷刺時弊。黃子華被稱為「無綫福將」，自《男親女愛》有份參與的劇集無論收視及口碑均不俗。

注6：棟篤笑又有脫口秀、單人喜劇、站立喜劇等名稱。是一種喜劇表演，通常是由喜劇演員一個人，直接站在觀眾面前，多以語言笑話為主。表演進行方式類似於中國傳統的單口相聲或日本傳統的落語。以獨角戲方式演出，雖然是獨白的形式，但觀眾會有演員在跟其對話的感覺，演員會說一些與自身相關的有趣故事、對於政治和社會議題的見解，使用雙關語、笑話或連續的小笑話，單人喜劇演員也常借用舞台道具、音樂、舞蹈、口技或魔術把戲，來吸引觀眾的注意，以增強演出效果。

第 30 章

《晚 9 朝 5》（1）
重拾信心

我和陳可辛是在成立香港電影導演會[注1]的過程中認識，後來也成為朋友。就在我對前景感到最為彷徨的時候，陳可辛找我說有事需要我的幫忙。陳可辛口中說要我幫忙的事，就是由他導演，阮世生[注2]編劇的新電影《晚 9 朝 5》[注3]幫他們在創作上做些資料搜集，找我的原因是因為當時我的一位表哥在中環蘭桂坊[注4]經營了一所夜店。

陳可辛這次的電影想說的是一群喜歡在夜店流連，對前途感到迷惘而醉生夢死的年輕人故事，也可以比喻為當代男歡女愛的電影。之前梁朝偉事件，再加上我不知道自己未來的去向，待在家裡胡思亂想還不如和一些優秀的電影人一起工作，因此……我十分樂意幫他這個忙！他和編劇希望能找一群經常出入蘭桂坊的年輕男女，作為電影的訪談對象，而且透過真誠的專訪，能夠找出更多他們的情感及內心世界！

我按照他的要求找了一些在那裡工作的經理及酒保，請他們幫忙找一些每晚來玩的男女熟客，由我逐一安排這些年輕人在蘭桂坊的酒吧見面。但專訪過程中出了些問題，原因是陳可辛向來滴酒不沾，更沒有泡酒吧的習慣，面對一群年輕男女時便不太懂得發問，弄得現場氣氛猶如他們來應徵一般，氣氛怪怪的。於是我提議大家都先喝一點酒，讓眾人放鬆情緒才開始慢慢進入話題；結果……十

UFO 電影公司成立時的記者招待會

多天的訪談裡，陳可辛都默默的坐在一旁，整個過程都變成由我和編劇來發問。

後來，一天回到公司，陳可辛認為我較為適合做這部電影的導演，但之前的成績讓我沒有太大信心再次執導，陳可辛語重心長對我說：「我有看你之前的電影，你有你說故事的一套，所以你目前最需要的是一個瞭解你的強項及幫助你發揮長處的監製！」心情七上八落的我還來不及反應，陳可辛便再說了一句：「別想了……我們合作吧！」《晚 9 朝 5》的劇本完成後，便正式開始前期籌備工作。當年的陳可辛已是一個有票房保證的知名導演，他成立的公司「UFO」[注5] 還有其他的搭擋，如鍾珍、張之亮、李志毅和曾志偉。每一次曾志偉路過我們開會的房間，總是搖頭歎氣說：**「UFO 將會被兩位陳姓導演害得名譽掃地！什麼不好拍為什麼要拍部三級片**[注6]**？」**因為《晚 9 朝 5》戲裡想呈現當代男歡女愛最真實的一面，涉及一夜情和多角戀，所以會有一些情慾戲，那個年代如果電影出現裸露鏡頭，香港電檢處便會按等級定其為三級電影。

當年大部分的三級片大家及觀眾都會用有色眼光來看待，因此我們在遴選角色上困難重重，我們幾乎見了 300 人，當中有新人也不乏模特兒及專業演員，就算他們答應了演出，第二天又臨陣失蹤，理由不是家人反對，便是宗教信仰問題，因為大家都覺三級電影十居其九都是賣弄色情為主，所以無論我們怎樣賣力解釋，也都沒有人相信《晚 9 朝 5》不是一部色情電影。

幾經擾攘，最後也終於克服到演員的問題，但正式拍攝時還是困難重重，因為最終答應演出的大部分是新人，如陳小春、陳豪……每次拍到情慾戲的時候，新演員的別扭，我就感覺到自己像電影《色情男女》[注7] 中的真實版本張國榮的角色，**拍攝床戲更像成龍拍攝高難度動作一樣，要出盡九牛二虎之力才得以完成。**

拍攝《晚9朝5》和陳可辛合作的過程裡，我見識到一個真正的監製是如何能幫到導演順利拍攝完整部電影，發揮他的專長及真正工作。整個過程中他並沒有因為自己是知名導演而要掌控一切，我有百分百主導權。電影拍攝完成後，陳可辛只提出需要補拍兩個鏡頭，他的全力支持並不表示我前兩部電影的監製沒有盡責，只是當時的我實在太未成氣候及不成熟，而前面的監製們又太過放手而已。

注1：香港電影導演會，成立於1988年，為電影界中所有電影導演共組的工會組織，著力推動電影業在藝術和商業方面的發展，加強導演間的聯繫和溝通，改善會員福利和推廣社交活動，以及保障電影導演的權益。

注2：阮世生，華語影視導演、編劇、製作人。1988年，因擔任喜劇《雞同鴨講》的編劇而出道。阮世生善於寫市井平民故事，科班編劇出身的他能把老少戀故事詮釋好，他是電影業中表現當下都市情感生活的高手。

注3：《晚9朝5》，是一部1994年上映的三級電影，也是電影人製作有限公司（UFO）之唯一一部三級片。主演者有陳小春、張睿羚、陳豪、周嘉玲、白嘉倩等。這部電影由曾志偉擔任出品人，陳可辛擔任監製，阮世生擔任編劇。本片在第14屆電影金像獎獲得四項提名，包括最佳編劇獎提名。林憶蓮演唱的電影主題曲《願》，也成為了樂壇的經典。

注4：蘭桂坊是指與德己立街、威靈頓街、雲咸街、和安里及榮華里構成的一個聚集大小酒吧、俱樂部、餐廳與零售商鋪的中高檔消費區，深受中產階級、外籍人士及遊客的歡迎，是香港的特色旅遊景點之一。2010年，蘭桂坊獲得由中國大陸十大主流媒體合辦的「網友最喜愛的香港品牌評選」之「我最喜愛的香港蒲點」三甲。

注5：UFO，1991年，曾志偉和鍾珍出資，陳可辛以日後導演費形式參股，三人創立了「電影人製作公司」，英文名「United Filmmakers Organization」，縮寫「UFO」。UFO自創立之初，即不跟風拍當時流行的古裝武俠片，反以低成本文藝片和清新喜劇打開局面，製作的影片叫好又叫座，代表作品如《甜蜜蜜》、《流氓醫生》、《搶錢夫妻》、《金枝玉葉》等。UFO的領軍人物是被譽為「電影人三劍客」的陳可辛、李志毅、張之亮，三人執導了大部分UFO作品，除了「三劍客」外，阮世生、奚仲文、陳德森、曾志偉、鄭丹瑞等人也能編能導，UFO可說是集合了當時最文藝的電影人。

注6：三級片是香港1988年推出的電影分級制度，分級主要依據觀眾年齡限制劃分為I、II、III三級，三級片的定義是：「只准18歲或以上人士觀看、租借或購買電影。」這適用於在香港或其他地方製作的電影。

注7：《色情男女》是1996年的電影，由爾冬陞與羅志良聯合執導，張國榮、莫文蔚與舒淇主演，是一部打着「三級片」旗號的文藝勵志片，描述當時影壇的嘲諷喜劇。片中張國榮飾演一位在商業票房與藝術水平間掙扎的年輕導演，舒淇、徐錦江則是片中他在出錢老闆要求下，指名使用的三級演員，除有三級的養眼視覺效果外，更透過故事的本身來表達對電影圈與電影文化的看法，戲謔中有着強烈批判。

第 31 章　　　　　　　《晚 9 朝 5》（2）
影評——道德敗壞

　　當年本港沒有電影首映禮，所謂的首映就是安排在正式上映前的週末午夜場^[注1]裡優先放映，然後我們可以從觀眾對午夜場的反應，預測到電影正式上映後的成績，一部被看好的電影，午夜場票房可以由 28 萬到 70 萬不等，這個數字代表電影在正式上映時將會有大賣的成績。然而，《晚 9 朝 5》首天的午夜場只有七萬票房，全公司上下各人的心情顯得特別差勁，但讓人不安的事情陸續發生，**翌日我們從報章上看到一篇影評，執筆者是一位學校校長，他狠批《晚 9 朝 5》是一部道德敗壞的電影**……隨後，第二天在同一專欄內竟然又出現了另一篇關於《晚 9 朝 5》的影評，一位神職人員認為我們的電影只是在赤裸裸的反映社會現實……姑勿論兩篇影評褒貶與否，讓人百思不解的是校長和神職人員為什麼會跑去寫影評？原來他們都是被電檢處^[注2]邀請參與電影審批的普通市民，情況正如警匪電影會邀請警務人員做審批一樣。

　　接下來，在正式上映的頭三天裡，城中幾乎所有夜店及酒吧裡的年輕人都在討論《晚 9 朝 5》的劇情，他們甚至認為電影內的七位主角所飾演的人物就是他們認識的身邊朋友。終於，電影開映由每天票房 2、30 萬，忽然飆升至一天 7、80 萬，最屬害的單日票房甚至超過 100 萬；最後，由全新人演出，投資 200 多萬的《晚 9 朝 5》，竟然得到過千萬的票房成績。坦白說，《晚 9 朝 5》能夠得到過千萬

的票房成績，絕對是我們始料不及，我們當然要好好慶祝，沒想到就在慶功宴完結的一刻，我們又被通知《晚9朝5》被選為金像獎的「十大華語片」之一，那是金像獎最後一屆設有「十大華語片」獎項。

頒獎典禮當日，《晚9朝5》就是由已故的林嶺東導演負責頒獎，在還未上台領獎之前，他看著得意忘形的我，便趁機把我拉到一旁說：「這電影的爆發性成功只是一個開始，但現在的你已經飄飄然到雙腳離地，我的第一部電影也遇上過你現在的情況，所以我想把你從空中拉回地上，記著，你才剛剛開始！」無論如何，《晚9朝5》是我的導演路途上一個重要的轉折點；藉此，我衷心的感謝兩個人！

首先，我感謝陳可辛先生找我拍《晚9朝5》，因為這部電影我們日後成為了緊密的合作夥伴。另外一位要多謝便是林嶺東導演，他語重心長的提醒，讓我重新的腳踏實地。

電影金像獎「十大華語片」
最後一屆的獎牌

注1：午夜場時間泛指夜間 22:00 以後的場次
注2：電檢處全名為電影、報刊及物品管理辦事處，為香港特別行政區政府商務及經濟發展局轄下的通訊事務管理局辦公室子部門，專門負責管理有關電影評級、管制淫褻及不雅物品和報刊註冊。

第32章

《青年幹探》
再用新人，但失敗

　　雖然一直對林嶺東導演的肺腑之言心存感激，但當年的我並沒有把他的話照單全收，甚至加強了自信心，認為自己是可以了，便產生了膨脹的念頭，認為自己有更多的能力去栽培新人，也因為陳小春憑藉《晚9朝5》贏得金像獎最佳新人，並且同時獲得最佳男配角的提名，讓我的心更雄了。

我接下準備為一家新的電影公司開拍一部警匪片，也因為《晚9朝5》的成功，這一趟我再次決定繼續起用全新人，除了再由陳小春及陳豪擔演外，再加上當時電視台剛捧出來的新人陳國邦[注1]及魏駿傑[注2]，另外也起用了吳綺莉[注3]及伍詠薇[注4]做女配角，**那一剎信心十足的我期待著另一次的成功，結果……卻弄巧成拙……。**

《青年幹探》電影海報

電影並不成功，讓我清晰的醒悟，並不是所有類型的電影都適合起用新人，尤其是劇情濃厚的述事電影，票房並不理想的情況之下，讓我又再次陷入苦惱中。《青年幹探》成了該間電影公司投資的最後一部電影。其實在做《青年幹探》後期製作的時候，我同時協助 UFO 電影《嫲嫲・帆帆》[注5] 的所有特技拍攝；這次作為特技導演也學會了很多關於視效的拍攝方法，對日後的工作也非常有用！在這期間我已經感到自己還不是時候獨自往外闖，應該爭取多一點的學習機會，增強導演方面的能力，以及累積經驗，**但我並沒有氣餒，只是決定暫時不執導！**

注1：陳國邦，畢業於演藝學院。1989年，出演個人首部電影《壯志雄心》從而正式進入演藝圈；同年，憑藉電影《壯志雄心》入圍金馬獎最佳男配角。1995年，憑藉電影《飛虎雄心》提名電影金像獎最佳男配角。

注2：魏駿傑，1990年畢業於演藝學院戲劇系，經黃秋生引薦加盟無綫電視成為旗下藝員。1994年，在《方世玉與乾隆》中飾演第一男主角方世玉，1998年參演無綫劇集《陀槍師姐》系列。2013年，參演中國內地劇《夢回唐朝》，飾演唐高宗時期諍臣潘守義。

注3：吳綺莉，1990年出道，榮獲第6屆「亞洲小姐」選美冠軍。1991年主演邱禮濤導演的電視劇《中環英雄》。1992年初涉影壇，出演電影《兩屋一妻》、《飛女正傳》。

注4：伍詠薇，影視演員、歌手。1989年參選亞洲小姐競選，並獲得「最上鏡小姐」而進入演藝圈。1993年3月，參演時裝劇《銀狐》，憑藉在劇中飾演的顏如玉一角獲得更多關注。1995年，伍詠薇獲得十大勁歌金曲最受歡迎新人銀獎。1999年在加拿大與練海棠結婚。

注5：《嫲嫲・帆帆》是一部1996年上映的電影，由陳可辛導演，袁詠儀、譚詠麟、陳小春等主演。講述了年輕時的嫲嫲以十年陽壽與死神交易，救回垂危的兒子帆帆後發生的故事。

第 33 章

《黑俠》
十波九折的科幻動作片

《黑俠》拍攝現場的靈感劇照

　　幾部電影作品的成績雖然都是上上落落，但我卻變得更堅強，不斷思考和尋找更適合自己的創作方向。在自我探索的過程中，我接到徐克的電話，他急召我回電影工作室，協助他監製的電影《黑俠》[注1]，幫他做策劃及編劇的工作，這一次電影是由李仁港[注2]擔任導演，演員方面有李連杰、劉青雲和莫文蔚。

　　一開始我便向徐克介紹了馬偉豪[注3]成為編劇組的主要創作人員，徐克當時被荷里活邀請到美國拍攝一部由尚格雲頓[注4]主演的電影《Double Team》[注5]，以致他只能遙控《黑俠》的前期製作，但因為電影工作室有許多優秀的電影人，在大家協助下整個前期籌備都非常順利，但開拍後產生了一些矛盾，因為徐克的創作模式是通常見到景物才有想法，但他人又不在，而另一端導演李仁港是美術指導出身，也是非常有個人風格……最後《黑俠》拍完，也出了初剪版，但老闆向華強先生[注6]和向太太都覺得電影好像還欠缺了某些完整度，但李仁港本人已接下了其他新電影的工作，而李連杰也接下了一部美國電影很快便要離開，只剩一周留港的時間。

在情急下，我臨危受命協助補拍，我與製片組和身在美國的徐克進行視像會議後，我們決定補拍七天到十天的戲份，大約是五分一部電影的長度，更需要額外的 300 萬資金才能完成補拍部分；會議後我立即報告向先生所需補拍日數和資金，但因為《黑俠》在之前已有一點超資，所以最後向先生的回覆是**不能多於 80 萬的預算裡完成所有補拍的戲份；另一邊廂的李連杰也只能給出三天的時間補拍。**這是真正「屋漏偏逢連夜雨」的艱巨任務，正常動作片每天只能拍 30 個鏡頭，就算是在趕忙的情況下，最多也只是拍 50 個鏡頭而已，結果我在三天裡，花了大約 78 萬預算，每天拍攝 80 至 100 個鏡頭，不眠不休之下總算艱辛地完成了任務。現在回想，我也不知道當年是如何把不可能的任務變成有可能！結果很感恩，電影也非常受落而且票房成績也很不錯，賣埠情況也不俗；除此之外，徐克和李仁港也在本港開創了新派奇幻動作電影的先河。我慶幸也是《黑俠》的其中一份子。

注 1：《黑俠》是一部 1996 年上映的動作片，李仁港執導，徐克監製，李連杰、劉青雲、莫文蔚和葉芳華領衍主演，由徐克的電影工作室製製。曾獲電影大獎提名。電影乃根據漫畫家利志達於 1992 年的同名漫畫作品改編而成，並於 2002 年推出續集《黑俠 2》。

注 2：李仁港，美術指導、導演、編劇。李仁港是一位集國畫、油畫、武術、電影於一身的導演，尤其擅長動作美學。他的導演風格硬朗，擅長動作場面及細膩的人物刻畫。2008 年憑藉《三國志之見龍卸甲》獲得了第 3 屆亞洲電影大獎最佳美術指導。

注 3：馬偉豪，導演、編劇、製作人。1992 年，因拍攝個人第一部喜劇片《何日金再來》而正式進入娛樂圈。1994 年，自編自導喜劇片《記得香蕉成熟時 2》，獲得第 31 屆金馬獎最佳原創劇本。1995 年，執導愛情片《星光俏佳人》而引起更多的關注。代表作有《玉女添丁》、《百分百感覺》、《初戀無限 Touch》、《新紮師妹》、《地下鐵》等。

注 4：尚格．雲頓，比利時演員、武術家、編劇、導演、製片人、武術指導。15 歲時，開始了他的武術生涯。從 1976 年到 1980 年，創造了 48 勝 4 負的記錄。在 1977 年開始了他的全接觸職業生涯。並獲得多次比賽冠軍。從激烈的運動中退役後，尚格．雲頓開始了演藝事業。八十年代早期進軍影壇，成為了同史泰龍、施瓦辛格和史蒂文．西格爾齊名的動作巨星。

注 5：《Double Team》是一部 1997 年美國動作喜劇片，由導演徐克執導，唐．雅各布比和保羅．莫因斯共同撰寫劇本。其主演包括尚格．雲頓、丹尼斯．羅德曼、保羅．費裡曼及米基．洛克。故事主要描述反恐探員傑克．昆恩（尚格．雲頓飾演）被指派將一名難以捉摸的恐怖分子史塔夫羅斯（米基．洛克飾演）繩之以法；當史塔夫羅斯綁架了昆恩的妻子後，該任務則變成了私人恩怨，而唯一能幫助昆恩的便是古怪的軍火商亞茲（丹尼斯．羅德曼飾演）。

注 6：向華強，電影出品人、中國星集團董事會主席和電影監製。他是電影《賭神》中那個不苟言笑的龍五，龍五這個角色讓人印象深刻。

第 34 章

《神偷諜影》
人生谷底

　　參與電影《黑俠》讓我對特技拍攝有更多的瞭解和認識，剛好陳可辛開拍奇幻親情故事《嫲嫲‧帆帆》，我也成為團隊的其中一分子，並負責所有的特技場口，完成《嫲嫲‧帆帆》後，兩個經驗加起來，陳可辛給我一個建議：「其實你可能考慮主攻動作電影！」同年，嘉禾的監製陳錫康先生找陳可辛介紹好的動作導演，陳可辛二話不說便把我推薦給對方。

　　在電影行業打滾十年，還不是希望做導演、拍電影嗎？但之前執導的《青年幹探》成績只屬一般，讓我不禁猶豫起來，陳可辛又對我說：「這已經是 1994 年的事，你在 96 和 97 年參與過《黑俠》和《嫲嫲‧帆帆》，經驗上已有明顯的進步！」那時候香港經濟已

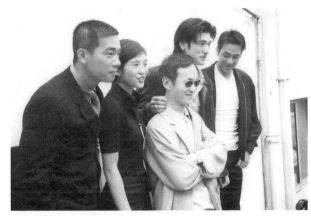

《神偷諜影》開鏡儀式

經開始走下坡，陳可辛要我給他一個理由，為什麼要拒絕一部由金城武、陳小春和楊采妮主演而且投資一千多萬的電影？最後，我當然接下了這部名叫《神偷諜影》的動作電影[注1]。

這部電影牽涉大量動作場面，所以拍攝非常緊張，而且我們也要去匈牙利取景，拍攝進度很緊湊！本來一切都算挺順利的，但萬萬沒想到還剩不到兩周卻發生了一個大家都不願意見到的意外！

事緣，我們決定拍攝一場大型的爆破場面作為電影的重頭戲，剛好拍之前我看了電影《諜中諜》[注2]，其中開場的爆破戲拍得甚為精彩，於是我和動作導演董瑋及爆破組表示，我也想在《神偷諜影》裡有這樣一場精彩的爆破動作場面。商量後，我們找來一座空置的英軍軍營[注3]的空地裝作停車場，並放置4、50輛汽車，為了配合劇情中正反派的對決重頭戲，我們決定同一時間將八部車放置爆破效果材料，然後四名主角追逐過程中把他們身旁的汽車弄至凌空飛起。

我記得當一切準備就緒，我和動作導演董瑋就站在最前方的位置，隔著一塊開了洞的木板監察拍攝情況。一喊"camera"，拍攝開始，主角替身開始走動，爆炸效果迅即發生，直到第二輛車呈現爆炸效果，但萬萬沒想到其中一輛**因爆炸效果而反側的車，卻飛脫了車內其中一個零件，該鐵造的零件足足飛到100尺以外，卻無意中擊中一個道具人員的頭頂上**……當工作人員發現有人受傷時，工作人員便即致電報警。當下那刻，我立命製片同事陪他跟隨救護車去醫院，並要他緊密報告這位受了傷同事的一切情況。

天也亮了，公司同事的電話緊隨而來，表示正在處理這次意外的事宜，製片也命大家先行回家。因為拍攝現場在郊區，我駕著車載著另一位同事離開，車廂內靜寂得只聽到我的呼吸聲，我一邊開

車一邊許了一個願，希望這位工作人員能夠逢凶化吉！突然，天空打了幾下響雷，隨即而來的是滂沱大雨，雨勢大得我把水撥調至最強也沒法看清眼前的路，只好把車停在一旁等雨勢較小才開走，就在這個時候，我接到製片同事的電話，他哭著說：「同事已經走了！」心情跌進谷底的我，這一刻根本沒有辦法讓自己心情平復下來，結果我與坐在身旁的特技演員一同到了一個 24 小時的超市買了很多酒，我倆一直喝酒到翌晨九時才坐出租車回到嘉禾公司。

之後，我們整個組的同事立即籌款協助這位同事的家人，但**我還是無辦法原諒自己，我決定全身而退離開電影行業**。大家的心情也極度傷痛，雖然電影還剩下兩星期的戲需要拍攝，但公司沒有強迫我去完成！

過了一周左右的一個晚上，楊采妮致電慰問我，她在電話裡頭跟我說：「導演，大家都非常難過，但為了這位犧牲了的同事，你是否更應該帶領我們一同完成這部電影？」其後，楊采妮的助手送了一本名為《多情多風波》[注4] 的書給我。看完後我哭了一個晚上，但卻有點領悟！這本書我到現在還留著！嘉禾電影公司一直都沒有提出要我繼續完成《神偷諜影》的拍攝工作，我最後反覆思量了很久，為了這一位犧牲的同事，我必須竭盡所能完成這一部電影，而且要做得更好！這件事後來在死因裁判法庭研訊，最後判定整件事是意外！電影終於面世，而且嘉禾電影公司的發行部告訴我電影在全世界的銷售都很不錯，但每次我看到有關《神偷諜影》的報道或有人提起……心裡還是會有一股哀愁難以忘懷！

後記：《神偷諜影》的意外發生於 1997 年 4 月，香港回歸後，政府派考察團到美國加州首府瞭解荷里活電影爆破師的發牌制度，最終規定所有香港電影爆破人員，都必須考取分等級制的執照。

注 1：動作電影是娛樂電影的一個種類，其情節多半包括一連串的動作鏡頭，如打鬥、特技、追車或爆炸場面等等。不少動作片以格鬥為主、故事為副，劇情發展合理化主角動武理由，動作場面刺激及娛樂觀眾。

注 2：《碟中諜》（又名：不可能的任務、職業特工隊）是由湯告魯斯主演的系列動作電影，影片根據 1968-1973 年在美國 CBS 電視台播出的同名電視劇改編，故事圍繞美國「不可能的任務情報署（IMF）」展開。該情報署的特工都身手不凡，而且他們也擅長使用易容術，讓目標在不知情的情況下供出情報。

注 3：英軍軍營是駐港英軍的宿舍，為確保軍事機密，軍營透明度甚低，即使是開放日，依然是局部公開，作社區公共關係的目的。隨著城市發展，舊有軍營所在地已轉為民用設施。而隨著 1997 年中國政府恢復對香港行使主權，解放軍進駐香港，是中國政府恢復對香港行使主權的標記。

注 4：《多情多風波》是林清玄親自編定的散文集，收錄林清玄散文創作集中噴發期的 30 篇散文。面對紛亂的世事、迷惘的人心，作者通過自身的體驗和思考，泰然自若地談論生活、情感、社會，並一針見血地指出當前社會存在的種種問題，為讀者點亮心燈。

第 35 章

<div style="text-align:right">

《紫雨風暴》
首度提名

</div>

　　寰亞電影公司[注1]於 1998 年邀請我拍攝一部動作電影《紫雨風暴》[注2]。

　　這部電影的前期籌備工作也是一波三折，原先故事中的主角是一對兄弟，屬意由梁家輝演哥哥和古天樂演弟弟，多番攪攘後，梁家輝突然說想改變角色演弟弟，但當時已經籌備得如火如荼要準備開拍，我也不曉得如何應對梁家輝，因為我不知道哪裡去找一個動作亮麗而且歲數要配合的哥哥給他？結果，古天樂也因為等不及接了其他的電影而退出，最後梁家輝和古天樂的這個組合也只得擱置。

　　本來這電影就有成龍和陳自強投資及監製，固陳自強提出他簽了一個新人叫吳彥祖[注3]，叫我試試看適不適合，後來在陳自強的一次生日晚宴上，他專誠安排吳彥祖從美國回來見我；那一夜我赴宴時，當抵達餐廳大門之際，有一站在我前方的人，忽然向我身後喊著一個人的名字——「甘國亮」[注4]，我回過頭**看到甘國亮的那剎那，我看到我面前這個男人的一雙炯炯有神的眼睛，讓我實時回想到邵氏年代他曾演過的一部電影叫《蛇殺手》**[注5]。我突然感到就是他，皇天不負有心人，他就是我心目中急切要找的主要角色。接下來我立即請陳自強把甘國亮介紹給我認識，而剛好吳彥祖也到達，見到吳彥祖他那單純的個性，而且他對香港感覺的一切都很陌生，我當下就覺得這一位年輕人就是在《紫雨風暴》裡迷失了自己

的那個角色！

我個性很急也不管當晚是陳自強的生日晚宴，請他把吳彥祖和甘國亮拉到一旁，希望他們倆都答應成為戲裡的主角，當然兩位男士年齡上是有點差距，我便把戲裡本來是兄弟關係的兩人改為義父子，我用 15 分鐘左右把故事簡單講一遍，他倆聽完都覺得很有意思，整件事隨即一拍即合！

另一位不得不提便是電影另一位重要演員，這個角色是一個專業的精神科醫生，我們也從美國把陳沖小姐請來擔任這個角色。我和陳沖第一次見面時她已在美國做好功課及一些關於角色資料搜集，我一坐下她便從包裡拿出三本由國際精神科專家撰寫的著作，原來她在每本書上都用紅筆把重要的資料畫上，無論是精神科醫生跟病人的對話或治療方式，她都統統做好功課如何把自己扮演的角色更扎實更極致，對於這樣的專業演員，我非常敬佩；我跟陳沖還有一件事是挺有緣份，原來我們是在同月同日出生，後來我和她還在片場一起慶生。

另一邊廂，公司老闆鍾再思先生卻認為當今動作電影必須加入荷里活特技才能更突破及賣錢，於是他便決定把戲裡大廈爆炸的特技搬去荷里活拍攝。在美國的數天裡，我看到美國人拍攝特技爆破場面的籌備過程，覺得他們真的很有經驗及非常專業，本來我們只預算一天的拍攝，結果爆破師到了現場卻否決了當天的拍攝，原因是當天風太大，把 1:70 的大廈模型所用的糖膠玻璃窗戶都吹得完全乾涸，如果勉強拍效果一定不好，他堅持要從新再換上整個模型大樓的所有糖膠玻璃窗戶，然後第二天等糖膠玻璃窗戶還未乾透前半小時立即開機拍攝，結果第二天拍出來的效果像真度極高，讓我們全部人都相當滿意和讚歎。

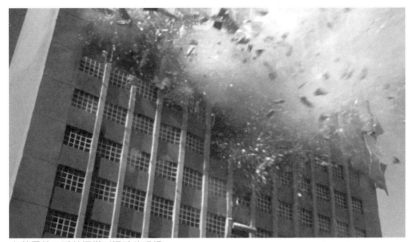
在美國荷里活拍攝模型爆破的現場

　　本來就沒有荷里活的特效預算，美國回來後，製作成本增加了
壓力也更大，電影拍攝到一半，公司另一位老闆莊澄先生便找我去
公司開會，他決定把原本打算到泰國拍攝的序場戲，一場戰爭的場
面取消，並要求我改成在香港拍攝，我當然極不願意，莊澄先生說
如果我堅持要拍序場戰爭戲，另一場中段的重頭戲本來要拍三天的
量便得要在一天內完成，在魚與熊掌之下，我只能放棄去泰國拍攝
序場的戰爭戲。

　　三個月的拍攝終於完成，這部電影後來帶給了我一個喜悅和一
個遺憾。喜悅是《紫雨風暴》讓我首次榮獲金馬獎最佳導演的提名；
而遺憾的是同年的年底，我帶著《紫雨風暴》到韓國參加當地的電
影節，在當晚電影觀賞完後的一個晚宴上，我碰到姜帝圭導演[注6]，
他也剛巧拍了一部同樣是以恐怖份子為題材的電影叫《魚》[注7]，
我們酒過三巡後他搭著我的肩膀說，《紫雨風暴》拍得非常好，唯
一缺點就是序場不夠氣勢和力度，他認為《魚》的開場戲是非常震
撼，他還要我作為參考可以再看一遍。那一刻我真的有口難言，我
本來構想《紫雨風暴》的開場戲根本就不下於《魚》的序場！回到

飯店痛定思痛，決定以後自己認為必須要拍的戲都要堅持到底。

　　《紫雨風暴》後來也為我帶來另一個際遇，它讓我認識了一位我很喜歡的外籍導演，事緣在電影上映的數個月後，**有一天陳自強打電話給我，說有一個美國導演來了想見我，這個想見我的人便是昆頓塔倫天奴**[注8]，其實他本來就是一個非常熱愛港產電影的粉絲，他甚至買下 70 多部港產片，然後在他自己擁有的洛杉磯戲院裡每天播放，原來他想見我的原因是因為他在飛機上看了《紫雨風暴》，他非常喜歡，也發現電影的監製是陳自強，便透過他約我見面。當晚我們聊至深夜，我告訴他我也非常喜歡他拍的《落水狗》[注9]，當時大家聊得很投契，他更即場打長途電話給一位美國的監製叫 Harvey Weinstein[注10]，要他在美國看《紫雨風暴》。在幾分醉意下，昆頓塔倫天奴問我未來的電影項目是什麼，我提及將會籌備開拍《十月圍城》[注11]。我也忘了不知道過了多久，我接到寰亞公司的來電，原來 Harvey Weinstein 真的在美國看了《紫雨風暴》，還跟寰亞電影公司買下電影的重拍版權，電影將於紐約取景，由白人演員擔任主角，在商議過程中，Harvey Weinstein 提出可考慮由我執導，但我只能帶監製、動作導演及攝影三個人，然後我們要在當年（2001）10月到紐約開製作會議以及洽談合作的事宜，正當一切準備就緒之際，不幸的事情卻發生了，美國紐約 9 月發生了 911 事件，兩幢世貿中心被炸毀了，湊巧的是《紫雨風暴》中的甘國亮在電影劇情中也曾將一幢大廈炸毀，因為他在戲中的狂妄及結局的陰謀，美國電影公司半帶玩笑對我說，千萬別讓拉登[注12]看到《紫雨風暴》，不然怕連拉登也會變得更壞更恐怖！

　　哈哈！最終，美國版《紫雨風暴》便無疾而終！

注 1：寰亞電影是一家以本港為基地的亞洲電影投資公司，1994 年由七位電影人士創辦，第一部電影《我和春天有個約會》便先聲奪人，奪得當年電影金像獎「最佳劇本」。其後九年，寰亞電影不單票房成績優異，還贏得了 80 個國際電影節獎項，成績斐然。《大事件》更成為 2004 年康城影展的參展作品。至今已經製作超過 40 部電影，並將維持每年 8 至 20 部優質製作。此外，寰亞還與海外機構達成合作，攜手開拓一系列國際性的電影計劃。

注 2：《紫雨風暴》是 1999 年上映的港產電影，由吳彥祖、甘國亮、周華健、何超儀主演，陳沖特別主演。影片講述了失憶的恐怖分子多特帶著警方任務回到恐怖頭目身邊，他在恢復記憶的同時又面臨著正義考驗的故事。

注 3：吳彥祖，著名電影演員，出生於美國加州柏克萊，畢業於奧勒岡大學建築學系。在 1997 年來港後，吳彥祖開始了他的電影以及模特兒工作。他在 2004 年以《新警察故事》中的出色表演贏得了金馬獎最佳男配角獎，隨後又以《四大天王》在第 26 屆電影金像獎中奪得新晉導演獎。2005 年與尹子維、陳子聰及連凱組成「港版 F4」組合 Alive，推出單曲《阿當的抉擇》。 2015 年出演了 AMC 電視劇《荒原》中的主角 Sunny，並與好友馮德倫一同擔任了該劇的執行監製。

注 4：甘國亮，歷任編劇，導演及演員，也從事流行文化的創作、創意產業策劃，是典型的跨媒體工作者歷任台前幕後多個工作，是本港的文化創意教父，電視劇和電影多元化的翹楚，在電視電影界，被譽為殿堂級別的金牌編劇。

注 5：《蛇殺手》是桂治洪執導的一部恐怖片，主演是李琳琳、林風、甘國亮。年青演員甘國亮，以一頭前衛的金髮，瘦削身型，出演電影《蛇殺手》的主角。演繹這個沉鬱又受社會歧視的變態青年，可謂入木三分。本港電影史上，以蛇殺人為題材，可謂絕無僅有。導演桂治洪大賣血腥暴力，凸顯蛇殺人的驚心場面，技法出眾。

注 6：姜帝圭，韓國編劇、導演、製片人，畢業於韓國中央大學戲劇電影系。1998 年，執導個人第一部電影《銀杏樹床》，從而開啟了他的導演生涯，而他也因此憑藉該片獲得第 34 屆韓國電影大鐘獎。1999 年，執導動作片《生死諜變》獲得第 35 屆百想藝術大賞電影類最佳導演獎 。2004 年，憑藉執導的戰爭片《太極旗飄揚》獲得第 25 屆韓國青龍電影獎最賣座韓國電影獎。

注 7：《魚》，又名《生死諜變》，是由姜帝圭執導，韓石圭、崔岷植、宋康昊、金允珍主演的諜戰動作片。影片以南北韓分裂為背景，講述了南北韓間諜之間的較量與愛情。該片於 1999 年在韓國上映。影片獲第 20 屆韓國青龍電影獎最賣座韓國電影、第 35 屆韓國百想藝術大賞電影類項獎最佳電影。

注 8：昆頓塔倫天奴，美國男導演、編劇、監製和演員。他電影的特色為非線性敘事的劇情、諷刺題材、暴力美學、架空歷史以及新黑色電影的風格。他的電影叫好又叫座。他曾獲得多項大獎，其中包括兩座奧斯卡金像獎、三座金球獎、兩座英國電影學院獎和金棕櫚獎，並還提名過黃金時段艾美獎與葛萊美獎。他受《時代雜誌》於 2005 年評為「全球 100 名最具影響力的人物」。影評人及歷史學家彼得．波丹諾維茲也曾稱他為「在他那世代中最有影響力的導演」。

注 9：《落水狗》是一部於 1992 年上映的美國犯罪驚悚電影，為昆頓倫天奴的處女作及成名作，這電影是最賣弄暴力娛樂化的電影之一。由哈維．凱特爾、蒂姆．羅斯領銜主演，該片主要講述了六名彼此各不相識的強盜在搶劫珠寶店時中了警察的埋伏之後尋找警方臥底的故事。

注 10：Harvey Weinstein，是一名美國電影監製和前任電影製片廠的執行董事。他是米拉麥克斯影業的聯合創始人，公司曾製作了幾部受歡迎的獨立電影，包括《黑色追緝令》、《瘋狂店員》、《亂世浮生》和《性、謊言、錄像帶》。他憑監製《莎翁情史》而獲得奧斯卡獎。2020 年被控性侵罪成，判處 23 年的刑期。

注 11：《十月圍城》是 2009 年上映的電影，由陳德森導演，陳可辛監製，甄子丹、謝霆鋒、王學圻、梁家輝、李宇春、范冰冰、黎明等主演。該片講述了 1906 年 10 月 15 日的中環，一群來自四面八方的革命義士、商人、乞丐、車夫、學生、賭徒等，在清政府和英政府的雙重高壓下，浴血拼搏、保護孫中山的故事。

注 12：烏薩馬．本．拉登，沙特阿拉伯王國利雅得省人，是蓋達組織首領，911 恐怖襲擊案首犯，該組織已被認為是全球性的恐怖組織。2011 年 5 月 1 日，拉登被美軍擊斃。

把悲傷留給電影

第 36 章

大哥再出現
堅持的成果

　　1999 年的某夜裡，我獨個兒在家備了紅酒和牛排來準備觀賞英超足球準決賽，突然電話響起，電話裡頭傳來一把粗獷的聲音問：

　　「陳德森嗎？」

　　我反問：

　　「你是？」

　　對方回答：

　　「大哥！」

　　咦！「大哥」是那過去 20 年來跟我不相往來的成龍嗎？

　　電話裡頭的大哥又再問：

　　「你在做什麼？」

　　我如實相告：

　　「在家裡正準備晚餐看球賽。」

　　大哥續說：

　　「那就是還未吃晚飯囉？那你過來尖沙咀水車屋[注1]，我有事找你！」

　　對於這個 20 年沒有聯絡過的人，我毫不客氣直截了當的問：

　　「你有什麼事找我？」

　　他道出原因：

　　「嘉禾電影公司把你的劇本《特務迷城》[注2]給了陳自強看，

他很喜歡，因此我們決定開拍！」

不知怎的，這20年來成龍見到我都不搭理而掉頭就走的畫面忽然浮現眼前。

我賭氣的回答：

「你是擁有嘉禾的股份，你要拍什麼都是可以的，還需要跟我說嗎？哪有人會阻止你呢？」

大哥不耐煩：

「你真囉唆，現在出來見面再說吧！」

電話掛了後，腦海裡還是挺糾結，於是我一口氣喝下三大杯紅酒，然後才乘出租車去見他。

記憶中，愛熱鬧的大哥，每次吃飯總會帶著助手、成家班和劇組等等一大班人一起吃飯，因此每一次他都要訂最大的包廂，但當我抵達尖沙咀水車屋，大哥是在最大的包廂裡等我，但敞大的包廂裡就只有大哥一個人。

我坐下來，他要我先點東西吃，但因為之前空肚喝下了三杯紅酒的關係，其實那一刻的我已有一點微醉，我看到桌面上有一瓶日本清酒，便又二話不說連灌上了三杯，在紅酒加日本清酒的情況下，我大概已經進入另一個境界……

大哥開口了：

「既然你為嘉禾寫了《特務迷城》但最終沒有拍成，而我明年去美國之前還會為嘉禾拍一部電影，便拍你這一部吧。」

在酒精的影響下，我一再強調：

「其實……你在嘉禾想拍什麼電影都可以，用不著來問我？」

成龍補充地說：

「我的意思是這戲我當演員、你來當導演！」

那一刻的我實在不知該如何應對，只得再喝兩杯清酒來壯膽。

我清理一下喉嚨響亮的說：

「大哥，20 年前我是你的私人助理，但自從辭職後，在這 20 年間，無論在任何場合碰上你，我都恭敬地上前跟你打招呼，但你每次都只是不屑地斜視我一眼，然後便轉身離開，可想而知你是不大喜歡我，你認為 20 年後的今天，我真的適合當你的導演嗎？」

成龍聽過我酸溜溜的醉話，先是寂默了片刻，然後他拿起酒杯連續向我敬了三杯日本清酒說：

「大哥今晚跟你說一聲『對不起』！」

或許是酒精的魔力，我竟然意猶未盡繼續打蛇隨棍上：

「大哥，你記得我 20 年前跟你辭職的那個晚上，你問我為什麼要辭職？我說我的夢想是當導演……我從車廂裡的後視鏡看到滿面不屑又念念有詞的你彷彿在說：『憑你？得 x 得？』」

成龍笑了一下回答：「其實這 20 年來，我一直都有留意你，看到你一路默默耕耘，然後走到導演這個位置，也看到你的戲越拍越好，大哥覺得很欣慰，所以今天我邀請你來當我的導演是帶著誠意的，將來在片場我的身份是你電影裡的男主角，我們好好合作，一起把我在嘉禾最後的一部電影拍好。」

聽完那一刻的我是挺感動的，大哥也舉起杯要和我敬酒，正當我舉杯之際，成龍突然說：

「你當日在車廂的後視鏡看到我說的話及表情，其實陳德森你嘗試跟我換位思考？當年的我也不過是 25 歲，我從四歲開始跟于占元師傅在荔園遊樂場表演，有一餐沒一餐的捱到今天，打到混身傷痕累累才能有機會當導演拍自己想拍的電影，一切著實來得很不容易，但那夜我聽到一個什麼經歷也沒有才 18 歲的你，跑來告訴我要做導演？換著你是我也可能會說著同一番話及那個不屑的表情？」

聽罷成龍的話，我隨即把手中的清酒又一飲而盡，已經快倒下

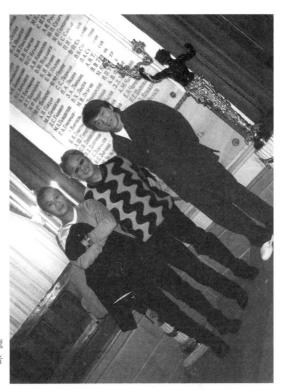

我與陳自強先生及成龍
大哥攝於韓國開鏡記者
招待會上

的我繼續窮追猛打的問：

「那你為什麼從我辭職的一天起，20 年多年來無論我在任何場
合跟你打招呼，你理都不理的掉頭便走？」

又好像小孩子一樣的向大人追問！

成龍正經八百的回答：

「陳德森，我告訴你為何這 20 年來都對你耿耿於懷？因為由我
自組公司及擁有自己班底的第一天開始，從來只有我辭退人，沒有
人會向我辭職，你是第一個也是唯一的一個，所以我一直都把你記
在心裡，但又看著你一路走來及拍電影出來的成績，過去就已經過
去了，從今天起我們便以演員和導演的身份好好合作，一起完成《特

務迷城》！」

20 年來的鬱結和迷團一下子打開了，氣氛變得緩和起來，我笑著說《特務迷城》原本是寫給 25 歲的金城武，但⋯⋯

成龍也笑著答：

「那你便將 25 歲的金城武變成 45 歲的成龍，然後把過多的文戲變成動作戲，那便是一部成龍電影！」

我爽快的回答：「我明天便找編劇岸西[注3]商量如何修改劇本吧！」

這件事讓我後來有機會去一些電影學院及傳播系跟年輕人分享電影的經驗時，如果時間容許我都會分享與成龍的交往及拍攝《十月圍城》的艱苦過程，重點是如何堅定自己的信念及不忘初心！

後記：成龍大哥本來叫「陳港生」，是一個有傳統思想及念舊的人，所以他身邊的很多同事，他都喜歡聘用姓陳的，其中包括經理人陳自強、製片經理陳自舜、導演陳勳奇、陳嘉上、陳木勝及早年來自國外的攝影師陳氏三兄弟等等⋯⋯

注 1：「水車屋」是位於尖沙咀的知名日本料理，也是八、九十年代的明星飯堂。門口的大水車特別惹人注目，而店鋪早年以全女班鐵板燒廚師傅曾造成話題，現已結業。

注 2：《特務迷城》是 2001 年上映的電影，由成龍、徐若瑄、吳興國、曾志偉、金玟等領銜主演。該片主要講述有奇異的預感能力的營業員小北（成龍飾），在尋找身世之謎的過程中被捲入國際組織間的爭奪戰的故事。本片在 2002 年電影金像獎中奪得「最佳動作設計」和「最佳剪接」獎。

注 3：岸西是著名電影以及電視編劇和電影導演，擅長文藝片。曾兩次獲得電影金像獎最佳編劇，並曾憑藉電影《甜蜜蜜》摘得亞太影展以及金馬獎等獎項。2008 年首次嘗試自編自導電影，其第一部電影是由林嘉欣、鄭伊健、許志安所主演的《親密》。而其另外一部由張學友及湯唯主演的電影《月滿軒尼詩》於 2010 年上映。《親密》與《月滿軒尼詩》均獲電影評論學會大獎最佳編劇獎。

第 37 章

《特務迷城》
嚴重意外又來了

　　打從開拍《特務迷城》一刻，我就知道拍成龍式動作電影是有相當的難度，而另一邊廂因為大哥很快便要離開到荷里活拍攝《RUSH HOUR 2》[注1]，所以我們的前期籌備工作進行得非常緊急及緊湊，拍攝場地除了本港、韓國，還要去土耳其取景，而較為複雜和困難的拍攝都集中在土耳其，所以我便要求大哥准許我去找長期合作的夥伴董瑋來協助動作的場面，沒料到大哥很爽快便答應。

　　當我們抵達土耳其時，我便隨即入住其中一個主要場景，一幢擁有近百年歷史的酒店，這酒店曾經有許多名人入住過，包括前美國總統羅斯福；我挑了其中一個房間正正曾經是編寫《東方快車謀殺案》的作家阿嘉莎‧克里斯蒂[注2]入住過，我希望她能帶給我一點靈感把未完成的結局劇情想通。一路以來在土耳其的拍攝頗算順利，直到有一天，因為需要轉換場景，我們得到兩天的假期，我約了一些新認識的土耳其朋友出外晚膳，當我梳洗過後，從酒店門口步出之際，剛好跟正在返回酒店的成家班成員碰過正著，他和我大約只有 30 步距離，當我正想和他打招呼的時候，突然酒店旁的橫巷傳來一聲巨響，我看到面前的成家班成員（他剛好站在橫巷的路口）面上露出驚惶的表情，然後他大叫一聲，看著我說：**「阿楓在樓上掉了下來！」**說罷，他即衝入橫巷，我隨即跟著他走，我看到那一個叫阿楓的成家班成員倒臥在地上，我衝到阿楓身旁，躺在地上的

他跟我說：

「導演，我好痛！」

阿楓身上的血隨即像泉湧般從身後不斷流出，我隨即抬頭仰望，原來阿楓跟劇組化妝及服裝同事在房間裡喝著啤酒，他不慎從六樓掉下來（舊式古老酒店樓底不高，他們的六樓等於我們現代建築物約四層高）。小弟一向是一個見血便暈的人，包括自己流血也會目眩，但在混亂間，我不顧一切奔回酒店找人報警召救護車。他進入醫院需實時搶救後，主診醫生告訴我們，阿楓身上至少有四至五處骨折，部分還傷及肋骨更觸及內臟。不知道是阿楓運氣好，還是動作演員本身擁有強健體魄，他在當地醫院治療了一個月便算暫時痊癒。

後來當他出院後我問他出事的當日情況，阿楓告訴我他當晚正在跟工作人員聊天之際，邊喝飲料邊打開窗，然後手扶著窗台的欄杆，但沒想到欄杆鬆脫，因而失去重心墜樓，就在千鈞一髮間他在空中扭轉身體不讓頭部先著地，讓背部著地才不致喪命，他可能是做了多年武師的快速反應救了他一命！後來，一個當消防隊員的朋友告訴我，為什麼墜樓的人超過某個高度便必死無疑呢？因為人是頭重腳輕，所以當人在高空墜下時必定是頭先著地，因而傷及大腦而因此不治。

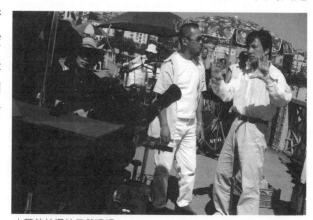

土耳其拍攝結局戲現場

我們之後馬不停蹄繼續拍攝《特務迷城》的結局戲，眾所周知，所有成龍電影的結局，必須是一場大型高難度的動作戲，為了這場結局，大哥日夜不停的開會，想怎樣在動作設計上有許多特別的構思，後來他提出要建造一個有八層高的回教寺塔，然後讓大貨車把整幢塔撞倒，構造一個大災難場面，但當年的特技配置還未有今天的完善，而且大哥希望真實把塔建出來拍攝而不想借用特效，於是嘉禾公司便請了美國建築工程師，計算回教寺塔倒下時需要多大的力量、危險程度及其可行性。最後，嘉禾的幾位老闆也認為大哥的構思太危險，而且土耳其政府遲遲沒有批准，我們最後才改成汽油車在鬧市橫衝直撞險象環生的版本。

電影的結局終於順利完成了，而我們在土耳其還剩下補拍大哥的一些零碎動作鏡頭，但我還需要去土耳其的中部拍攝沒有大哥的序場，但由於結局戲一直沒想好，我們拖延了一段長時間，原本只計劃在伊斯坦堡的三個月拍攝便成四個月，因此也超出了原來的預算。正當我整裝待發前往土耳其中部拍攝前兩天，突然收到監製陳錫康的電話，他說公司不同意再花錢去中部拍攝序場，建議我在伊斯坦堡的街道取景把它完成，我當下非常不願意，主要是因為之前有過《紫雨風暴》被取消到曼谷拍攝序場的遺憾，這一次我堅持一定要拍。

不斷的長途電話交涉，公司還是一直否決我的要求，**當時只剩下五天的拍攝，我只得憤而請辭**。在我收拾行李正準備回港的時候，劇組裡的演員曾志偉和動作導演董瑋也來好言相勸，他們希望我打消拍序場的念頭，但我堅決說不！雖然那一刻的我心情煩躁，但也得要打長途電話跟即將合作開公司的夥伴陳可辛交代一下我的情況。陳可辛瞭解過後，他給予我一個解決方法，他問我這一場序場戲大約需要多少預算？我說 60 萬左右；陳可辛又問我是否還沒有收到導

演費的尾款？我說戲還沒有拍完，當然還沒收到尾期。陳可辛的建議，就是既然我要堅持拍攝序場，便把自己的尾期導演費，扣出一半做序場的拍攝預算來完成心願。

結果，我如願去了土耳其中部拍攝沒有成龍出現的序場，而嘉禾的老闆看完毛片，也沒有在我的導演費裡扣取一分一毫，我不得不佩服陳可辛這個合作夥伴。其實早於拍攝《特務迷城》之前，陳可辛已決定自己開公司，我專責拍攝動作片，他主力文藝片，另外馮意清負責發行及背後全力支持我們的曾志偉負責出外尋找資金。這個序場事件也讓我學會了衝動之前先冷靜思考有否其他緩衝的方法！

注1：《RUSH HOUR 2》又名《尖峰時刻2》，是2001年上映的武術和警察夥伴電影，由成龍及克里斯·塔克主演。這部電影是1998年上映的電影《尖峰時刻》的續集。這部電影的票房高達3.4億美元，成為了2001年最賣座電影的第四位。

注2：阿加莎·克里斯蒂，英國女偵探小說家、劇作家，三大推理文學宗師之一。代表作品有《東方快車謀殺案》和《尼羅河謀殺案》等。據健力士世界紀錄統計，阿加莎·克里斯蒂是人類史上最暢銷的著書作家。而將所有形式的著作算入，只有聖經與威廉·莎士比亞的著作的總銷售量在她之上。其著作曾翻譯成超過103種語言，總銷突破20億本。

第 38 章

<div align="right">

Applause Pictures
亞洲電影

</div>

　　離開土耳其回到香港，我除了埋首《特務迷城》的後期工作外，另一邊廂我也開始跟陳可辛和馮意清籌備新的電影公司 Applause Pictures[注1]，當時我們的公司還沒有中文名字，如果一定要有中文名，那就應該名為「鼓掌影畫」。

公司開幕邀請函

Everybody's got to begin somewhere!
We are the new generation of asian filmmakers reaching out to each other.

season's greetings from asia to the world..... and beyond. applause|pictures

當年，陳可辛是這間公司的主要負責人，他的**理念是要製作亞洲電影及拍攝華語片**！他負責泰國、韓國和日本，而我便主力中國和台北，大家分工合作到各地發展項目，我們希望創作一些宏觀而有國際性的電影，所以後來完成了泰國導演的《晚娘》、本港彭氏兄弟的《見鬼》及韓日港三方的《三更》，而當時的我便積極在中國和台北兩邊走。那個時候我在台北認識了優秀導演蘇照彬導演，以及當時內地年輕有為的新晉導演陸川、張一白、藤華濤及徐靜蕾等等⋯⋯與此同時我開始積極籌備《十月圍城》。

　　但好景不長，本來擁有我們公司 80% 來自新加坡的投資方，卻因該機構運作上出現問題，最後決定暫時不再投資，但當時的《晚娘》、《見鬼》和《三更》都在如火如荼的籌備中，陳可辛為了對三地合作方的承諾，而在我們苦無對策及公司資金不足的情況下，於是決定我倆暫停自己的項目，讓公司先把三部合拍完成！因此⋯⋯我只能夠帶走我自己開拓的項目離開公司！

注1: Applause Pictures 是 2000 年成立電影公司，以製作高質素的亞洲電影為目標。出品影片包括《晚娘》(2001)、《春逝》(2001)、《見鬼》系列 (2002、2004、2005)、《三更》系列 (2002、2004)、《金雞》系列 (2002、2003) 及《春田花花同學會》(2006)。

第39章

金川影畫
自起爐灶

離開了 Applause Pictures 後，我透過朋友認識了銀行副總裁曾獻基先生，他是我一生中見過最熱愛電影的銀行家，曾先生家裡的中外影碟足有過千隻，我跟他提及過電影不應再分中國、台灣、香港，希望以後以華語電影的理念來開拓市場，他聽完後便積極鼓勵我自組公司。

曾經在一個晚膳上我好奇的問曾先生為何銀行會有興趣投資電影，他告訴我他營運的資金只投資股票、債券及房地產……所有的娛樂事業全部是他私人興趣用自己賺回來的錢投資的。

過去，我能夠有那麼多拍電影的機會，也是基於得到一些好監製的賞識，所以我成立屬自己的公司之後，實時四處招徠年輕的導演加盟，公司成立不久，我首部監製的創業作就是《尋找周杰倫》[注1]，我找來新晉導演林愛華[注2]執導；然後再飛到台北見周杰倫的經理人楊竣榮先生[注3]。當時我們的製作預算並不高，算是小成本製作，但周杰倫的經理人要我給他三個理由為什麼周杰倫要接拍這樣低預算電影，而且還是要由新導演執導？

我給他的第一個理由是：劇本有趣幽默；第二個理由：我說曾經有一部足球題材的電影叫《尋找碧咸》，如果足球的頂尖是碧咸，那當時在亞洲歌唱界最優秀的應該就是周杰倫；第三個理由：我說我只需要周杰倫在結尾時出現數分鐘，作為電影的完結，這是不會

對周杰倫的工作及時間有任何影響。

結果，他看了劇本後覺得還可以，再加上他很喜歡電影的片名，便隨即答應，他不僅給予我們電影裡的四首周杰倫已錄製好的歌，還為我的電影創作了一首全新的歌曲，同時答應於結尾出現，而且只是象徵式收取一些費用作為支持年輕導演的計劃。在此我借著這本書再次感謝周杰倫先生及楊竣榮先生。

為了這一部電影，我到處打人情牌請來陳奕迅、吳彥祖和新加坡的阿牛助陣，電影終於完成，票房卻一敗塗地，投資人曾先生卻對我不但沒有任何怪責，他還鼓勵我再接再厲，繼續為公司製作電影。反正我成立公司的初心是想製作不分地域的華語電影，於是我便到台北組織分公司，請來戴立忍[注4]執導台北版《晚9朝5》，並找來當地的強勁班底，黃志明[注5]當總製片及蘇照彬[注6]擔任編劇和執行監製；我心裡盤算著，《晚9朝5》能夠在本港取得成功，全因為說中了年輕人的夜生活常態，而這一種情況在台北也非常普及，想必會大受歡迎！**但結果票房同樣是一敗塗地！**

《台北晚9朝5》及《尋找周杰倫》的其中兩款海報

後來，我檢討《台北晚9朝5》的失敗原因，得出來的結論是我錯用了自己為導演的心態去擔當監製的角色，雖然我一直拍的都是商業電影，但我卻沒有堅持要新導演去相信我的商業觸覺，任由導演自己發揮，而導致最後拍成了兩邊不討好的作品。我因兩次失職而準備向曾先生請辭並把公司結束，萬料不及曾先生竟反過來安慰我，他說監製經驗不足可以再慢慢的一邊做一邊學，但他認為我的導演功力是毋庸置疑，而且他非常喜歡《十月圍城》的劇本，並建議我先放下監製工作，專注拍《十月圍城》。

　　數天後，我初步估算了《十月圍城》的預算，大概需要 6,800 萬港幣的製作費，但感覺賠本的風險很高，因為當年雖然電影已經開始有內地票房，成績最好的是張藝謀導演的《英雄》，約一個多億的人民幣，但就算電影票房不錯，但回到投資者手上的大概只有票房的三分一左右；換句話說，儘管投資龐大的《十月圍城》能有過億的票房成績，但也只有 3000 多萬回到投資者手裡，至於其他地方能否收回另一半的資金，我真的不敢說！曾先生卻告訴我，投資電影或多或少都帶有一點賭博成分，但**他深信《十月圍城》是一個好劇本，會拍成一部好的電影**，電影面世必定能夠得到觀眾的接受，叫我放膽去幹！曾先生提出先投資一半，然後我再去募尋另一半資金！

注 1：《尋找周杰倫》，是一部於 2003 年上映的愛情片。由《12 夜》導演林愛華執導，浦蒲和余文樂主演。浦蒲首次擔演女主角，更因本片榮獲提名第 23 屆電影金像獎最佳新演員。
注 2：林愛華，畢業於香港大學文學院，曾先後於美國和香港修讀過相關的電影課程，1995 年正式加入香港 UFO 電影公司，擔任全職編劇，第一個獨力編劇作品是《記得……香蕉成熟時 III 之為你鍾情》，之後曾參與編寫《金枝玉葉 2》和《金雞 2》等叫好又叫座的電影續集；2000 年，林愛華編而優則導，執導處女作《12 夜》，成功挑戰導演崗位。2003 年，完成第二部作品《尋找周杰倫》。
注 3：楊峻榮，音樂人。2007 年與周杰倫及方文山成立杰威爾音樂有限公司。
注 4：戴立忍，電影導演，從事電影、劇場、電視以及現代文學創作，專長於導演、編劇、剪輯、表演。曾兩度榮獲台北電影節首獎，多次榮獲金馬獎各類獎項。
注 5：黃志明，出名製片人，參予了無數電影的製片及監製工作。
注 6：蘇照彬，電影編劇和導演，國立交通大學研究所畢業。其編劇作品曾獲得入圍金馬獎、電影金像獎等多項影展肯定。而後嘗試執導電影，第二部執導的劇情長片《詭絲》不但在金馬獎入圍五項獎項，票房表現亦為當年台產電影之冠。

第 40 章

《無間道 2》
火人

　　為什麼那麼多導演喜歡請導演來客串？以我為例，當我答應另一個導演客串他的戲的時候，我會帶著想過多次的更精彩對白及造型來提議給導演，我比通告時間更早到達及會是最後一個離開現場的非職業演員！

　　那為什麼我當一個導演又會去客串別的導演的戲呢？我叫自己做「換位思考」，可以站在演員的角度去瞭解現場及去嘗試如何用更好的方式和導演溝通，這樣會訓練到當自己拍戲時是和劇組的演員更融會貫通一起創作！

　　03 年初接到劉偉強導演的電話，他叫我客串《無間道 2》其中四大家族之一的老大，二話不說我便答應，因為他的劇組裡每一個演員都是非常優秀，而且劇本也寫得非常好！對我來說又可以再一次當演員的功課實習。

圈子裡的朋友不算多，劉偉強是其中一個

進組前，我還向劉導演提議我們四大家族最後都是死於非命，但是否可以用不同的方式被殺！越討論越興奮，終於討論了一個晚上，決定四大家族分別是給泥土活埋的、亂槍射殺的、被車撞死的……我給我自己設計的是被火燒死！好過癮！

　　越講越興奮的我說：「被殺的方式是對方推倒火鍋爐，同時被爐底下的火再加上對方往我身上潑的酒……而當場被活活燒死！」

　　好了！拍攝的那一天，作為演員的我上半夜把前段的文戲都已完成，但我一直焦急為什麼火燒特效人（我的替身）還沒有出現，問副導演，副導演說他很忙，要為明天的通告作準備；問製片，製片說他正要出外買宵夜沒有空，已經午夜時分我一直還在擔心，怕拍不完（因為自己也是導演）。

　　結果當大家吃完宵夜後，特技指導到達現場，他手上提著防火衣物及一些拍特效火燒身體用的源料，他隨即奔向我，然後叫我準備換上這些防火衣物，我頓時驚呆了，他說導演考慮了很久，覺得見到樣貌會更震撼……所以導演決定不用替身！

　　當然演員拍戲都有買保險，但一時之間心情卻沉落谷底，不過既然加入了劇組，在大陸多年學會一句話「自己挖的坑！」，而且當天也是最後一天的拍攝，便告訴自己硬著頭皮，拍吧！

　　塗上那層防火液的心情真是難以用筆墨形容，「演員請就位」那一刻……劉偉強還向著我細心的娓娓道來說當點著火之後，攝影機器開動，我的動作是先撞向面前的桌子，再撲向左邊的魚缸，然後在地上翻滾！

　　我兩眼發直望著劉導演……

　　我說：「如果你十秒鐘內不拍我便沒有信心給你點火！」

　　機器滾動，我整個背點了火，心情真是七魂不見了六魄！我只

知道不斷撲來撲去但沒有方向感，不過最後還是記得在地上翻滾！

鏡頭完成，我身上滅了火，但卻只聽到劉導演在罵攝影師，原來剛才我的動作攝影師沒有跟得很準，因為我也不知道自己的方向！一時之間，心中非常內疚，便提議在未來 30 秒內，立即再拍多一次，因為我又怕我會後悔！

當晚監製也在場，雖然大家都知道防火措施是做得很足，但我是沒有經驗的，所以監製認為算了吧，他看回放，兩部機器同拍，也覺得只差一點點而已！

那晚⋯⋯回到家惡夢連連！惡夢的內容是我在超級麻辣火鍋內游來游去，但又游不出去！

那個年代香港電影風風火火，大家電影人都一直互相幫忙，所謂兩翼插刀！

後來拍《十月圍城》的時候我心有靈犀設計了一場戲，就是清兵捉了數個革命分子而將他們處決！處決的方式是在河邊把他們淹死，而這個革命分子的人選是劉偉強，不作二人選！後來因戲太長便取消了這場戲。

哈哈！劉導你真的是⋯⋯走運了！

第 41 章

沙士 03
1:99 電影行動

　　03 年沙士全港停工，大家都很害怕這致命的病毒，因它比新冠肺炎（COVID-19）病毒還要恐佈，一旦染上了致命率極高，當年香港就因染了沙士在短短數月內 300 多人致命！

　　非常時期接到任命，被選為拍攝 11 條約十分鐘有關沙士的短片叫「1:99 電影行動」[注1]，其他參予拍攝的導演有陳果、周星馳、徐克、杜琪峰、韋家輝、陳可辛、馬偉豪、羅啟銳、張婉婷、林超賢、陳嘉上、謝立文、劉偉強及麥兆輝。

《1:99》電影的 DVD 及海報

我當時立即便答應！

接下來便組織自己的班底籌備要拍攝的故事內容。

我找來兩名編劇和我一起做劇本，我請製片立即把所有和這病毒有關連的人和事都儘量一一搜集資料回來！

短短的一周聽完所有的報告，**心情是：難過、哀傷和悲憤！**

我在此向大家分享兩則事跡：

人間悲劇～一名剛畢業的醫科學生，被派遣到急症室當實習醫生，結果感染了沙士病毒，但她病發前是先去拜訪了一位親戚的家再回到自己家，結果把那位親戚及父母都感染了，她進了醫院急救，後來痊癒了，但她接觸過的三位親人都去世了，我不知道為什麼，每次提起這椿悲劇時都有流淚的衝動！

人間溫暖～一名出租車司機在那段時間接載了一位在沙田威爾斯親王醫院的抗疫前線醫生，當那名醫生坐出租車抵達醫院時，那名司機不肯收錢……

他還說：「醫生，你辛苦了！這次疫症我幫不了什麼忙，但請你上下班時都先致電給我，我能做的就是免費接載你，直到疫情完畢！」

我不知道為什麼，每次提起這椿溫馨的事跡時……更有流淚的衝動！

本來想了很多方式去表達對 03 年沙士的影響和看法，但最後還是用了一個鼓勵大家對未來還是要抱著希望……因此我的十分鐘短片叫《向好看》！

在我心目中有經歷過03年的沙士的人，這次面對新冠肺炎（COVID-19）病毒時會變得更小心、更懂得防範，保護好自己及身邊的人。

在此，**_祈求上蒼讓在這本書面世的時候這場疫症已經是過去了！_**讓全世界人民生活回復正常生活！感恩！

注1：《1:99電影行動》（英文名：1:99），於2003年拍攝的電影。2003年頭非典型肺炎肆虐本港，專家建議用1:99的稀釋漂白水清潔及消毒家居，港人生活在一片陰霾之下。有見及此，電影工作者總會發起該行動，邀請15位知名導演，拍攝11條勵志短片，藉此為港人打氣，鼓勵港人樂觀面對人生，逆境自強。

第42章

<div align="right">

《十月圍城》
三波九折

</div>

2001 年至 2003 年是一個相比起 1997 年金融風暴更嚴峻的時代，香港經濟陷入前所未有的蕭條，這一場持續的經濟衰退剝削了不少港人的財產和事業。

非常感恩在這樣艱困的時候，我竟然還能開拍一部 7,000 萬投資的大製作電影，我雄心勃勃的拿著已有的資金，開展了籌集另一半資金之旅，隨之而來，九波三折的劇情出現了。

直到現在還清楚記得，去找第一個投資者，他是這樣回答我：

「陳導演，如果每一個導演來要求我投資電影，但又要花四分一的製作費去搭建你心目中所謂的中環舊街景，**你是否把我當成傻瓜還是以為我是做地產生意？**」

我也明白在這樣的經濟環境下，找尋另一半資金並不會是一件容易事，但我沒有氣餒，繼續找到另一位投資者，他花了一個小時用心地把整個《十月圍城》的故事聽完，他準備離開之前拍拍我的肩膀說：

「陳導演，你知不知道你要求的那四分一的搭景費，這個價錢可以請兩位以上的天皇巨星同場演出，如果你是聰明人，應該轉變思維，不要花那無謂的搭景錢，**改用大明星上陣，沒人會關注那個佈景的！**」

找投資的同時我也開始找演員，如果沒記錯我第一去找的是劉

德華、然後周星馳及張國榮……

劉德華及周星馳相繼拒絕後……

至於張國榮的回覆我最記得，他其實是把我罵了一頓：

「陳德森，基本上多於兩個主角的電影，我也考慮很久，更何況你的《十月圍城》有十個主要角色？」

聽到這樣的種種回覆，我當然會有一點失落，甚至懷疑我的劇本是否真的出了問題？還是我說故事的方法太不濟？又或是我根本不曉得做電影生意？十萬個「為什麼」縈繞在腦海裡。

雖然在那些日子裡，挫敗的感覺從沒有離開過我，但也可能是不停見演員又不斷說故事的關係，越說越投入及有更佳的情緒，每個角色背後的故事及如何成長也越來越通透，不知不覺把我練得更能把故事說得動聽。

最後花上了大半年的時間，終於找到郭富城、張震、姜武、梁家輝、陳奕迅、曾志偉、鄭伊健、李心潔和特別演出的李嘉欣小姐參演《十月圍城》。

與此同時，當日支持我重拍《紫雨風暴》的美國監製 Harvey Weinstein，也有興趣購買《十月圍城》的海外版權，但其實在那個時候，剩下的另一半資金還未有著落，所以我滿心歡喜去見 Harvey Weinstein 的電影公司（Miramax）的駐港負責人，結果對方只能給予我 100 萬美元作為全世界海外的版權費，但其實當年《紫雨風暴》的重拍版權費也接近 70 萬美元。

我把情況如實報告我的投資方曾先生，他語重心長的對我說：

「陳德森，我從一開始聽你說《十月圍城》的故事時就已經很喜歡，那所謂的 100 萬美元海外發行版權費，我們半毛錢也不要拿，我相信我的眼光，全數就由我一個人投資吧！你不要打亂創作情緒，用心去拍電影吧！」

接下來，我便全心全力展開前期籌備和取景的工作，終於在2003年初落實在廣州南海基地的片場裡搭建我心目中宏偉的中環舊街景……

　　眼見主要場景像拼圖一樣，一天一天的落成，滿心歡喜之餘，可怕的消息突然來襲——沙士爆發。

　　世紀疫症沙士的源頭村落，正正距離我們的廣州片場不到15分鐘的車程，當時我們已經建組，大夥兒都在片場裡積極籌備中……

　　接下來，幾乎所有在廣州的港方工作人員家屬都打電話給我，有部分工作人員的太太，甚至哭著求我放她們的丈夫回港，在無計可施之下，我只能決定停工靜待疫情過去。

中環全景搭建中

情況一直持續到 8 月，在停工的半年裡，有一些演員已接了其他工作，不可能再回到《十月圍城》的劇組；當務之急，除了另覓合適的演員，另一個更嚴重的問題同時出現，就是那段時間不停的下雨，大部分已用木製搭建好的場景一一被雨水侵蝕而變得黴爛不堪，很多需要拆卸再重新搭建，台前幕後只有美術及道具組留下修復佈景，其他得全部再次停工回港等候通告，要待到 2004 年農曆新年後才重新開拍。

　　雖然不幸的事情陸續發生，但我們還是孜孜不倦期待著《十月圍城》的正式開拍，就在這個時候，又一件讓人痛心疾首的事情發生了，我的好朋友也是這電影的投資人曾先生用自殺的方式了結自己的生命，原因是他被人騙去所有的家財，最後他選擇用死來解決財困的問題。

　　那個時候的我才恍然大悟，為什麼曾先生早於 10 月便急著要把餘下的資金傳到公司戶口？他口裡說想我安心拍電影，但其實我告訴他拍電影一直都是分期付錢，根本不需要一次性付款，當時的我沒有為意曾先生的用意。

　　在曾先生自殺消息傳出的第二天，麻煩的事開始接踵而來，首先是大陸的員工不准所有港方工作人員離開酒店，原因是當時正值到期支付第二期大陸員工的酬勞，可以讓他們回家過春節，但曾先生逝世的消息傳遍了香港和廣州，內地製作團隊深怕我們不負責任不支付薪酬，港方的工作人員要等我付清了大陸員工應得的薪酬才能離開。

　　心急如焚的我巴不得立即趕往廣州，但給我的製片阻止，他們表示工作人員在廣州酒店裡很安全，只要我們能支付薪酬便能解決一切問題，但當時的律師制止我動用任何關於《十月圍城》在銀行

的資金。

在此，我非常感謝大陸的製片劉爾東先生，當時替我出面調停，我也同時想到辦法找來一筆款項讓國內的員工安然回家度歲。

在這裡我也要感謝林建岳先生，當時他主動打電話跟我說，願意接手繼續投資拍攝《十月圍城》，但這個新公司續投的方案也同時被律師勸止，並表示當刻最好一切靜觀其變，原因是曾先生背後的銀行準備起訴所有曾先生私下投資的項目，要追討所有的投資款作為抵償，因此那個階段是不適合再進行拍攝的。

最後，我只能在迫不得已的情況下解散劇組的所有工作人員！

忽然間……**一切如夢泡影**。

第43章

抑鬱症
上天的考驗

　　每一年我都會送母親到澳洲讓她跟我的姐姐們（我共有三位姐姐，她們都從內地移民到澳洲定居）一起度過農曆新年，因為本港的冬天剛好是澳洲的夏天，我也不想老人家被冷到，更加為了避免今年母親陪我一起面對如此複雜的困局……殊不知，澳洲的親人透過一些在港的朋友把投資人曾先生離逝的消息（報紙頭版的報導）傳真到澳洲給我母親看。其實我母親在去澳洲之前已經有輕微的中風先兆（就是進食時口沫會不自覺的流出，而嘴巴有時候會輕微的歪斜了），但一直照顧我母親的菲傭並沒有告訴我，原因是我母親怕我煩怕我小小事就逼她看醫生浪費錢，所以迫令菲傭隱瞞這件事。母親在澳洲的家裡，看到待我如再生父母的曾先生自殺的消息後，她開始憂心忡忡，然後吃不安、睡不穩……數天後，母親在浴室淋浴時不慎跌倒昏迷，三小時後才被家人發現，送往醫院時母親仍然是昏迷不醒，她因為中風而暈倒，也因為頭撞到地上而導致大腦溢出大量瘀血，醫生需要為母親在腦部開刀做一個大型手術。

　　翌日，我叫助手買機票的同時，也叫她幫我瞭解一下保險能提供多少協助，另一端也因為《十月圍城》的事還未完全解決，我不能實時起行，弄得我心急如焚之際；不到一會助手哭著走進我房間向我道歉，原來她這次忘了替我母親購買旅遊保險。我頓時覺得很奇怪又無奈，因為助手連續九年都有替我母親購買澳洲旅遊的保險，

為什麼偏偏這一年忘了？

我立即致電長途電話給澳洲的家人，我大姐說如果沒有買保險，母親又是觀光旅遊人士，那她每一天的住院費便需要約 3,000 港元，一旦醫生巡房，便得要每天 5,000 港元。母親仍然在深切治療病房昏迷中，我只得乾著急，朋友便介紹了一位周女士給我認識，她是一名術數師，**她為母親起了一支卦，卦象顯示母親如果在 23 天之內仍不蘇醒的話便會有生命危險**，雖然我向來不是迷信的人，但任何有機會能救助我母親的方法，我都願意嘗試；另一邊廂，我的助手訂不到往澳洲的直航機票，我只能從新加坡轉機去澳洲。在趕往澳洲旅途的過程中，遇到一個令我不能忘懷的人！

我拖著疲憊不堪的身軀，於清晨五時到達新加坡機場，我訂了當地的酒店稍作休息及洗刷，然後等下午才轉機往澳洲，就在機場往酒店的 25 分鐘出租車路上，那位大約 6、70 歲的出租車司機忽然問我可否聊兩句，我說可以，他說他看得出我心事重重人也很憔悴，是否不適，我雖然覺得大家是萍水相逢，但這老人語氣祥和，我便把母親的情況如實告之，年邁的出租車司機問我住在香港哪一個地方？我說我剛買下新房子，但還沒有搬進去便接二連三發生了一大堆麻煩的事，司機繼續問我是否仍然單身？我答是，他突然說了一句話讓我情緒失控泣不成聲，他說：**「你目前需要的並不是擁有一間屋，你需要的是一個自己的家。」**

一句簡簡單單的話，在適當的時機出現，讓我一下子觸動，整個人也因為長期的疲勞及失眠而崩潰了，我記得我一直哭直到出租車到達酒店，臨別前，出租車司機再跟我說了一句話：「我的收入大約只有 1,000 新加坡幣，但我養大了三個子女，把他們都送到大學，任何困難只要你願意你肯面對，是沒有解決不了的。」我後來給了

出租車司機多一點小費，但問題並不在於錢，他的話讓我把連日來抑壓的情緒完全釋放出來，整個人緩解了一點，真希望世界有多一些這樣的出租車司機。

幾經轉折終於到達澳洲，行李也來不及安頓便趕到醫院，我看著靜臥在病床上的母親，身上插了多條喉管，內心非常難過，但我卻什麼也做不到，只感到前所未有的無助，如果上天能讓我替這位年邁的母親承受她目前的痛苦，我願意！未來的數星期裡，我每天早上八時便與我的姊姊開始待在醫院等候母親好轉及有可能會醒來的跡象，一直待到晚上八時。每一天在深切治療加護病房裡的我，彷彿都在跟死亡擦身而過，因為每天早上看過母親之後，總不能一直賴在她病房裡（有其他重病患者也沒有太多地方可以坐），所以我們大部分病人家屬都會待在同一樓層的小小咖啡室裡等候消息。咖啡室內往往會坐著不同國籍的探病者，他們的親人大部分都是昏迷當中，大家都在等候著病人們的蘇醒。

日子久了，我們這群苦苦守候的家屬彼此也都變得熟絡起來，坐在這房會看到幾位曾經借過我零錢買咖啡的中東人擁著抱頭痛哭，因為他們的家人走了⋯⋯如是者又過了數天，另一位澳洲籍男子會愉快的買咖啡請我喝，因為那天醫生告訴他，他的妻子有跡象會蘇醒過來。我一邊喝著咖啡一邊好奇的問他妻子那麼年輕，為什麼會昏迷？他告訴我因為他的妻子一個月前生產時用力過度，擠爆了在腦內存在已久的其中一個瘤（一直沒事所以不知腦裡長瘤），而同時另一個瘤也因此壓著一條主要大腦神經線，所以不能開刀做手術，這也是他的妻子昏迷的原因！

午膳後，醫生通知澳洲男子趕快到嬰兒間，把他們未滿一個月的女兒抱去給快蘇醒的妻子見面。黃昏時分，正當我準備離開之際，

澳洲男子垂頭喪氣步回咖啡室，我見狀便買了一杯熱茶遞給他，澳洲男子便開口說他妻子醒過來也曾抱了女兒一會，便隨後又再度陷入昏迷，主診醫生告訴他，從種種跡象顯示，她可能再難以醒來，他苦澀地對我笑了一下：

「不過……幸好她也總算看了女兒一眼……」

我記得我並沒有跟這位萍水相逢的澳洲男子道別便立即轉身離開，因為我的眼淚已經忍不住不停的掉下來。當晚我突然性情大發，請了數位姐姐的家庭所有成員一起吃大餐喝紅酒，雖然當下我們的母親都還沒有醒過來，但我知道她最想看到的就是我們一團和氣地一家人聚在一起！經過深切治療房咖啡室的遭遇，我體驗到「團圓」這兩個字的意義和重要性。差不多來到第 20 天，我還記起那位周女士為我在香港起的那支卦，如果 23 天之內還不醒來便很危險，當時我越來越感到焦慮，我想找姐姐們商量一下接下來怎麼辦，但卻發現其中一位姐姐在洗手間裡偷泣，另一位姐姐也在醫院的花園裡哭著，她們每天待在醫院盼望著母親今天能否醒來，大家都支撐不住了！其實也難怪我的姐姐們，**每天在深切治療病房經歷各種生死，情緒特別容易崩塌**，所以我毅然走到母親的病床前，對著滿身插滿喉管的母親說：

「媽！我知道你好辛苦，但姐姐們也很辛苦，數天後我的簽證也到期了，必須回去了，你現在有兩個選擇！要不就快蘇醒過來，要不……好好的走吧！」

其實我也不知道在那一刻我如何有勇氣說出這樣的話！說了有用嗎？能聽到嗎？但我不管……我只知道情況再這樣持續下去，全家人都會崩潰！

奇蹟發生了，在母親昏迷第 21 天的晚上 11 時左右，深切治療

病房的護士打電話來通知我們，母親終於醒過來了。我們立馬趕去醫院，雖然母親醒了但只是回復意識，卻認不出任何人，不過總算暫時脫離危險期，因為如果她再不蘇醒，很有可能會變成為植物人！與此同時，我要趕著回去處理《十月圍城》餘下的問題，因為律師告訴我，曾先生背後的集團可能向我提出法律起訴，匆忙間我把行李收拾好，然後跟我的姐姐們商量分工照顧母親的事宜！

我二姐住得偏遠，從她的家裡去醫院一來一回也得要六個小時，現在母親已醒來，而且暫時度過了危險期，也可以進食流質食物，所以便決定二姐有空才來，而大姐一、三、五照顧母親，三姐則負責二、四、六三天，週日大家休息喘口氣，我答應她們一旦處理好公司的事便立即回來澳洲。

回來後，我即馬不停蹄和律師商議，如何面對曾生背後財雄勢大集團的起訴，他們的目的是要取回在公司戶口的餘下存款。大約是回來的第五天，我突然收到三姐的電話：「弟弟，抱歉我在未來的日子可能不可以再照顧母親了！」被諸事纏擾的我突然感到很憤怒，甚至想用髒話來痛罵她，但我忍住了，我只能問她不能照顧母親的原因。她說她左邊面頰痛了很久，因為有時間的空檔，所以便去了醫院做臉部抽取組織檢查，結果⋯⋯化驗報告出來是她的左邊臉患了淋巴癌，需要做手術把壞的組織切割掉⋯⋯那一刻的我真的無語了，只能對三姐說：

「你放心去好好治病吧！我會儘快趕回來！」

電話掛線後，我感到有點不大對勁！因為以我知道三姐的性格，如果遇上這樣的事，她怎會如此平靜？於是我又再打電話給三姐，問她是否有信心面對這個病？她崩潰大哭著說：

「沒有！」

我安撫著三姐說，既然大家都有宗教信仰，我們去祈福吧！勇敢的面對，如果這一次能夠逢凶化吉，我們一定要多作善舉！後來聽說三姐當時真的去了祈願。那一夜，我獨個兒站在家中的洋台，我仰望著天空對著上蒼說：「祢打我五拳、踢了我十腳，然後把我從十樓推下來，我也能好好的沒死，儘管來吧，我已練成金剛不壞之身，我什麼都不害怕！」

　　其實⋯⋯**那一刻，我的抑鬱症已經出現了。**

病癒後與數名曾患抑鬱症的病癒者一同出的一本書

第44章

溫哥華之旅
心與靈的講座

那一剎那開始……我也不知不覺的選擇逃避現實……

我公司跟我的家只有一個街口的距離，但回來之後我卻一直不願意回公司，每天只管躲在家裡的房間，最長試過兩日兩夜不出房門，只命菲傭把食物放在房門外，我不要有任何打擾，就算需要向公司員工發薪水，也只是命助手把支票放到我家便得離開，待我簽完後才再回來拿取；至於被起訴的事，律師只能打電話來我家在話筒商討，因為我把手機都關上了，除了助手和律師，**我不再跟任何人聯絡，我的抑鬱症症狀越來越嚴重！**

後來我才知道抑鬱症的症狀是有五個階段，當時的我已進入第四階段——逃避。

律師知道我的精神狀況出現了問題，所以把我和對方律師的會面安排於一個月後才進行商討及解決。

在這段期間，一位出了家的前製片同事歐女士，她說她會帶領一些佛教的團體出發往溫哥華，這是一個關於心靈的旅行，她希望我考慮能一起去。

當時我想反正那一刻我只想避開一切，而且我有一個感情要好的小學同學及姨媽的子女都移民溫哥華，離開一下去探望他們也未嘗不可，因此沒有太深究行程便答應參加。

英屬哥倫比亞大學，溫哥華，加拿大 University of British Columbia

　　到了加拿大才發覺，我們會參與一個名為「心與靈」的講座，神奇的是講座竟然出現了不同教派的領導人，他們是來自西藏的藏全佛教、非洲的基督教大主教、波蘭的回教大主教，以及曾獲得諾貝爾和平獎的一位女士和一位住在溫哥華靈修無神論的女修行人，我最大的好奇及疑問是無神論怎麼和三大不同派系宗教人士同台演說？

　　接下來，神奇的事情繼續發生，原來當天的入場券是在溫哥華佛教團體的秘書長手上，但我們都無法聯絡上他。

　　大家付上昂貴團費都是為了來聽這個講座，正當眾人感到彷徨焦慮之際，突然我接到曾經和我合作過的女演員李綺虹的短訊，她是透過其他朋友得知我來了溫哥華，她提議晚餐之後請我到當地唐人街著名的雪糕店吃冰淇淋，我便向其他團友提議一起去，心想著甜點會讓人心情變得好一點。

　　殊不知，我們竟然在雪糕店裡碰上那位秘書長，票自然而然取到！

第二天到達了會場，大部分來聽講座的都是社會的精英，當中有知名的大律師和大醫生，我也全神貫注的聽到最後，我發現台上五位不同界別的領袖，不約而同都是想傳達同一個信息，就是不論任何宗教信仰，其實到最後給予你的都是一種信仰上的精神力量，但卻不可以倚賴，而且所有的問題都是有答案，都可以解決得到，不能解決的原因是你不去面對問題，這是問題的根源……那一刻我完全醒悟過來，而且在整個過程中，我數次被深深的觸動而落淚。

　　我步出會場，感到如釋重負，當晚在自助餐晚宴上，我吃了兩個人份量的主食，而我也覺得我頓悟了！

　　我深深明白到宗教猶如日間的太陽，可以給予我溫暖，但晚上還是一定會消失，而且不一定有明月。沒有太陽的指引，便要靠自己向前走找出路，其後我經常以過來人身份，跟有抑鬱症的朋友說四句話，就是每當遇上問題便得要：

1. 面對它
2. 接受它
3. 處理它
4. 放下它

　　回到香港，我欣然地面對困境下所發生的問題，打開電話簿，我發現原來自己有許多醫生朋友，其中一位甚至是醫院的副院長，於是我逐一致電他們，請教他們有關母親開刀的事，其中一位醫生朋友問了我一些無關痛癢的問題，母親在昏迷前有否大聲喝罵我？有否打麻將？有否抽煙？我的答案是全都有，醫生朋友認為母親昏迷前是如此的健康老人，開這一刀還有什麼可以輸掉？

　　結果……我母親順利開了一刀，手術亦算成功。

　　然後，我再打電話給一些律師和法官朋友，向他們請教有關我

被曾先生背後集團起訴的問題，他們大部分的答案是對方只是想取回有關的錢，如果我沒有動用過那筆資金，根本沒有什麼好害怕！我還可以就籌備拍攝《十月圍城》的損失，得到公平的賠償。

結果：我們雙方和解，我歸還一切公司戶口的款項，而對方則把公司曾拍攝的電影版權歸我。

接下來那一段期間我也接受了一些氣功及抑鬱症的治療，最後發現治療是有幫助，但效果卻萬萬不及自己挺身站出來面對問題更有效，因為自我心理的治療（面對它）才是最重要。

總結整件事情，當我知道自己患上抑鬱症，到後來懂得治癒方法後，我有一個頓悟，就是我發現自己前半生進入電影行業後，生命裡便彷彿只有電影，早上為電影工作，午餐約人談電影事宜，下班由 happy hour 到晚飯都是和電影人在一起，每一刻都是離不開電影的話題，**一旦電影能夠成功固然是高興，但如果失敗了，我便像失去了一切世界末日來臨一樣**，所以由那一天開始，我決定要在我下半生裡尋找更多的人生目標，做任何事都讓自己輕鬆和變得更快樂。

這個目標就是學會了「行善」。

第 45 章

勵敬懲教所
學童電影班

　　佛教團體的好友問我有沒有興趣到男童院[注1]探訪一群青少年學童，並且以自身的人生經驗去跟他們交流，也鼓勵鼓勵他們的未來？

　　如果我的經歷真能幫助到這一群青少年犯，我當然是非常的樂意。

　　於是，在某一個禮拜天，我們來到了勵敬懲教所進行探訪，接見我們的負責人是懲教事務監督梁國榮先生，他先告誡我們如何去跟青少年犯人交流，並叮囑我們什麼可以說，不能作任何承諾，而且什麼是不能夠宣之於口。

　　然後，我們被帶到其中一個像教室的房間，房裡坐著50位男童，其中一個讓我印象深刻至今，他是來自國內的新移民，**一開始便用充滿怨恨的眼神仇視著在台上的我**，所以我常常故意地走到他的面前說話。我記得第二次探訪時也不時的走在他面前說話，當我說到人生遇上最難堪難過的事時（墨爾本深切治療病房時的所見所聞），他的態度好像開始慢慢的軟化，原來他也有過喪母之痛的人生經歷。

　　如是者，第三次到勵敬懲教所探訪時，他已經沒有了之前的怨恨眼神，而換來一種友善的笑容，他甚至會主動向我發出提問，問我經歷了那麼多困難艱苦是怎樣挺得過來的。他這個改變讓我甚感欣慰，雖然不知道我的說話能否真的幫助到這一群男童，但起碼我

知道他們都把我的話聽進去！

之後，梁國榮督察邀請我們到赤柱[注2]員工宿舍共進晚餐，原來他當晚還把懲教署署長也請來了，梁督察和我一樣喜歡杯中之物，酒過三巡後，他問我：

「你有這麼豐富的拍電影經驗，不如來教這群小朋友拍電影？讓他們將來多門手藝。」

懲教署長和應著說：

「這樣一來，他們離開了這裡或許能有多一個出路。」

當時不知哪來的膽量還是喝了點酒，竟然一口便答應了：

「好！就讓我來勵敬懲教所成立電影班吧！」

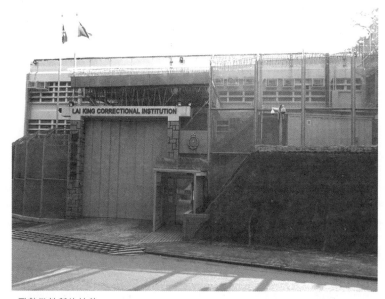

勵敬懲教所的外貌

翌日，梁督察一大早便打電話來問，應該從何開始成立電影班？才剛睡醒的我其實有點後悔，不過我還是要求他給我多一點時間思考如何去安排。

　　電話掛上後，我知道大事不妙，我會否更誤人子弟？

　　經過一夜的深思熟慮，我打電話回覆梁國榮督察：「首先，我需要知道有多人會報名電影班，這才知道應該怎樣的去安排。」

　　還沒過三天，梁督察便回覆我：「電影班的反應非常雀躍，總共有 32 人報讀。」

　　首先，我把 32 人分為 A、B、C、D 四組，每一組八個人，分別負責編劇、導演、製片、副導演、道具、場務、攝影、服裝和化妝等八個部門；第二階段是四組裡所有學員每人都要寫一個十分鐘的故事，故事最精彩的便擔任導演之位，其他的人就以抽籤形式分配到其他的電影崗位。

　　過程中有一段小插曲，當日在教室對我表現得極為不屑的那位學童，其實他是當中年資較高及身材最壯的一位，其他的學童對他既崇拜又害怕，而他抽到的崗位是副導演，所以他立即對我作出投訴：

「我不可能做小弟們的下屬！」

　　他之所以那麼大的反應是因為他那組被選為導演的，原來就是一直跟在他背後的一個小弟！

　　我語重心長的解釋：

　　「其實組織電影班，就是想你們知道電影絕對不能夠一個人便做得成，這是一項需要團結的工作，而且將來你們離開這個地方，回到社會也得要和其他人合作才能生存，才能自力更生，如果你能夠克服到這個問題，將來再次融入社會，被其他人接受你，相信也

不會再有問題！」

結果，他無奈地接受了副導演這個崗位。

與此同時，我找來四位朋友幫助一起完成任務，他們分別是陳榮照、梁本熙、劉國昌和關柏煊四位導演來當導師，而我就成為四個電影組的幕後推動者，後來關柏煊導演因手上工作太忙而退出，我便請林華全導演替代了他，因為林華全本身也是出名的攝影師（電影《香港製造》的攝影師），因此他還幫忙其他三組充當攝影指導，剪接導師由當時我的助理許宏宇負責，音樂導師便是大家熟悉的金培達老師及伍樂城老師來擔任，最後我便負責總監製的角色吧。

我們接下來兩個月的時間分配，是每個星期日都用作為拍攝天，每一組學員需要在一個月內的四個星期天，各組完成一部不超過十分鐘的作品。

拍攝期間，奇怪的是其中兩個組別的學員分別要求故事發生在中秋節，我還很好奇為什麼情節會這樣湊巧？後來梁國榮督察告訴我「湊巧」的原因，是懲教中心每逢中秋節都會為學員加菜，每人會在晚餐時獲加派一隻雞腿，所以學員故意把故事安排在中秋夜發生，這樣一來便可以名正言順要求道具加一隻雞腿，其實他們都很聰明的！

結果，四部短片在拍攝完成後的下一個月裡，也同時在導師們指導之下，把後期的工作準時完工；最後我和梁國榮督察為四部短片作最後審核，確定情節是否能通過，同時也決定把四段短片在勵敬懲教所放給 300 多名學童及其家長們觀看。

大家看完後反應都不錯！我和導師們終於鬆一口氣！

監獄處共設置了 24 所分別是牢獄、懲教處及看守所，每一年各監獄、懲教處和看守所都會聯合舉行一次才藝表演的比賽，而這次

梁國榮督察準備用學童的四部短片作品作為勵敬懲教所的參賽項目，但這個構思被總署拒絕了。原因是總署認為不適合讓表演者的臉曝光，一來擔心被觀眾記住他們的臉，日後他們回到社會或會被這些看過表演的家長或親屬評頭論足或鄙視，**總署提議除非把參演者的臉全都在影片裡加上馬賽克！**

我那剎那心有點急了……因為如果全程看不到表演者的表情，演員演出沒有情緒及表情的呈現，那戲劇怎麼表現？將會是極奇怪也不合邏輯的表演節目；在進退兩難之際，32 位學童的家長竟然一致寫信給梁督察，說他們全部同意所有參演者和台前幕後工作人員都可以曝光，不需要打任何的馬賽克，因為家長們認為他們用心拍也演得有水平，一切都要呈現出來，所以這次他們的演出是別具意義和有價值的。

後來在會場播出後獲得一致好評，我們五位在場的導師都感到非常欣慰！

這一件事情發生之後不久，我也要特別感謝劉德華先生，他特別在他的世界巡迴演唱會中，加插兩頭白醒獅的表演環節，而負責兩隻白醒獅的四個表演者，便是報讀電影班的 32 名學童裡的其中四人。

今天再回首，雖然當日下了這麼一個魯莽的決定，但最後竟然也能完成這個在心目中一直認為不可能的任務；而且，我另一更大的收穫其實是因為這件事而認識了梁國榮督察！

他在我 2008 年第二次拍攝《十月圍城》、抑鬱症再度復發的日子裡，一直在我身旁不離不棄的陪著我，直到等我拍完大結局他才離開我們在上海松江的攝影基地。他每天一大早陪我吃完早餐便陪我坐在監視器旁，然後跟我小聲的說：

「情緒按不住要罵人便罵我，把壓力釋放在我身上，然後收工回去喝點小酒放鬆，減減壓，就沒事！很快就過去的……」

被梁先生感動的同時也發生了一些小趣事不得不分享，事緣有一天我們要拍謝霆鋒與王栢傑的一場戲，其中最後一個拍謝霆鋒的鏡頭一直不順，其實我們已沒時間要轉景了，等到拍到第七條時，我覺得第二條還可以就覺得可以過了，當我喊：

「過！」

坐我旁邊的梁先生忽然說：「好像還差一點，不如再來一個吧！」

當時揚聲器的麥克風在我倆面前還是開著，我發現霆鋒聽到了他在說，然後用一種怪怪的眼神看著梁再回看我！

我立打圓場：

「霆鋒你照第二條來，情緒多給一點其實就差不多了！」

梁先生面上出現了堅定又同意的笑容，我在想他這笑容是我說得對還是在讚賞自己呢？

當拍攝完成回港後，我告訴梁先生我非常感恩和他成為了摯友的這個緣份。

後來我還告訴他，其實那天霆鋒的戲我因為心急也沒調教到最好……他用一種充滿自信的表情回答我：

「我這種充滿人生經歷的副導演是很難找的！」

但很可惜的是這位好友 2020 年因癌症往生了。

注1：「男童院」，社會福利署（社署）以社會工作手法執行法庭的指令，為成長路上有適應困難的兒童／少年及少年違法者，提供住院訓練服務。為使各種服務產生協同效應，以及讓不同類別的院童能夠分享設施，提供收容所、羈留院、核准院舍（感化院舍）及感化院等法定功能。

注2：赤柱位於香港島南區赤柱半島，淺水灣以東、石澳以西，是著名旅遊景點。

第 46 章

《童夢奇緣》
父子情意結

一天，寰亞電影公司的老闆林建岳先生約見我，他說劉德華仍有一部電影合約在他們的公司，但遲遲未找到合適的劇本，問我可否準備一些故事題材去跟劉德華見面聊聊？

華仔是我一直想合作的演員……當然願意啦！

數天後，寰亞的負責人和我一起去劉德華的拍攝現場探班，乘著劇組放夜宵的時間，我向他詳細地連續說了兩個動作電影的故事，劉德華聽罷後無精打采地伸了一個懶腰，然後打著呵欠的對我說：

「我已拍了超過一百部電影，也拍過無數的動作電影，在這一刻對動作電影實在感到有點兒厭倦，**你回去想一下有沒有一些非動作又特別一點的題材？**」

劉德華把話說完便想轉身離開，我突然冒出一句：

「我有一個關於父子親情的奇幻電影故事，我暫時把它取名做《童夢》。」

劉德華瞪大眼睛看著我，然後說他想知道多一點《童夢》的故事內容。

其實這故事我 1993 年拍完《晚 9 朝 5》已經開始構思，足足有十年！於是我便開始講故事……

《童夢》是講述一個十歲的小朋友，因為母親病逝後，父親便

立即另娶，所以他非常討厭父親和後母，決定離家出走，過程中遇上一位神醫，醫師有一藥水，喝了能夠讓他一天變大十歲，誤打誤撞這小朋友接觸了這神奇的藥水，於是便在這快速成長的過程中，他發現原來一直誤會了父親和後母，但一切已經恨錯難返，於是他在有限的時間裡盡力去彌補他的錯失……。

其實，《童夢》也是我和父親的矛盾，我如實告訴劉德華，我一直等到自己父親離世後，才真正明白「子欲養而親不在」的感受，而我對他的怨和恨只會讓自己一輩子活在痛苦裡。

接下來，我和他都靜止了十數秒，然後劉德華笑著跟我說：

「我們就拍這個電影吧！」

後來，從寰亞電影公司同事口中得知，原來那段時期劉德華的父親剛好得了重病，可他總是太忙而沒經常陪伴著父親，所以當日對我說的一句「子欲養而親不在」他特別動容，故他只花了十數秒的考慮，便決定接下《童夢》這一部電影，讓我能夠實踐我一直堅持做的正能量和有希望的商業電影。

《童夢奇緣》開鏡禮上合影

從一開始，我便把《童夢》設想跟美國導演添·布頓的奇幻電影系列同一取向，我希望戲中會有許多特技鏡頭令情節更奇幻，但一直以來陳德森早已被標籤為「動作電影導演」，公司對貿然拍攝文藝片的我還是沒有絕對的信心，所以便把原來的製作費扣除了四分之一，而且要求我自己的公司負責「包拍」[注1]，讓我極度猶豫不決，甚至想過拒絕接拍，但自己公司的幾位同事苦苦相勸的說：

　　「這麼多年，你一直想開拍《童夢》，這是你對父親的情意結，也是你的心結，我們一起努力在預算內把電影完成吧！」

飾演劉德華少年版的演員薛立賢

　　由於製作費非常緊張，除了劉德華的片酬不包括在製作費內，其他演員的費用也相當緊絀，後來**劉德華知道了，便自掏腰包加強演員陣容，這也是我那麼多年來一直都很尊重華仔的原因！**

　　直到現在為止，《童夢》也是我唯一的一次「包拍」也是最後一次！

結果，這部正式取名為《童夢奇緣》的電影，在當年的內地票房只屬一般，反而在香港取得 2,000 萬票房的好成績，更成為該年度票房排名第二位的香港電影。一直都想拍一些能夠發放正能量的電影，讓觀眾離開戲院時還對明天懷著希望，也希望電影內容能為觀眾帶來一些啟發和意義，但萬料不到我的電影還真能對某些人造成頗大的影響！

事緣是……

某天，我接到了一位異性朋友的電話，電話裡頭的她說有一位陳姓長者想跟我見面，我問原因？她說跟《童夢奇緣》有關。

翌日，我便跟我的異性朋友，一起去見了這位陳先生，我們在他位於觀塘的辦公室裡跟他見面，當日他的太太、兒子和媳婦也在，陳先生甫見我便衝上前緊握著我的雙手，他帶著微笑向我連聲說了兩次：

「多謝！多謝！」

對於他突如其來的舉動，我感到非常訝異，到底他為什麼要多謝我？

陳先生告訴我，他已經 70 多歲，從小時候便開始憎恨父親，**仇恨讓他患上了嚴重的抑鬱症，然後漸漸變成狂躁症**，生活變得沒有規律之餘，一旦太太對他作出勸戒，便會感到莫名的憤怒，後來還和太太交惡，更與兒子和媳婦不和，最後搬離家獨個兒生活封閉自己。其後，他一位朋友勸他到台北參加一個助人解決心結的團體，一共四天課程，這課程叫「圓桌」，他也不知道為了什麼原因，胡裡胡塗便去參加！四天的課程裡，不論是因為感情或親情出了問題，在課程中的第三天都會各自被分配去看一部電影，陳先生的問題是源自親人，所以那一天的他便被安排看了《童夢奇緣》。看完後的

那一夜，他反思了……頓悟了……明白了……也釋懷了。陳先生回來之後，主動向他的太太、兒子和媳婦道歉，一家人得以和解，再次一起生活重拾天倫之樂。

這件事情，讓我更加堅決未來的創作目標，就是一定要釋出更多的正能量。

電影給予了我創作的空間及安穩的生活，我也得要用它來回饋社會。

注1：包拍是指投資方向製作方投放一筆款項作為電影製作費，最終不論電影是低於或高於該製作費，投資方也不會再出資或取回剩餘的款項。

第 47 章

印度之旅
菩提樹下

自從經歷過人生突如其來的種種不愉快及打擊的事情後，**我開始深究在我的生命裡除了電影還可以有什麼？**

期間，我透過朋友開始接觸了藏傳佛教，也因為上一趟的溫哥華之旅，讓我希望對佛教有更多的認識，於是我有一位出了家的製片朋友歐女士，她約了我和幾位好友，包括曾經一起去懲教所開電影班的朋友，大夥兒前往殊聖的印度聖地走一走及拜見第十七世大寶法王「卡瑪巴」[注1]。

我們一行人先由香港飛往舊德里，住宿在一位「仁波切」[注2]擁有的平民旅館，這所旅館專為前來印度參拜的信眾提供民宿，所以設備上較為簡陋。

第二天早上我們由舊德里約乘車上山，車程大約十個多小時，目的地是「達蘭色拉」[注3]，但我從上車一刻便開始發燒，一直病到去這個名為達蘭色拉的山上，同行朋友立即為我買感冒藥及退燒藥，我一進房間便倒頭大睡！

還好，因為每一天都有許多虔誠的信眾要參見法王，所以到達當地旅館後，我們還得要等待當地寺院的僧侶安排適合的時間，才可以拜見法王。

翌日，我們被安排乘車到法王的寺院與祂一見，車程大約是 45 分鐘，病得胡裡胡塗的我，甫上車便不慎被車門夾到手，整隻手紅

腫得像元蹄一樣，本來已經帶病在身的我此刻心情變得更加低落，那位出了家的製片同事立刻安慰地說：

「你的病可能是替你消除 KAMA ！」

KAMA 藏文的意思即是我們中國人所說的「孽障」。

45 分鐘的車程後我們抵達寺院，看到很多印度軍人駐守著，他們都是奉印度政府的命來保護法王，而當時一些軍人需要暫時保管著我們的護照，但病得頭昏腦脹的我，竟然把護照留了在旅館，心想這趟跟法王緣慳一面，心情隨即跌落谷底，大家都勸我儘快下山取回護照再上來，我暗地裡在想，一來一回也得要一個半小時，還能趕得上見法王嗎？

為了不想大家感到為難，我還是答應下山回旅館拿取護照，前後經過 90 分鐘車程後，我又再次回到寺院，但湊巧的是原來我的友人才剛進去跟法王會面不到五分鐘；我便在走進房間會面法王之前先在旁邊的洗手間小解，一進廁所裡見有一隻北京狗，牠不停向我狂吠，還差點想撲過來咬我，門外的侍衛聽到吠聲立把我從裡面「請」了出來，原來這是法王御用的廁所，其他人等一律禁止使用。

終於，我成功進入會面室，其他人正在熱切的發問有關人生的問題，以及一些佛教的理念，在當下發生了讓我頗覺奇怪的事……

當我坐在法王身旁的座位時，法王竟看著並對我說：

「兩日前，我看了你的電影，你這電影很好玩、很搞笑！」

法王看的電影是《特務迷城》，原來寺院裡許多年青僧侶都喜歡看成龍電影，因為成龍的電影簡單易明又好笑……但在那一刻，在印度應該是沒有人認識我，而且我過後再問出家的製片朋友，原來根本沒有人知道今趟會有電影導演來參拜法王！

法王又問我有什麼想要問他？剎那間我的腦袋變得一片空白，好像沒有什麼再需要問了？忽然那剎那我漸漸體會到所謂的問題，可以花時間慢慢去探討和發掘，奇怪的是我突然在這一瞬之間洞悉了這個道理！

　　因為我們會在達蘭色拉逗留上一星期，有一晚出家的製片朋友忽發其想，問我有沒有興趣為「菩提迦耶」[注4] 每年舉辦的「滿願」法會幫他們拍攝紀錄片？

法會進行中

　　「滿願」是每年一度，讓全世界不同派別的佛教人仕、出家人和信眾一同來到「菩提迦耶」佛祖得道的那棵菩提樹下，一起祈願世界和平、國泰民安的七天儀式法會，在今年之前已有過兩位外國導演拍攝「滿願」法會，如果我願意將會是第一個華人導演執導這紀錄片。那刻我當然樂於接受，因為這是一件非常殊勝的事，但最後卻得不到當地主辦單位的同意，因為他們需要徹底瞭解及調查我的為人及拍攝目的，才能將此重任交予給我。

　　經過一年時間，他們知道我是一誠實可靠的電影人，終於答應

讓我在 2006 年拍攝「滿願」法會。

我當時帶領著我的助手、廣告界的一些朋友和那位出家人製片，兵分三路在舉辦法會會場的四周，於不同的場景和位置進行拍攝，過程可謂非常艱困。

首先，我對拍攝紀錄片是全沒經驗；其次，當地政府也因為安全理由，故整個七天的法會是沒有人知道或告訴我們法王會在哪一天及什麼時候出現，我們只可以憑藉想像力和現場所發生的事來判斷下一個鏡頭需要拍些什麼。

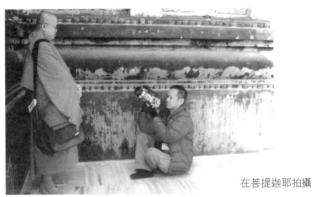

在菩提迦耶拍攝「滿願」的現場

結果，在七天的法會裡，我們是從每天凌晨五時到現場一直拍攝到月亮出來為止，前後四部攝影機各自在四個不同的位置一起拍攝。

最終……在十多天裡我們一共拍了將近 300 多個小時的內容。

我們回港後，我跟助手說根據教會的要求我們只需要剪一個 35 分鐘版本的紀錄片就足夠了！

我的這一位助手也是我人生裡的第二位助手。

從他進入公司的剪接房那一刻開始計算，他足足花上了一個多

月的時間來剪片；在這段期間裡，他日以繼夜的沉迷於剪片工作，為了爭取時間，甚至寧願留在公司吃和睡，經過整整40多天的努力，終於完成了這紀錄片。

第一次觀看剪輯後的成品，我只是為了節奏利落而修改了數處，以及加回一些特寫鏡頭，好讓主題更加明快，結果很快便順利完成作品。

隨後，這位助手離開了公司，去了中國發展的他成為了一名出色的剪片師。

大概兩年多前他更成了一個出色的導演。

從他的一篇訪問中他提到了剛入行便在我公司工作，但訪談中他說：

「我在陳導演的公司時，他剛買了一輛新車，我是一直幫他泊車的！」

聽到這訪問我挺好奇，為什麼他的第一份工會把那艱辛完成的記錄片給忘掉？不過也同時帶點內疚，原來我什麼都沒幫到來我身邊跟我學習的人，因為這件事，我後來再請助理時便問他們有沒有駕駛執照，如果有的話我便不聘用，免得重蹈覆轍！

注1：卡瑪巴，全稱為嘉華卡瑪巴（Gyalwa Karmapa），又稱大寶法王（為明成祖賜號），是藏傳佛教噶舉派中的噶瑪噶舉派之最高持教法王，並且也是最早開啟乘願轉世傳統的藏傳佛教領袖。藏傳佛教視他為金剛總持的化身。

注2：仁波切是藏文（rin-po-che）的音譯，本意指珍寶、寶貝。藏族佛教信徒在拜見或談論某活佛時，通常稱其「仁波切」，而不叫活佛，更不直呼其名。故仁波切引申為藏族佛教信徒對佛的尊稱。

注3：達蘭色拉是印度北部喜馬偕爾邦坎格拉縣的一個城鎮。從8世紀開始，已有吐蕃人移民至此。在第十四世達賴喇嘛叛逃西藏後，達蘭薩拉成為了叛逃藏人的政治中心，藏人行政中央及西藏議會亦設於此。因此，達蘭薩拉時常以「小拉薩」聞名；在中文語境中，達蘭薩拉往往是西藏流亡政府的代名詞。

注4：菩提迦耶是佛教的誕生地。Bodh 是印地語中智慧的意思，菩提迦耶便是迦耶的智慧之地，它源於佛陀釋迦牟尼在當地的一棵菩提樹下悟道成佛而得名，因此，菩提迦耶也有字面上的迦耶城的菩提樹之意。

第48章 　　　　榕光社長者服務中心
　　　　　　　　　　　　獨居長者

　　2007年，我接受一本名為《溫暖人間》的雜誌訪問，內容除了圍繞我的人生和電影，最主要是提及我在首次拍攝《十月圍城》時所面對的種種壓力及困難。其後因為《溫暖人間》這本雜誌經常報導許多有關慈善活動及不同宗教的人和事，我便從那時候開始訂閱。有一天我在其中一期雜誌看到一篇關於「榕光社[注1]長者服務中心」的義工團體的專訪，這個慈善團體是源自一群義工所組成，訪問裡同時提到一些關於他們為獨居長者的服務，讓我對這群「榕光社」的義工產生了一些敬畏的心，於是便透過雜誌社的總編輯約了其中兩位負責人，分別是主席聶揚聲先生和副主席林桂霞女士見面；經過詳盡的瞭解後，原來「榕光社長者服務中心」成立於1992年，最初成立目的是幫助一些老來無依的獨居長者義務搬家，也會不定期提供免費家居維修等服務，其後因為發生了一件事才讓「榕光社」對這一群獨居長者有了一個新的使命。

　　事緣一天，「榕光社」的一位義工接到警察來電，通知他立刻去一位曾經被協助的獨居長者的家裡，當義工到達時才知道這位長者已經去世多時，而現場其中一名的警員告訴義工，找他來是因為離世長者的手機裡就只有一個人的聯絡電話，而那人就是他，所以警方只有聯絡義工來查詢長者有否其他親人的聯絡。

　　義工告訴警員，他知道長者有一個兒子定居在大陸，警員問他

有沒有方法聯絡他？據義工所知去世的長者有一個用來收藏重要物品的舊餅乾盒，他們發覺該盒裡除了放置一些證件外，還有一本手寫電話簿，簿裡有他兒子的聯絡電話號碼，當時警員隨即請義工打電話聯絡去世長者的兒子。以下就是電話裡義工和長者兒子的對話：

義工：（電話接通）你是否XXX的兒子？

對方：我是。

義工：你爸爸剛過世，現在有警察在你家，請你回來處理你爸爸的身後事。

對方：（反問）你是誰？

義工：我是榕光社義工，曾經照顧過你爸爸。

對方：我爸爸也跟我提起過你，其實……我移居內地多年，已經好久沒有跟我爸爸往來，所以他的身後事，倒不如交給你和榕光社處理吧！

義工還來不及回答，長者的兒子便掛斷了電話……

由那一刻起，「榕光社」便開始拓展幫助獨居長者的義務工作，除了搬家維修，還會定時上門探訪、中西義診及處理他們身後事的項目，該項目名為「夕陽之友」計劃。

《開心來、尊嚴活、安心去！》 便成了「榕光社」從此以後的口號！

一年一度長者團年飯

瞭解更多以後才得知原來「榕光社長者服務中心」並沒有真正的會社，只是借助善心朋友的製衣工廠裡放置兩張桌子和電話來充當辦事處。回家思考了一個晚上，我決定為他們舉辦一個籌款晚宴，目的是能讓他們有一個正式的會社。

　　結果慈善晚宴一共募到了 200 多萬，成功為「榕光社」在本港竹園南邨裡設置了一個 3,000 多呎的新會址。這些年來，榕光社的長者會員由當初不足 90 人，而至今已有 900 多個會員。時光飛逝，2018 年我覺得「榕光社長者服務中心」已漸上軌道，我也該是時候去協助另一些較弱勢的慈善團體，但主席聶揚聲先生語重心長的把我挽留，並告訴我，他於 2008 年初成立會社之初已有一個心願，就是籌建一所慈善安老院，而從 2008 年到 2018 年這十年間，「榕光社」在籌辦興建慈善安老院的募捐項目裡已經籌募到差不多 2,000 萬的善款，只可惜善款一直追不上樓價，所以安老院遲遲未能動土興建。

　　那一刻的我其實非常猶豫，因為《征途》開拍在即，籌備工作進行得如火如荼……如何能分心去協助「榕光社」？但因為「子欲養而親不在」是我人生中一件極其遺憾的事情，另外**我覺得自己很快也會成為獨居老人**，經過深思熟慮後還是下定決心，再舉辦一次大型晚宴籌款！

攝於募款晚宴

當晚結果得到一群無私有大愛的中港台商界和演藝界好友支持，晚宴募款非常踴躍，我們最終募得 1,100 萬善款，因此在三個月後購置了一個 5,000 多呎的大廈單位作為安老院的會址，亦於翌年裝修改建！

慈善安老院，那「慈善」兩字的定義是什麼？在本土這個環境裡，其實許多獨居長者入住安老院後，他們或多或少都會有一種活著只是在收容他的地方，只是在等著離開人世，而我們的成立就是不想長者有這樣悲傷的想法。「榕光社」慈善安老院，除了本身按政府規格一定要聘用一定數量的職員以外，我們還有多達 70 名義工為長者服務，因此……每一位長者都可以選擇他們喜歡和投契的義工去照顧自己；同時為了讓入住安老院的長者住得開心，長者除了把政府長者生活津貼[注2]用來支付老人院的住宿費外，我們會把已購買安老院餘下善款用作安排不同類型的節目及活動……譬如義工可以陪伴長者出外觀看戲曲表演，不定時舉辦氣功班、太極班、插花班、繪畫班及一些健康講座，每月安排藝人探訪及表演，而同時根據住院長者的健康狀況安排一些點心美食讓他們享用，讓長者住宿在安老院期間感到開心及生活充實，如往後的經費欠缺便從每月的慈善捐款[注3]中撥出部分作為補貼。

「慈善安老院」籌款活動基本上已竭盡了我所有的心力……但我未來還是希望全港的每一區都有一所像這樣的慈善安老院，能為入住的每一位獨居長者感受到我們的口號：

「開心來、尊嚴活、安心去！」

注 1：榕光社自 1992 年成立以來，一直致力開展不同的服務，有關懷獨居長者的善終服務「夕陽之友計劃」、惠及低入收家庭或長者的「惠膳計劃」、促進鄰里互助的「助膳計劃」、關憫病者的「中醫贈醫施藥」、「流動中醫醫療車」等服務均惠及獨居長者及露宿者，彰顯人與人的關愛。另外為了讓長者度過有尊嚴的晚年生活，現籌建一間甲級的院舍，讓長者老有所依。

注 2：長者生活津貼，包括普通長者生活津貼及高額長者生活津貼，旨在為本港 65 歲或以上有經濟需要的長者每月提供特別津貼，以補助他們的生活開支。普通長者生活津貼及高額長者生活津貼現時每月金額分別為港幣 2,770 元及港幣 3,715 元。

注 3：榕光社每月均有善長定額捐款，所有善款均會用於榕光社的多項服務，如：
夕陽之友計劃 ⇒ 施棺行動 / 施膳行動 ⇒ 飯盒 / 贈醫施藥 ⇒ 醫師診金 / 共建老人家 ⇒ 安老院舍

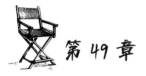

第49章

十月再圍城（1）
台前幕後

2008 年⋯⋯我記不起詳細的日子，只記得 2007 年我接到陳可辛的電話，他問我是否願意出讓《十月圍城》的劇本？我直截了當的說：

「《十月圍城》的劇本絕對不會出讓，**就算我這輩子沒條件拍，將來也只會把劇本帶進棺材！**」

在我而言，《十月圍城》已不只是一部電影，這是我人生裡的一件重大的事！

陳可辛表示，他只是不想浪費一個好的劇本，並說如果我願意的話，可以由我來執導，他擔任監製；然後他也告訴我因為他剛拍畢的《投名狀》得到很好的票房成績；而且另一邊廂，馮小剛導演的《集結號》同樣有很好的票房，大陸市場已經擴充了，現在是時候負擔得起像《十月圍城》這樣的大製作。

我斬釘截鐵的說：「但我仍然堅持要搭建我心目中的那個城，重現 1905 年的皇后大道[注1]！」

陳可辛：「你放心，我現在告訴你，今次《十月圍城》搭的景，將會比你當初想像的還要大兩倍！」

於是，我們便開始籌備建組！

自從本港電影進口內地，直到合拍電影的出現，內地的黃健新導演都擔當著一個很重要的角色，他也是我和大陸電影局及內地投

資方之間的重要橋樑。

其實黃健新導演在我 2004 年第一次開拍《十月圍城》時，他已經非常的支持我，為我跟內地電影局溝通，讓我的劇本能夠順利通過，所以這一次陳可辛亦找來黃健新合作，他們一起聯合監製，他的加入對我對整個製作團隊也絕對是如虎添翼！

隨後，我們的投資方是博納電影公司的老闆于冬先生，因為于冬先生一直都很支持香港電影，他也是當年在大陸投資最多港產片的電影公司老闆。

由於大家都相信《十月圍城》會非常成功，所以大家都很齊心一致的開始了前期籌備的工作，而我們首當其衝要處理的事，便是要開始張羅演員，陳可辛深知道一部電影需要多至十位出色演員參與並非容易事，所以每當我們跟演員說故事時，都會強調「維多利亞城」這個城才是電影裡的真正主角，保護孫中山事件才是主線，所以大家演出的角色都是各有特色、各懷所長，希望大家別分彼此，同心協力完成一部佳作。

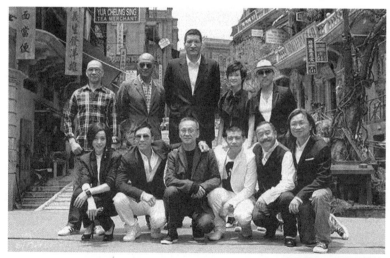

一眾演員在主景拍照留念

接下來是尋找演員的過程，我在此必須向所有參與的演員再次道謝，因為所有演員都願意減收片酬，並且主動配合檔期，最要命是《十月圍城》是一個發生在清朝的故事，大部分男演員都需要剃頭演出，剃了頭便不能接拍其他電影。

而當中有數位演員，我還是要提一提的……

我聯同兩位監製一起尋找王學圻老師飾演戲裡投資革命的老闆「李玉堂」這個重要角色，他看過《十月圍城》的劇本後，也覺得「李玉堂」這個人物寫得很好，只是他懷疑身為北京人的他，擔心是否能把一個祖籍廣東的「李玉堂」演繹得傳神？我們當然深信王老師能勝任，閒聊間我們提及王老師在《梅蘭芳》中飾演的十三燕角色，我向他表示他演得非常精彩。

我：「在《梅蘭芳》中，你的京劇唱得那麼好，你一定很喜歡京劇？」

王老師：「我不太愛聽京劇！」

我：「為什麼？」

王老師：「我的母親才是京劇的超級喜愛者，早於我的中學年代，每當我放學後在家溫習功課時，母親便和她的姐妹們在家裡的大廳唱戲，讓我根本難以專注溫習，入行後，作為一個專業的演員，既然接《梅蘭芳》這電影，便一定要想法子把戲演好，所以早在電影開拍的前半年，公司便請了京劇老師教我唱戲，而我自己也請了私人老師教唱腔及擺手，每天雙管齊下的學習京劇。」

一個不愛京劇的人，卻能夠把一個京劇大師演繹得如斯的繪影繪聲，讓我更深信《十月圍城》中的角色絕對非他莫屬！

接下來，第二個接觸的演員也出現了一些波折，他便是謝霆鋒，當他聽過我和陳可辛解釋這個拉黃包車的下人角色「阿四」後，*謝*

霆鋒劈頭便說：「兩位陳姓導演是否搞錯了什麼？要我去演一個不懂武功而且面容破相，又交不到女友的下人角色？你們似乎找錯了人。」

我：「霆鋒，你一直所演的都是手到拿來的角色，長得帥也能打，而且每次都有著美滿的愛情，我們找你演繹一個跟你以前完全相反的角色，原因是我們都覺得你的演技還有許多的可能性，這個角色在你而言絕對是一個新挑戰！」

霆鋒說要回去多作考慮。

三天後，我收到謝霆鋒的電話，他問：「可否請人替我化一次這個角色的妝？我想嘗試一下是否能代入自己就是你們所說的『阿四』，而我數天都會不卸妝，認真的感受一下自己是否就是他？」

又過三天後，謝霆鋒發了一個短訊給我，而這個短訊只得三個英文字母：「YES！」

胡軍也是碰面時幾乎跟我翻臉，因為這個清朝統領的角色我們要用特技化妝蓋在他原本的臉上目的是把他眉毛去掉，鼻樑弄歪再加上一個疤痕，他嚴重抗拒就是剃掉眉毛，覺得以前看過一個這樣的人演出令他覺得很噁心，後來我請他來試一次特效化妝的造型，然後我跟他說為什麼我們有這個造型的想法……

我：「其實他個人不止沒有眉毛，其實他身上的體毛都掉光了，原因是他太忠於清期及大清皇帝，精神一直在作戰狀態之中，故龐大的壓抑弄得身體及精神都出現毛病，而多次為保護朝庭出戰，弄得鼻樑被打歪不得已，而且全身都是疤痕及磨滅不了的舊傷口。」當他聽完消化之後再看著鏡子裡有點扭曲的造型，他也相信了這個人物！

接著找到的便是從沒有在大銀幕出演過的李宇春，我們在陳可

辛於北京新成立的電影公司裡初次見面，整個會面過程大約只有半句鐘，我和陳可辛不斷的向李宇春發出提問及說故事，但她卻是一直低頭看著地下，偶爾的點點頭或搖搖頭，甚至偶爾給我們一些極其簡單的響應：「明白」、「知道」。

當李宇春離開之後，陳可辛便失望地說：「她應該不會接下我們的戲！」

我說：「讓我再試一次！」

後來，我從李宇春的經理人中理解，她是一個沉默寡言不愛熱鬧而且非常宅的女生，而之前跟她見面時，整個辦公室坐著快30多人，是對她十分之困擾的，所以我決定跟她來一次單獨見面。

翌日，我約了她在三里屯一家冰淇淋店裡見面，而這一次只有我和她，所有人都要在店外等候，包括她的經理人和我的副導演。

見面之前，我做了一點有關李宇春的資料搜集，我告訴她，其實這個角色跟她的歌唱事業有點相近，因為她出道以來都是長年累月離開家鄉，四處奔走在中國不同城市演唱，這樣奔波對她來說應該是身心很感疲憊？她略點頭回應我，我續說正正就是這個心態跟戲中角色是不謀而合，當我把人物角色性格詳細的解釋之後，李宇春一邊吃冰淇淋、一邊笑了笑說：「我就是害怕演得不好，我不希望首次在大銀幕的演出會令觀眾及喜愛我的歌迷失望，但聽完你說後，現在我明白你需要我演繹一個什麼人，也感覺踏實多了，我相信我可以駕馭這個角色！」

我們一起擊掌說：「合作愉快！」

我們選角色的同時也在馬不停蹄的創作，我們的編劇是一位內地的年輕人名叫郭俊立，這位年輕編劇每到電視轉播籃球比賽的時候，他便申請改開會的日期或當我們正在開會他便會堅持要暫停一

下，因為他是中國籃球的超粉，要專心欣賞球賽，我也拿他沒法子，有一次剛好也沒太多事便陪他一起看球賽，就在這時候我發現電視裡其中一隊有一位身形超巨大的籃球隊員，我釘著他看就發現他是我們一直還沒有找到的那個賣臭豆腐的少林高手角色。

我約了這個身高足有 2.11 米、體重 140 公斤的中國職業籃球運動員巴特爾，在我下榻的酒店餐廳裡見面。

巴特爾出現時手上拿著一瓶巨型白酒，我猜測這酒應該足有兩斤份量，其實因為他根本就不想演，所以是想把我灌醉後便安然撤退，幸好我的酒量還算不賴，我倆一直把他帶來的酒喝光他還是沒法子說服我不找他演，直到餐廳打烊，事情還沒有絲毫進展；幸好，餐廳經理讓我們繼續坐下來，我便到酒店房間拿我自己帶的威士忌，我們又喝著喝著，大半瓶後他才道出婉拒我的原因。

原來，他曾經幫助一個好朋友的電影客串了三天，殊不知那三天的戲，經過剪輯卻讓他莫名其妙的成了男主角，整件事情出來的效果糟透了，他認為自己完全沒有演戲的天分，而且這件事讓他給身邊的好友及一些親戚偶然會取笑他！

說著說著……我們彷彿成了朋友。

我問他人生中有什麼事情最難忘？他說人生中最難忘的就是被美國 MBA 邀請，成為第一位加入美國 MBA 的中國籃球員，可惜巴特爾來到美國簽約兩年後，基本上出場的時間不多於數分鐘；在這兩年的時間裡，他覺得自己被 MBA 羅致的原因，就是因為美國 MBA 想打入中國市場，為了這件事，眼前這個足有 2.11 公尺的巨人告訴我他在美國不知道有多少個夜裡……流過多少趟眼淚。

我跟他說，不知是湊巧或上天安排我找到了他，因為這個角色就是一個被少林寺逐出師門的武僧——「王復明」，他是一個自幼

被人遺棄在少林寺，一生練武卻從未派上用場的人，而保護孫中山的計劃就讓他把窮一生的武學盡現出來。我續說：「大巴（他的暱稱），你就用在美國時候的心情來演繹這個角色吧！」

然後，我又回酒店房間取出最後一瓶威士忌，我們在天亮前把最後一瓶威士忌也幹掉！

雖然這一頓大酒讓我到翌日下午還沒完全的蘇醒過來，但我好開心巴特爾接了我的戲，而且他在戲中的演出也非常出彩。

另外一個我也要非常感激的演員便是李嘉欣小姐，本來在四年前的劇本裡，她的角色甚為吃重，但最後在這個版本卻只剩一個鏡頭；縱使如此，李嘉欣也欣然答應演出，全因為她的經理人說：「雖然只得一個鏡頭，李小姐覺得這戲沒她出現，黎明扮演的這個乞丐角色便不完美，所以是絕對值得參與！」

香港電影金像獎獎項

最後，來到最為苦惱的角色，原本四年前電影中的革命支持者「李玉堂」這老闆角色我一直屬意曾志偉，但陳可辛認為曾志偉的綜藝節目《超級無敵獎門人》的搞笑形象太深入民心，如果突然讓他演繹一個這麼嚴肅的角色，恐怕出來會有反效果。我深信陳可辛這個建議是公正的，因為他和曾志偉情如父子，但我依然非常希望曾志偉能夠參與《十月圍城》。

後來我們想了想，既然故事的背景發生在 1905 年的香港，當時香港屬英國殖民地管轄的小島，我們似乎確實需要一個維持治安的警察角色……。

　　哈哈，陳可辛婉轉把見曾志偉的任務交予給我，我戰戰兢兢的跟志偉說，他要從以前的主角變成了現在的配角，並把事情的始末如實相告，但我還沒有把話說完，他便一口答應，他說他不會錯過這個好劇本，以及和我們這群台前幕後合作的機會！最後，他向我詭異的笑著說：

「下次叫陳可辛親自來跟我說。」

注 1：皇后大道是本港開埠之後的第一條建築的主要道路，分為皇后大道西、皇后大道中及皇后大道東（可簡稱為大道西、大道中及大道東），由中西區的石塘咀，一直延伸至灣仔區的跑馬地，全長約 5 公里。

第 50 章

十月再圍城（2）
抑鬱症再現

　　我們的圍城場景，搭建於上海松江的勝強影視基地裡，跟基地合作的原則是整個圍城的四分一搭建費用是由勝強影視基地負責以外，另外一部分酒店費用也是由他們支付。

　　我們的場景均以實景方式來搭建，即是要用石頭、沙子、水泥和磚頭做材料，勝強影視基地願意支付這四分一的費用，條件是電影拍完後，圍城所有場景全部歸勝強影視基地擁有。

（左）我、陳可辛、黃建新、劉偉強及于東

殊不知搭景期間，上海松江連連大雨，搭建場景從一開始便很不順利，本來預算搭建周期為五個月，但最後卻要花上差不多七個月的時間才得以完成，也因為出了這樣的狀況，電影被迫延期開拍。

在那一刻，我已感到憂心忡忡，因為從影 30 年，曾經做過製片、策劃、統籌及監製等不同的幕後工作崗位，令我開始極度擔心演員的檔期會出問題，因為大部分演員只給我們不到三個月的拍攝期，而我們還未開始拍攝已超期開拍，再加上大家為了精益求精而不斷修改劇本，**電影還未拍到一半，所有的工作人員（包括我）都是不眠不休已身心俱疲**，但演員的檔期都快到期了，令我精神壓力越來越大，而人也變得越來越緊張。

到差不多最後的一個月裡，我由每晚一粒安眠藥增加到兩粒、三粒……但最終也只能每次睡四小時左右便會驚醒；還記得有一晚上，**我竟然在半夜睡夢中大喊：“Cut！”**

我的驚叫聲傳遍整個樓層的走廊。

另一邊廂，我每天拖著疲乏的身子起床後把寢室的窗簾打開，窗外便能看到搭建的圍城的全景，城周邊的圍牆，感覺自己困在一座 1905 年的大監獄裡，心臟便加速跳動……壓力變得越來越大。

在困難重重下我們向影視基地提出，把拍攝期延長一個月，但片場老闆卻不同意，原因是搭景遇上大雨屬天災，與人無尤，當時投資方與影視基地各持己見；在僵持之下，投資方便不讓我們進入場景拍攝，因為兩個入口都被大鐵鍊緊緊鎖上。

影視基地表示，如不增加場租及工作人員的住宿和一切的相關費用，我們便不能繼續在內進行拍攝；與此同時，他們更派出百多名保安人員，阻止任何劇組的工作人員進出場景，後來陳可辛請了上海政府和有關人士出面調停！

但因為當初簽訂合約時，並沒有留意細則條文，所以如果我們打官司的話勝算不大，而且還更耽誤演員的拍攝檔期，基本上我們延誤不起，而在這件事情上理虧的絕對是我們。

整個紛爭令我們停工一個多星期，而當時正在拍攝最後的結局戲，每一天的損失足有數十萬，再加上部分演員的經理人，向我及製片暗示檔期即將完結，因為大部分演員都接了其他新的電影，部分更是現代戲，需要時間把頭髮留起來，有演員的經理人甚至向我提出，先讓演員拍罷新電影後再回來繼續拍我的戲，但我知道一旦停下來，電影便有可能永遠停拍，胎死腹中！

在不知不覺間，我的壓力已爆鍋，加上睡不了覺，精神變得極度恍惚，無緣無故會出冷汗，那一刻……我知道我的抑鬱症又回來了。

早晨我沒辦法打開房間的窗簾，因為我害怕看到那座圍城，我躲在黑漆不亮燈的房間，很快便病倒，人也極度恐慌，我決定立回港治病。

在我準備離開上海前的一個晚上，我語重心長發了一個短訊給陳可辛。

「Peter（他的洋名），**我已心力交瘁，沒法子再繼續下去**，你絕對是一個比我優秀的導演，《十月圍城》沒有了我這個導演是沒問題的，可以由另一個導演或你來完成！」

陳可辛回覆說，他開拍《投名狀》的前一周，也都因為劇本未能完成，因而壓力大得離開了；其後，因為黃健新導演（也是他的監製）的開解，他才再次回到現場繼續拍攝，他說《投名狀》在內地的成功，改變了他的人生和事業，而《十月圍城》的成功，也將會同樣改變我的前途。

我告訴他，我目前是希望能保住性命，雖然《十月圍城》一開始是由我改編從新創作和發起，但這一切都已經不再重要，留給你……陳可辛吧！

　　陳可辛可能還不知道我的情況有多嚴重！他沒有再勸止我，因為他以為我回去休息數天好轉便會回來。

　　一回到家，我便在朋友介紹下去了見一位心理醫生，該醫生開了一些抗抑鬱藥給我，服藥後，我便躲在家裡不斷沉睡，也不想見任何人。

　　此時，我大姐特地從澳洲趕回港探望我並暫住我家，她看到我早上七時起床後，便站在陽台前看著對面的山坡一言不發，數分鐘後又再折返房間繼續昏睡；數小時後，她又看到我起床坐在餐桌前，菲傭拿水果、麥皮給我吃，坐在梳化的大姐目睹我舉起叉子向著餐桌叉著，叉子只是叉著空氣，並沒有水果，但我卻把空著的叉子往嘴裡送，來回數次吃著，其實什麼都沒吃到像在吃空氣，之後我又繼續回到房裡昏睡。

　　下午我起床後，大姐已去了菜市場，但她在餐桌留下了一封信，信裡她告訴我今天所看到的一切，當我第二次回到房間時，她感到非常惶恐，並且哭了，她說一部電影沒有了，還可以再拍其他的電影，但如果生命沒有了，便真的什麼也沒有了，大姐明白這部電影對我十分重要，但**她認為沒有任何東西比親弟的生命還要重要**。

　　看完大姐的信，我也感到非常驚恐，我知道自己不能再吃這些抗抑鬱藥，但我還是極度渴睡，接下來，我足足睡了 48 小時，期間沒吃沒喝，甚至連大小二便也沒有。

　　大約五天後，我忽然接到一個短訊，因為整個《十月圍城》的港方劇組工作人員，也是我的長期合作夥伴，他們推了其中一個跟

我感情比較要好的，負責美術的工作人員做代表發短訊給我，他說陳可辛開始瞭解事態的嚴重，並請了劉偉強導演來幫忙，雖然拍攝可以繼續，但**如果我決心不回到劇組，他們也決定跟我共同進退……一起撤離。**

這一下事情就變得更嚴重了，雖然陳可辛和劉偉強定必能夠把電影完成，但如果因為我的問題，而令到一部分重要的工作人員撤離，後果絕對不堪設想。

幾經深思，我回覆劇組工作人員：

「我已經看醫生，暫且沒事了，並將於兩天內回到劇組，大家都不能走！」

決定回到劇組一事，我必須多謝一位好朋友，他便是勵敬懲教所的梁國榮督察，他當時跟我說：「我陪你回到劇組，當你情緒不穩定或被激怒時，我就在你身旁，現場有情況你就把情緒及脾氣發在我身上，發洩出來就好！我陪你走過這艱難時刻吧！」

好友梁國榮先生一直陪我在現場拍攝

朋友在我抑鬱症期間起了非常大的作用。

回到片場，遇到劉偉強導演，他和他的助手提著行李在搭建的皇后大道中街景上巡視，我上前向他道謝，然後提議他先把行李放回酒店。他說：

「兄弟，我是來救火，不是來觀光的，先趕緊知道如何幫忙，搶時間，其他的都不重要！」

翌年電影金像獎我上台領最佳導演獎是劉偉強頒給我的，我故意把獎先讓他拿著然後自己從口袋掏出感恩宣言來讀，因為這個獎他也有份！

《十月圍城》的成功，再次證實能夠成就一部讓人記得住和有價值的電影，一定不可能是一個人可以成就而來的，而必須由一群熱愛電影的人造就出來。

第 51 章　《鐵血一千勇士》(Myn Bala) 哈薩克斯坦之旅

　　《十月圍城》完成後，我帶著電影參加了數個國際影展；其中一次我帶著《十月圍城》出席俄羅斯電影節，當電影放映完畢播出工作人員名單的字幕時，場內觀眾即報以熱烈的掌聲，如雷貫耳的掌聲，直至所有字幕播放完畢才停止，足足有六分鐘之久！這些觀眾都被電影深深所感動，他們都主動來跟我握手，我當然開心，但心裡卻帶著疑問：**「他們都知道中國有過這一場革命嗎？他們都認識孫中山先生嗎？」**

　　接下來的一個記者招待會上，負責訪問我的一位電影人告訴我，俄羅斯（即前蘇聯）也有過一次大革命是發生在 10 月，現場有一位記者也隨著說，法國也有一個大革命在 10 月，為什麼都不約而同發生在 10 月？我打趣地答：「可能因為夏天太熱、冬天又太冷，秋高氣爽的 10 月正好是搞革命的時候！」弄得大家都哄堂大笑。在俄羅斯電影節的數天裡，我認識了從哈薩克斯坦而來的兩位製片人 Anna Katchko 及 Sam Klebanov，他們問我有沒有興趣把《十月圍城》帶去哈薩克斯坦電影節，給當地觀眾放映一場觀摩場……隨後 Anna 告訴我，他們正在籌備拍攝一部跟《十月圍城》的片種類近的關於哈國早年的一場革命，名為《鐵血一千勇士》(Myn Bala) [注1]，並邀請我擔任這部電影的監製，而負責執導的正是那一年俄羅斯電影票房最高的年輕導演 Akan Satayev。

一眾演員於拍攝現場合照留念，後排左二及左四是製作人 Anna Katchko 及 Aliya Uvalzhanova，後排右一是導演 Akan Satayev

　　能夠跟其他國家的電影人合作，我覺得絕對是一個很好的機會，因為我在電影行業一直保持著一種心態⋯⋯就是做到老、學到老！我欣然接受邀請，但後來因為他們預算有限，最後我只擔當電影的顧問。到了哈薩克斯坦，其中一件值得高興的事，就是我認識了來自美國的著名導演及演員奇雲高士拿；在晚宴期間，我們聊了很久，他對我說了一番肺腑之言，就是他如何由成功變得狂妄自大，到突然失去一切而暫別影壇去搞音樂，期間他甚至想過要放棄電影事業⋯⋯直到醒悟過來再重新振作回去演戲，奇雲高士拿的心路歷程和經歷體驗都非常值得我去學習。

　　大陸觀眾和影評人都將《十月圍城》歸納為主旋律電影，我心裡想荷里活大部分 A 級製作電影都是主旋律電影，所謂主旋律電影就是愛國、愛家、愛人民；因此我突然想在哈國拍一個有關維和部

隊拯救被恐怖份子綁架中國科學家作為人質的故事。哈國政府也極力支持這個計劃，其後我回到中國便立即找投資方，但隨後卻因為中方投資者和我在創作上發生意見分歧，於是計劃就被擱置了。順帶一提在那時候吳京還沒有拍《戰狼》，我也當然不想用吳京的成就去相比，我也未必拍得出他的成績，我只是感慨一部成功的電影，除了要有好的創作外，還得要天時、地利、人和來配合。

　　《鐵血一千勇士》（Myn Bala）的電影是哈薩克斯坦有史以來投資最龐大的電影，拍攝終於在 2011 年完成，電影拍得相當壯觀宏偉，但最可惜的是因為電影公司在各國的影展播出期間不幸被盜錄，這絕對是一件很遺憾和可惜的事！

注 1：《鐵血一千勇士》故事講述了十八世紀時，哈薩克斯坦人民團結一心、眾志成城，在昂額拉海與準噶爾侵略軍決一死戰，保衛家園的故事。電影譯名又名《鐵血英雄：自由之戰》。

第52章

《一個人的武林》
宇宙小強

　　2013 年，我接到英皇電影公司老闆楊受成博士的電話，他邀請我為他們的公司執導一部電影，由於我一直以來都較為鍾情於動作電影，所以我便向楊先生提議拍一部有武俠風格的現代動作電影，楊先生實時同意，於是我便著手處理劇本。完成這個名為《一個人的武林》的劇本後，首當其衝的便是要尋找適合的演員，我約見了甄子丹，我們於《十月圍城》已經合作過也頗熟，半天的會面他便答應接這個戲，而且他也很喜歡這個故事的構思；**但接踵而來的問題都讓我和他大感頭痛，就是誰來飾演於戲中跟子丹對打的高手？**由於我和甄子丹都希望這電影能帶給觀眾新鮮感，所以我倆都不想再找一些曾經跟子丹在銀幕上對打過的演員。光是找這個高手便足足找了三個月，但一切依然茫無頭緒……。

　　直到一天，我去了探甄子丹的班，他正在拍攝《冰封俠》，電影當時邀請了王寶強來客串一個角色，這次再見到王寶強，讓我突然回想起九年前跟他初見面的情景；那時候是馮小剛導演帶著他來港宣傳《天下無賊》，當時他才剛剛出道，事實上我也只是透過《天下無賊》才認識王寶強，不過……當時的我還蠻喜歡他隨性的喜劇表演方式。

　　首映禮之後，我和王寶強一起出席《天下無賊》的映後派對，我們被安排同坐一桌，用膳時王寶強突然用他的招牌笑容對我說：

「陳導演，其實我也懂功夫，因為我 13 歲便進了少林寺，學了數年少林武功！」說罷，王寶強便隨即站起凌空一跳，然後空中再來一字馬才著地，他突如其來的舉動，把我和正在端菜的侍應們通通都嚇了一大跳，當時的我心想著：「有機會便將他介紹給成龍大哥吧！」但坦白說，其實我還是把王寶強歸納為喜劇演員。事隔九年後的 2013 年，我再次看到這張掛著招牌笑容的臉，我忽發其想的問他：「還有興趣拍功夫片嗎？我想找你演一個武功高強的殺人王！」我還特別提醒王寶強，這是一個精神有問題的大反派角色！沒想到，他二話不說便要求看劇本，他興奮的跟我說：「我在等演一部真正的功夫電影已經等了很久，而且對手還要是宇宙最強的甄子丹！」

翌日，大清早便接到王寶強的電話，電話裡頭的他劈頭便說：「陳導演，我剛推了三部喜劇和一部劇情片，因為我非常喜歡《一個人的武林》裡的武癡角色，片酬先不要談，我接這部電影的唯一條件，就是你要找人把我操練到好像張家輝一樣，就是他在《激戰》的身形！」我當時也一口答應，但其後因開拍在即王寶強才完成上一部戲進組，因此我們只得一個月時間來操練他，但他總是不辭勞苦聽從教練的所有指示，包括吃營養粉（這營養粉我吃過，絕對的淡而無味），以及每天操練五小時以上，看著他筋疲力盡的雙眼，心裡讚歎他是一個極有上進心的演員！

王寶強憑《一個人的武林》獲得成龍動作電影節最佳新動作演員獎

《一個人的武林》開拍當天，**王寶強走過來俏俏告訴我，他為這部電影給自己起了一個外號叫——宇宙小強**。電影拍畢也都順利上映，從外界百分之九十對王寶強的評價是他不是只能演「喜劇的演員」。

　　姑勿論《一個人的武林》的票房成績只屬一般，但能夠把宇宙小強塑造成讓觀眾信服的驍勇善戰殺人王，這才是我最大的欣慰和鼓勵！

我與武師公會的成員和立法局保險業的議員
商討武師能從新購買意外保險的權益

第53章　北京盛基藝術學校
眾人的爸爸

　　總是覺得許多時候行善的對象是需要講求緣份的。事緣，2014年正好在北京做電影《一個人的武林》的後期工作；一晚工作完畢，我回到酒店房間打開電視，電視正播放著一個名為《出彩中國人》的綜藝節目，我個人一直喜歡撒貝寧主持的綜藝節目，而且節目裡還有我熟悉的李連杰當評判，於是我便開了瓶啤酒邊喝邊欣賞，看著看著節目中段出現了一隊表演團隊，由一位年輕的男導師帶領著一群大約 6 到 12 歲的小孩子表演功夫，孩子表演的時候個個都炯炯有神，而且團體表現的默契也非常一致。

　　表演完畢後，台下的評審李連杰問其中一個表演者，他們是如何組成這個表演團體，孩子便向著評審們把他們的故事娓娓道來。其中一個較年少的女孩：「我們是來自汶川及藏區的孤兒，北京盛基藝術學校收容了我們，我們來到北京之後，可能因為天氣及水土不服的緣故，而令身體變得很瘦弱，直到『爸爸』的出現，他天天教我們練武強身，因為『爸爸』說要有強壯的身體才能專心讀書！」

　　台下的李連杰好奇問他們：「你們不是孤兒嗎？為什麼稱呼老師做爸爸？」然後，孩子們突然全部同時間觸動落淚，並沒有一個小孩回答李連杰的提問；此時，男導師（張老師）在台上跨前一步向台下解說：「評審好，各位觀眾好，我的名字是張家振，我的母親在我很小的時候便離世，為了讓自己變得強大，所以從小習武，

各門各派都略懂一點，現在 25 歲，原本於銀行上班，一次機緣巧合到學校當義工探訪，探訪期間看到這些體格瘦弱的孩子，突然有一股衝動好想去幫助他們，因為我也算得上是一個孤兒，所以放棄了銀行的工作，來到學校當義工，教導孩子們習武強壯體魄……」

還沒待導師把話說完，孩子們已經七嘴八舌搶著說話：「爸爸不收錢教我們！爸爸自己不吃，把有營養的食物都給我們先吃！沒有爸爸，我們今天便沒有這個上台表演的機會！」**孩子們說著說著，李連杰也流下了男兒淚**，其他兩位評審連同現場數百名觀眾都被孩子們觸動得一一落淚，而坐在酒店房間的我，那剎那也被深深打動，他們讓我想起了自己從小失去父愛的童年往事……直到節目完結，心情稍為平復後，我便致電撒貝寧（我與撒貝寧在西寧電影節中認識），我問他可否給我有關盛基武術學院的資料及聯絡方式。

數天後，我帶同數名年輕的電影工作者，以及一些日用品和教科書到了學校，當時張家振老師和校長一起接待我們，帶我們參觀了學校每一個角落；從對話中我瞭解學校從 2008 年開始至今已收容了大約 100 多名藏族孤兒，而到目前為止已經有多位孤兒考上大學，當中還不乏成績優異的高材生。過了數周，我再邀請一些藝人到學校探訪，藝人為學生們準備了才藝表演，以及跟學生們分享了他們的演藝生涯，因為學生們喜歡表演，他們當中也有一些希望將來從事演藝行業。

經過多次探訪及更深入瞭解後，我知道他們因為參賽《出彩中國人》而獲得第二名的成績，因此帶來許多不同平台的表演機會，而這些表演都是有酬勞的，所得到的費用可以為學生們帶來更多有營養的食物及健身器材，但學校因為沒有經費，每一次出外表演也只能倚靠區內（北京七環）軍校借出軍車義務接送，一旦遇著軍區

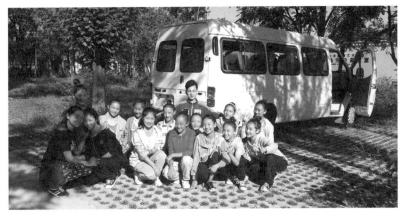

藏區的學生及（後排中間）張家振老師，白色小巴便是一眾善長捐贈

臨時有演習便不能接載孩子們去表演，於是我便發起了募捐校巴的行動！感恩不出數天便籌獲一部有 24 座位的小巴，以及足夠兩年的小巴柴油費用。提起這事⋯⋯我也再次在此感謝所有捐款的善長。

　　隨後《一個人的武林》在北京舉辦首映，我邀請了盛基藝術學校的全體學生來觀影，萬萬沒想到在首映禮的記者招待會上，孩子們送給我一個全新表演項目，表演之前，張家振老師表示為了我的首映，孩子們於一個月前開始排練，這個意外驚喜讓我非常高興和感動。數年後，張家振老師離開了盛基藝術學校，成立了屬自己的武術學校，我也曾聯同一群演藝界義工再去探訪。**如果我這本自傳（在大陸）出版後（大陸版）所得的收益，扣除一切成本我希望把收益捐贈給學校**，幫助他們繼續收容那些無依的孤兒，同時也將中國武術傳承下去！

校長頒發捐贈校巴的證書

第54章

2016 北京電影節
天壇獎

　　在我的電影生涯裡，曾參與過不少在大陸及國外的電影節。值得一提及較為難忘的是 2016 年的北京電影節。大會的其中一名負責人李苒女士邀請我擔任這一屆的評委，而評委主席是美國的布萊特·拉特納導演，他既是電影導演也是製片人，代表作有《尖峰時刻》、《戰警》及《荒野獵人》等，而確定的其他評委有來自日本，代表作是《入殮師》的瀧田洋二郎；來自羅馬尼亞曾執導《寶藏》的柯內流·波蘭波宇導演；來自波黑的丹尼斯·塔諾維奇導演，代表作是《無人之地》；德國的弗洛瑞安·亨克爾·馮·多納斯馬導演，代表作《竊聽風暴》及中國的著名演員許晴女士。是次的邀請讓我感到特別興奮，因為除了評審主席布萊特·拉特納是一個我認識的好友，其他三位評審都是奧斯卡最佳外語片的得主，日本的《入殮師》和波黑的《無人之地》，以及德國的《竊聽風暴》這些得獎電影我都非常喜歡和欣賞。

　　在電影節期間，我和日本導演瀧田洋二郎特別投契，或許大家也是亞洲人，文化比較相近的緣故，而瀧田洋二郎導演正好也打算到中國拍一部電影，因此他想多瞭解在中國拍電影需要注意的事宜，而其中的一樁趣事，就是我向來對日本清酒不大喜好，殊不知瀧田洋二郎導演有個習慣就是出國時都會隨身帶備著兩、三瓶他喜歡的日本清酒，他當時請我喝酒，我勉為其難的喝了，卻意外地感到這

酒入口清甜，從此對日本清酒徹底改觀（這絕不是廣告，我跟「上膳」的酒商毫無關係）。

在北京電影節期間，我也私下約了其他數名導演聊天，向他們取經和瞭解他們創作的理念，因為我不會放過任何學習電影的機會，永遠保持做到老、學到老的心態。轉眼間，評審團已來到裁決的最後一天，**競爭最為激烈的是女主角這個獎項，中國電影《滾蛋吧！腫瘤君》的白百何與阿根廷電影《幫派》的多洛雷斯・芳茲**，評審團為了這個獎項辯論得面紅耳赤，甚至需要中場休息十分鐘才能繼續進行；最終，第二輪裁決，白百何僅以一票之差落敗。

此次電影節我真的感到獲益良多，看到一群全世界優秀的電影人對戲劇處理的看法，以及「最佳」兩個字的深層意義。再次感謝李苒女士的引薦，我衷心希望除了北京電影節，中國所有的電影節都能夠越來越成功！

北京電影節評審團成員（左起）德國的弗洛瑞安・亨克爾・馮・多納斯馬導演，羅馬尼亞的柯內流・波宇導演，波蘭的瀧田洋二郎導演，日本的布萊特拉特納導演（評委主席），我本人，波黑的丹尼斯・塔諾維奇導演及演員許晴女士

第 55 章

小艾緣

　　2015 年，我在微信朋友圈看到我的小學同學發了一個「救救小艾」的訊息，當我看到小艾這個名字時，不知怎的心裡有種說不出的莫名感受，一種很親切的感覺；時值 2 月份，那段時間我剛好人在北京在洽談新電影的事宜，看完訊息後我便發了一條微信給最先發放「救救小艾」消息的子諾女士（她是我同學的好友），隨後相約一起去醫院探望小艾。

　　小艾當時住在中國人民解放區總醫院的「血液科」，到了醫院，我隔著房門的膠布簾（因為是隔離病房）看到躺在病床上帶著氧氣面罩才四歲的小艾，她轉過頭看著門外的我，**那剎那……她帶著一種頗悲憤的眼神，她好像對我說：「為什麼你現在才到來？」**我和小艾眼神接觸的剎那，莫名的傷痛突然湧上心頭……。

　　後來我跟小艾的父母瞭解了一下她的病情，原來她患的是急性淋巴細胞白血病，因為最近病變而又得了卡氏肺囊蟲肺炎，她其實從 2012 年到 2015 年，這三年裡有兩年都是住在醫院，她一直跟病魔搏鬥著，為了這個罕有的病，小艾父母把一生的積蓄和他們父母的養老金都花光了，她的母親（小雪）已把自己的骨髓移植給小艾。當時最關鍵的難題就是要找到一隻名為 BACTRIM（複方磺胺甲惡唑注射液）的藥，因為這一隻藥用於治療小艾的病最有效，但這款藥在當時已算是第一代的藥，而 2015 年大部分醫院已進展到第三代的

藥,所以 BACTRIM 在當時甚為稀有。一方面急於要幫小艾找藥,另一方面要想辦法為他們籌募龐大醫療的費用;那一刻,我也不知哪裡來的力量,我跟他們說:「讓我來幫忙吧!」

2012 年小艾兩歲便開始住院,
直到她五歲我才與她結緣

　　這件事接下來挺曲折及非常多感受!事緣當我用微信也好,甚至直接致電友人請求幫忙也好,每當我提到「小艾」的名字時,眼淚便自然而然的流下來,我和她好像認識了很久,像親人的感覺!我的內心告訴自己:「或許我們在上一世已經結緣了吧!」

　　2015 年 2 月 2 日,我在微信朋友圈發放了小艾的消息,希望大家捐款幫助這一家人,慶幸消息一發便得到中港台及國外朋友的幫忙,不到三天已募得 30 多萬,可能是因為這已不是我第一次發起的慈善募捐,而大家知道我每一次的善行,我都會親力親為,一一詳細跟進,並把過程及紀錄都會清清楚楚寫下來後再發放給大家,所以……我的朋友們都對我提出的善舉一般都非常信任。在籌款的

同時，我也向北京體院的院長李國平求救，他二話不說答應幫忙，他接下來委託了協和醫院（感染內科）的馬小軍主任去探訪小艾，同時瞭解小艾當時的情況，瞭解後馬主任給小艾的主診醫生提出不少意見及幫助，非常有效！但燃眉之急還是要急著找 BACTRIM 這藥，因為目前小艾的這款 BACTRIM 藥只剩一星期藥量，到 2 月 9 日便會全部用完……我再次透過朋友圈發起找藥的消息，先是得到我的心臟科醫生好友紀寬樂的幫忙，在醫院找到了 BACTRIM 藥，但問題是醫院的規例是不能把此款藥帶出境外，只容許病患者在醫院內使用；與此同時遠在加拿大的林醫生也提出用另一種藥來代替 BACTRIM 藥，但北京醫院的回覆是小艾目前只能夠接受 BACTRIM 藥！

時間一天一天的過去……轉眼間已來到 2 月 6 日，小艾的藥還有三天便用完，正當大家都心急如焚之際，突然透過某一位朋友（當時因得到太多人的幫忙，也因為太過焦急的緣故，實在記不起幫忙的朋友是誰），他讓我在微信加了一位在柬埔寨經營藥廠的中國朋友，於是我立即微信他，並透過微電話通話和他聯繫，他表示他的藥廠裡有我們需要的藥，但他目前在柬埔寨有許多生意非常忙碌，如果我要此藥便得要親身到柬埔寨取，我們通話時已是深夜一時，是沒可能訂到機票，而且我也沒有柬埔寨簽證……那一刻的我真的不知道該怎麼辦！

第二天 2 月 7 日的早上，那位柬埔寨朋友來電，他說他經營的中國餐廳有一位快計員（即會計）是港人，她剛好放假願意幫忙，並問我是否願意支付她回港的機票及酒店費用？我一口答應！但這位快計員最快也得要在 2 月 8 日才能夠抵達；與此同時，我還要想辦法把那麼大量的藥一次過帶到北京！皇天不負有心人，在微信捐款群的其中一位好友叫 April 的女士，她當時立給我介紹了香港航空

的一位高管（即高層人員），通話後他願意幫忙安排員工把藥帶到北京。2月9日凌晨一時正，我成功從剛抵港的那位快計員手中取得了藥，翌日清晨七時趕到機場把藥交給了那位幫忙的航空公司高管，同時也致電給在北京負責接收藥物的子諾女士，我叮囑她要早一點到北京機場等候。

早上八時正，我站在香港航空的公司櫃枱等候消息，另一位女高管告訴我，她已把這批藥分批的交給了當天飛往北京航班的一群空服，讓她們各自攜帶合法的數量飛往北京，原本以為一切問題終於迎刃而解，但壞消息卻接著出現，原來當天上午飛往北京的所有航班因天氣關係竟然全部延誤！我那一剎那抬頭望天，祈求飛機能夠於中午前起飛……。

開車回程的路上，**我心情一直往下沉，因為小艾的藥只能夠支撐到晚上七時，怎麼辦？**人在做、天在看！一踏進家門便接到航空公司那位女高管的電話。

她說飛機在上午十一時正已起飛。結果，飛機於下午三時左右抵達北京機場，子諾女士接過藥後便立即趕往醫院。藥……終於在下午五時半送抵醫院，任務總算完成了！更可喜的是小艾的病情慢慢痊癒起來。縱然病是醫好了，但患病的經歷（整整長達兩年住院）讓小艾變得不願跟陌生人說話，她母親為了讓她多接觸同齡小孩，2016年小艾進入了人生第一階段小學的校門，正式成為了一年級小學生。由於身體狀況不能進行劇烈運動，小艾豁免上體育課，並且在學校內需要戴上口罩，雖然有這樣的特別狀況，老師及同學們都很體諒和照顧小艾。

第56章

婚姻
人生歷練

所有章節也算寫得頗順暢，就是這婚姻的章節，寫了又改，改了又寫……很難寫！

大概……不想再提也忘了吧！

我一生中有三件事是人生中挺後悔的：

(1) 沒有孝順我母親多一點；

(2) 沒有送我父親最後一程；

(3) 沒有考慮清楚便結婚。

對於我來說婚姻是什麼？如果拿走「婚姻」二字左邊的兩個「女」部首，就變成了「昏」「因」，不是喝「昏」了頭答應了就是有個不知道為什麼的原「因」而成就了……

我的婚姻只維持了兩年，誰的錯？事件最惡劣的時候，當然都是對方的問題，但回想一想，自己是什麼類型的人，也對事件有一定的影響。

從打打鬧鬧的破碎家庭長大……那些在我 20 來歲結婚的朋友，現在十對有七對離了、一對各有各精彩、兩對還活得好好的。這個比例也實在太驚人！

除了我，**其實很多男人結婚的目的是在找一個替補的母親**……男的從小在這個女人（母親）的懷中長大……一旦有了自己的家，

便好像失去了什麼……我以前有過一段感情，不想分手便去找婚姻輔導！「找母親」的說法是出自心理輔導員的口，男人一旦二人生活穩定下來便會出現另一種情緒……無形中，夫妻二人的感情變質了，這時候老婆便懷疑男人是否有外遇……其實不是……是感情轉移了……

從我母親的教導裡，有兩件關於相處的事跟大家分享一下：

(1) 如果要跟一個人合作，就跟他／她打 24 圈麻將，我不知道為什麼是 24 圈，可能是我母親的經驗，但知道這個人的品德，就是會從牌品中表露無遺。

(2) 如果要跟一人天長地久，相愛一生，決定結婚之前，便與這人去一趟頗長的旅行，24 小時對著！互相的生活習慣一一呈現出來……不一定對方有問題，可能對方也不適應你！

我的婚姻雖然不愉快，也是一個難堪收場，但卻刺激了我的創作靈感。

正在寫一個關於離婚的電影劇本，叫「我的老婆吳系仁」！

祝願大家已婚的白頭到老，未婚的考慮清楚！

《征途》
首次接觸遊戲改編的電影

　　2016 年，我參加了上海電影節，剛好星皓電影公司的老闆王海峰先生[注1]，正在上海為電影《西遊記之三打白骨精》宣傳，他知道我人在上海，於是便邀請我參加當晚的電影發佈會，並同時公佈他們公司未來數年的電影計劃。

　　當晚席間我們閒聊著，王海峰先生問我有沒有興趣未來合作拍電影的意願，並說他有個項目，**一個名為《征途》的遊戲改編的電影計劃，其實我本來就是一個電玩遊戲熱愛者**，前文也提及過從小不是流連電影院便是遊戲電玩場，而且當我從加入電影圈，直到真正成為導演都一直有一個心願，就是拍一部跟遊戲有關的電影，所以對於王海峰先生的提議，我二話不說便答應！當時我們的談話過程不超過六分鐘便拍板落實，王海峰先生更於當夜記者發佈會上即場宣佈我加入他們及即將拍攝《征途》的消息。

　　順帶一提……其實幾乎所有我的動作電影都帶點遊戲的玩味感，過程裡也會有過五關、斬六將的情節，包括《十月圍城》沿途保護孫中山的劇情便是如此處理。接下來便開始討論《征途》的劇本，一開始由劉奮鬥先生負責改編，但在聊劇本的過程中，我總是感到劇本欠缺了什麼似的？前後一年下來，剛好劉奮鬥先生也要去執導自己的新戲，故星皓電影公司聘請了另一位編劇文寧先生及他的一位寫手張吉小姐接手了！

有一天，我抽空去看了劉偉強導演的《建軍大業》，其中一場在三河壩裡的國民軍對決起義軍的血戰情節，讓我看哭了，心裡也感到莫名的難過，走出戲院我發覺中國自有戰爭歷史，幾千年以來，幾乎都沒有侵略過別的國家（成吉思汗該不算吧），中國所有的戰爭幾乎都是內戰！第二天回到《征途》的劇組，我決定在我們這個商業娛樂電影裡加入一點反戰元素，大概這就是我一直以來感覺到缺少了的內容。

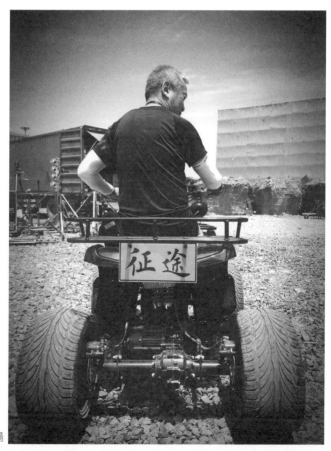

無錫拍攝現場

2018 年，開機就緒，但因為電影涉及大量的特效鏡頭，也令到視覺特技的預算一直在增加；本來我們預備的 120 天拍攝期被迫削減至 110 天……然後 100 天，最後變成 90 天，這個極為濃縮的拍攝期讓我的老拍擋——動作導演董瑋差點請辭，原因是因為我要求的動作設計不是一般的簡單的動作設計，他說 90 天拍完根本是不可能的任務。結果，這個合作了 24 年的老拍擋生氣一天後便回到崗位繼續工作，最後我們的電影還在 87 天內完成。《征途》讓我第一次嘗試拍攝奇幻題材的遊戲改編成為電影，這也是一趟很新鮮刺激的經歷。

2019 年中後期也完成，我帶著《征途》去上海一間設有杜比音響的電影院放映給「征途」遊戲的始創人，也即是巨人集團[注2]的老闆史玉柱先生觀看成品，沒料到電影院的杜比音響正好在這個時候壞了，讓觀看時大打折扣！電影播放完畢，史先生目無表情地表示要趕著下一個會議要先行離去，當時的我只感到極其無奈，殊不知剛踏出戲院大堂便收到巨人集團的通知，就是史先生邀請我們一小時後到他的別墅見面。我帶著在戲中飾演金剛小妹的林辰涵一起參加這一頓遲來的晚宴，本來晚宴在晚上 12 時便應該結束（史生習慣不超過 12 時就寢），結果我們幾個人一直聊到深夜兩點半；臨別前，史生跟我說了一句話：「這個戲絕不丟臉！」

我個人非常喜歡的一輯海報

2020 年 7 月 24 日，因為新冠肺炎疫情反覆，投資方決定把《征途》在網絡平台播放，這也是首次中國的愛奇藝和海外的 Netflix 第一次同步播放！開心的是全世界有 49 個國家能同步收看到《征途》，甚至於有一些國家如非洲及東歐亦受到很大的歡迎，但可悲的是中國愛奇藝在首播的兩小時內竟抓到了 500 名盜錄者，而根據投資方的估計，當天在網絡上起碼還有 1、2,000 人用化名盜錄我們電影的黑客。

　　為了這件事，我最近向一些跟電影相關的內地政府部門提及過，當然一方面投資方的損失是一個無法計算的問題，但我告訴這些官員朋友，現在在網絡上盜錄的大部分都是年輕人，他們的盜錄行為是讓觀眾能在網上可以免費觀看《征途》，而不用向平台付費，而我認為這些年輕盜錄者的心態是想呈現他們有能力破解平台的保安系統，今天這個心態是要逞強示威，但難保他日這群盜錄者會由逞強的非牟利者變成偷竊商業機密圖利的網絡罪犯。其實……提出這種破壞性的問題是讓我更關注到中國電影未來發展！

注 1：王海峰，著名資深電影人，2000 年成立星皓娛樂集團，以電影投資製作作為主營業務，至今投資拍攝過近 50 部影片，全球票房累計超過 35 億元人民幣，眾多作品深受觀眾喜愛並在各大國際影展及競賽中多次入圍並獲獎。

注 2：巨人集團是指上海巨人網絡科技有限公司，是中國大陸一家網絡遊戲開發商與運營商。2004 年 11 月 18 日由史玉柱創建，原名「上海征途網絡科技有限公司」，2007 年 10 月 19 日改名為上海巨人網絡科技有限公司（Giant Interactive Group Inc.），並於 2007 年 11 月 1 日順利登陸紐約證券交易所，公司總市值達到 42 億美元，成為在美國發行規模最大的中國民營企業。

第 58 章

陳木勝
英年早逝

　　或許……真的是年紀大了，這數年間許多業內業外的好友都相繼離世，尤其在撰寫這本自傳的 2020 年裡，好幾位良朋益友都走了！

　　其中跟電影有點關係的我特別想說一下我的好友，他也是一位優秀的導演——陳木勝先生。

　　我和陳木勝是很要好的朋友嗎？

　　我想並不完全是，但我從成為導演的數十年光景裡，我和陳木勝相遇相知了好幾回，那幾趟的相遇，湊巧都算是我們事業上的轉折點。

　　我和陳木勝都是以拍動作電影為主，正所謂知己知彼、百戰百勝；一旦認識了，我們碰面便很自然有許多聊天的話題，我倆雖然不常聯絡，但在相同的工作環境下，遇到了也總會彼此鼓勵、為對方加油！

　　縱然……**他在我心目中不止是一個高手，也是我的一個假想敵，但這些想法並沒有惡念，我認為行業裡沒有競爭，是不會有進步的。**

一眾好友和陳自強先生聚餐，後排中央便是導演陳木勝

　　我和陳木勝的際遇跟經歷有點相近……這話應該從 1990 年開始說起；他當時拍了第一部作品《天若有情》，而同年我也加盟嘉禾電影公司執導了人生中首部電影；我倆真正認識是在 1993 年，那年我們同時加入了 UFO 電影人公司，同時為該公司各自執導一部電影都由陳可辛監製，我倆的辦公室都在同一樓層並相連在一起，我們在這段時間才是真正認識，開始交流電影。

　　接下來再遇便是在 1996 年，我和他又不約而同為嘉禾電影公司拍戲，當時的我正在執導《神偷諜影》，而他負責導演的電影就是後來很受歡迎的《衝鋒隊：怒火街頭》，良心話……這也是我最喜歡的陳木勝作品。

　　後來，他在 1998 年為成龍大哥執導《我是誰》，那時候我開了一間為電影人而設的小酒吧；有一夜，陳木勝致電我，從話筒裡他傳來的聲音好像心情不大好，想找我聊聊天；他到達後喝了兩口紅酒（平時陳木勝是不抽煙不太愛喝酒）便告訴我這陣子心情很差，

因為他為成龍大哥執導的《我是誰》內容是說一個人失去記憶的故事，這段時間他在這方面做了很多很詳盡的資料搜集，而收集回來的素材令他甚為感慨，原來失憶的人，在尋找記憶的過程中的遭遇是件相當痛苦的事，但這些珍貴元素大部分都被成龍大哥否決了；那一瞬間，我作為一個導演很瞭解他的心情，便安慰著他說：「你和成龍大哥的這部電影是合家歡賀歲片，要老少咸宜，悲傷的情節應該不太適合吧！」但陳木勝還是把連月搜集得來患了失憶症病人的素材一一詳細告訴我（每個熱愛電影的電影人都會跟朋友分享他喜歡的創作），講完後他又帶點失落的向我說現在都用不上！

湊巧的是我正值為寰亞電影公司籌備一部名為《紫雨風暴》的電影，內容就是說一個恐怖份子在港受了重傷而失憶的故事，既然陳木勝辛苦找來的素材已用不著，我便要求他能否把那些失憶病人的資料讓給我，陳木勝欣然答允，他也不想浪費他的心血，這大概就是本港電影在九十年代風風火火的其中一個主要原因，因為我們都經常會分享資源！

結果，翌年我憑著《紫雨風暴》首次榮獲金馬獎最佳導演的提名，心裡話……其實陳木勝之前給我的素材幫了《紫雨風暴》很大的忙。

1999 年，湊巧我倆又同時簽約寰亞電影公司，公司為我倆在九龍太子道租了一個舊式住宅單位作為辦公室，這辦公室只是為了我們分別執導的兩部電影而臨時租用；在籌備期間，寰亞電影公司內部有一個流傳，是因為當時公司財政預算很緊張，所以……我的《紫雨風暴》和陳木勝的《特警新人類》只能兩部活一部（詳情前文已有所提及），我倆當時聽到了這傳聞，還實時開著玩笑說：「**不如我們的電影在同一天開鏡，看看最後哪一部能夠活下來？**」

最後當然兩部都活下來！

之後的數年，我們也經常會在成龍大哥經理人陳自強先生的聚會上碰頭，除了互相勉勵，我們的話題總離不開如何提升動作電影的水平。

一直到……2020 年 8 月，我還清楚記得那一天是 12 號，我為一個朋友的電影導演採訪的節目致電邀請陳木勝，他接電話時用非常沙啞的聲音告訴我，他患了末期鼻咽癌，聽到這個消息的我，心情變得極為沉重……我立刻告訴他我認識一些教授，他們是不用西藥的另類治療方法，他考慮了一下，便著我把有關治療的相關資料微信給他；數天後，大約是 8 月 16 日，我再致電他，他只留言告訴我人目前在醫院，如果能夠出院而還有氣力下床的話，他願意嘗試我的提議；言談間，我感受到他在當下也有非常堅強的生命力和意志，他是願意也想去嘗試的……

但數天後便傳出不幸的消息！

對於陳木勝這位摯友的離開，著實讓我非常心痛及惋惜，但讓我最感到難過的是損失了一位多麼出色的華語電影導演。

如果真有來世，而我們還會相認，便再聚再分享我們的創作！

兄弟……一路好走！

以下是他的電影作品，希望大家可以一起回顧：

1990《天若有情》

1991《帶子洪郎》

1992《嘩！英雄》

1993《天若有情 III 天長地久》、《新仙鶴神針》

1995《旺角的天空》、《歡樂時光》

1996 《衝鋒隊：怒火街頭》、《少年 15/16 時》（監製）

1998 《我是誰》

1999 《特警新人類》

2000 《特警新人類 2》

2001 《願望樹》（監製）、《賤精先生》（監製）

2003 《雙雄》

2004 《新警察故事》

2005 《三岔口》

2006 《寶貝計劃》

2007 《男兒本色》

2008 《保持通話》

2010 《全城戒備》

2011 《新少林寺》

2013 《掃毒》

2015 《五個小孩的校長》（監製）

2016 《危城》

2017 《喵星人》

2020 《怒火》

第 59 章　　　　　　　　　　　　　書名

首先要謝謝沈詩棋女士介紹**蘆葦女士和我認識**！

這位對接人蘆小姐很親切，也沒想到她對我的作品都有一定程度的認識。

我是口述，找來一位編劇林敏怡女士幫我筆錄。

開筆的第一天我便在想書名……想想就想到「把悲傷留給電影」，為什麼？

「把悲傷留給自己」這條歌對我有一個深層意義，歌固然是好（每次唱 K 喝醉了必唱 😊），但也代表了我內心的懷念，一個我在台北念初中時結拜的妹妹，外號「小青蛙」，我們感情比有血緣的家人還要親。但一切都變成苦澀的回憶，因為她在三十二歲時了結自己的生命……

其實我那麼想進入電影圈，構思這本書的時候，回想了一想，年少時為逃避家庭及父親，入行後便拚命往上爬，也是想證實給我父親看，我沒錯，我還能做出小小的成績！但當在電影行業一切進入佳境時，父親卻在那時去世了。

我今天再回顧自己大部分的作品都離不開父子及家庭的內容，《我老婆唔係人》、《情人知己》、《青年幹探》、《紫雨風暴》、《童夢奇緣》、《特務迷城》、《十月圍城》及《征途》……

當然拍自己熟悉的情感是更為手到拿來，更容易令觀眾投入。但每次看完成片時總是有一絲失落及無奈。

　　我借著此書向大家再提提那句老話「子欲養而親不在」，能孝順就多孝順一點，千萬別像我！

　　只能……**把悲傷留給電影**！

每一部電影都是我的第一部電影